归山入海

《山海经》奇幻摄影集

焕焕 编著

人民邮电出版社
北京

图书在版编目（ＣＩＰ）数据

归山入海：《山海经》奇幻摄影集 / 焕焕编著 . ——
北京：人民邮电出版社，2023.03
ISBN 978-7-115-60092-9

Ⅰ．①归… Ⅱ．①焕… Ⅲ．①人物摄影－中国－现代
－摄影集 Ⅳ．① J423

中国版本图书馆 CIP 数据核字 (2022) 第 179434 号

编　　著　焕　焕
责任编辑　张　贞
责任印制　陈　犇

人民邮电出版社出版发行
北京市丰台区成寿寺路 11 号
邮　　编　100164
电子邮件　315@ptpress.com.cn
网　　址　https://www.ptpress.com.cn
北京雅昌艺术印刷有限公司印刷

开　　本　787×1092　1/16
印　　张　21
字　　数　212 千字
2023 年 3 月第 1 版
2023 年 3 月北京第 1 次印刷
定　　价　268.00 元

读者服务热线：(010)81055296
印装质量热线：(010)81055316
反盗版热线：(010)81055315
广告经营许可证：京东市监广登字 20170147 号

内 容 提 要

本书是知名古风摄影师 @ 爱摄影的焕焕的经典之作，是一本充满奇幻色彩的《山海经》主题摄影作品集。摄影集以《山海经》中出现的奇珍异兽为主体，每组精选若干唯美照片，再配以《山海经》原文中的介绍、白话译文，以及作者拍摄时的思考、理念及背后故事。焕焕从女性角度，还原心中对《山海经》的想象，将它从虚幻带入现实。她创作的摄影作品唯美、梦幻，给人以美的享受，同时也将人们带入《山海经》中的神幻世界。

前言

故事总会有个开始，我与摄影的故事还得从 2017 年我走进了一家咖啡书店开始。香软的芝士蛋糕刚好出炉，我想奶奶一定会特别喜欢，当这个念头蹦出的时候，我已经泪流满面。这一刻我明白了"子欲养而亲不待"的真正含义。

小时候，我每天在奶奶的各种光怪陆离的故事中入睡，那个时候的我们就像两个旅人，在夜里出发，去探索未知的魔幻世界。在那里见识传说中倾国倾城的九尾狐，拜访可以长生不老的西王母，思索怎样能让没有法力的天女魃回到自己的家……这是我人生中最美好难忘的一段时光。

2017 年在那家书店里，我正好看到了《山海经》。回忆涌上心头，神兽的形象再一次具象化地出现在我眼前。就此，我走上了把《山海经》中的神兽拟人化这条路。私心以为，这样奶奶就能永远和我在一起，这个世界就是属于我们俩的秘密基地。

为了更好地还原这个世界，在哥哥莫楠的帮助下，我从对服装一窍不通的小白，到后来可以独立完成所有的服装、化妆、道具。这些年来，我把身边朋友抓来陪我天南海北地拍摄，我们在沙漠里迷过路，在雪山上挨过冻，在酷暑的大海边挥汗如雨……

起初，我只想把这个系列当作与奶奶的另一种形式的旅行，后来越来越多的朋友开始喜欢我的作品，慢慢地，越来越多的人知道了我们还有《山海经》这样的瑰宝，我突然就觉得自己做的事情更有意义起来。

现在，我把自己这五年来探索过的秘境与拜访过的神兽呈现在这本画册中，期待翻开书页的您和我一起结伴前行。故事没有结束，因为我们还在旅途中……

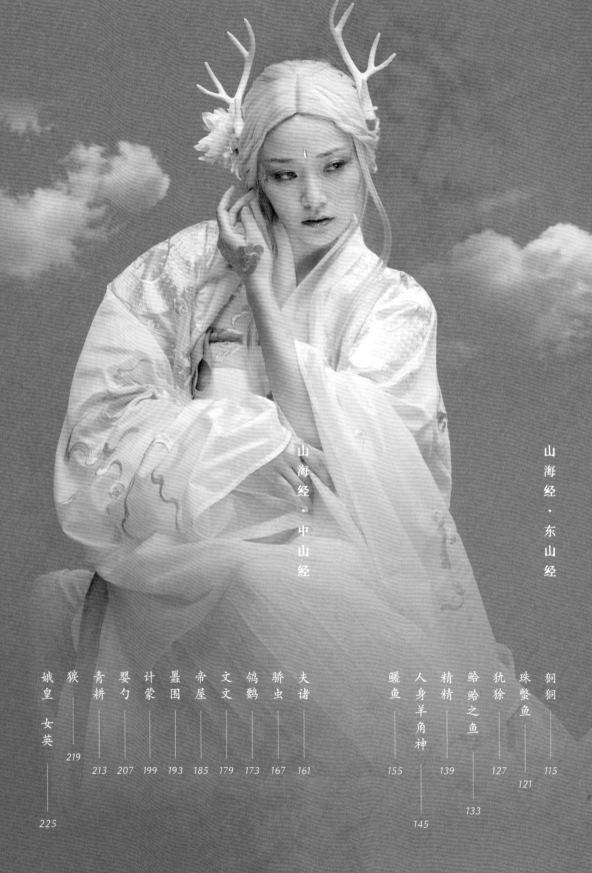

目录

山

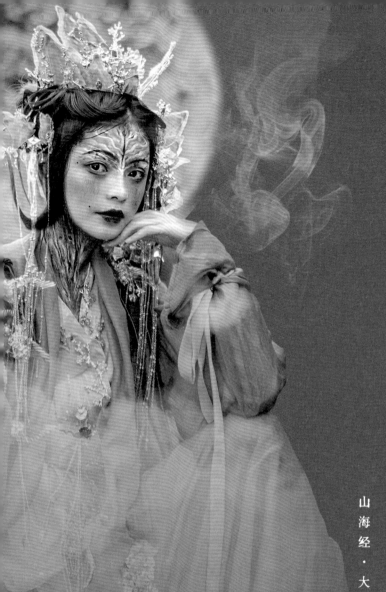

大荒

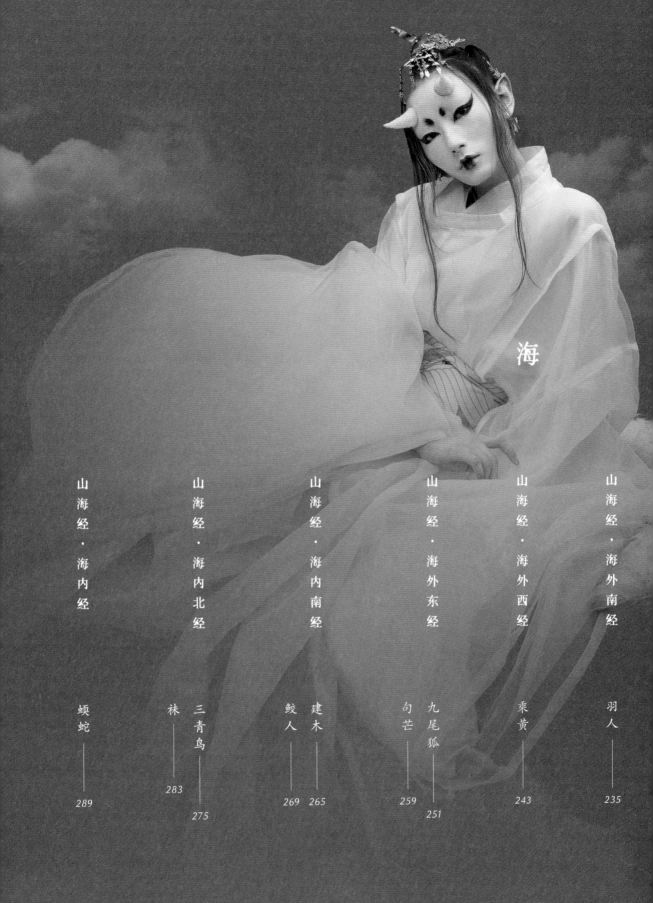

海

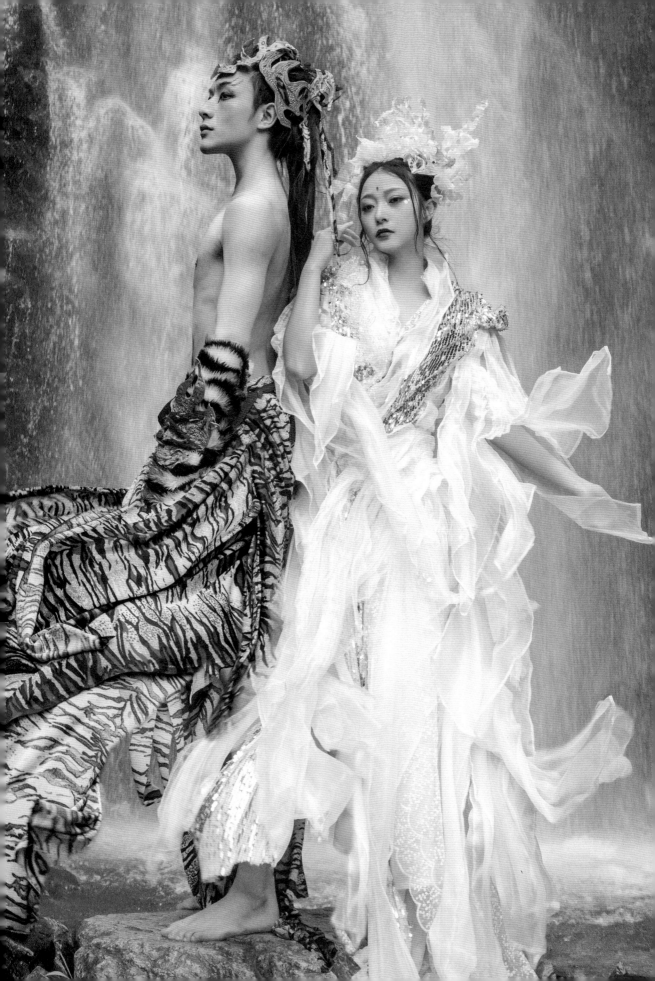

模特／白泽／小龙女

妆造／服装／拍摄／后期　焕焕

山海经·南山经

彘与鲢鱼

zhì
yǔ
cī
yú

原文

有兽焉，其状如虎而牛尾，其音如吠犬，其名曰彘，是食人。苕水出于其阴，北流注于具区。其中多鲢鱼。

译文

山中有一种神兽，形状像老虎却长着牛的尾巴，叫声如同狗叫，名字叫彘，吃人。苕水发源于山的北侧，向北流进太湖。苕水中有很多鲢鱼。

11

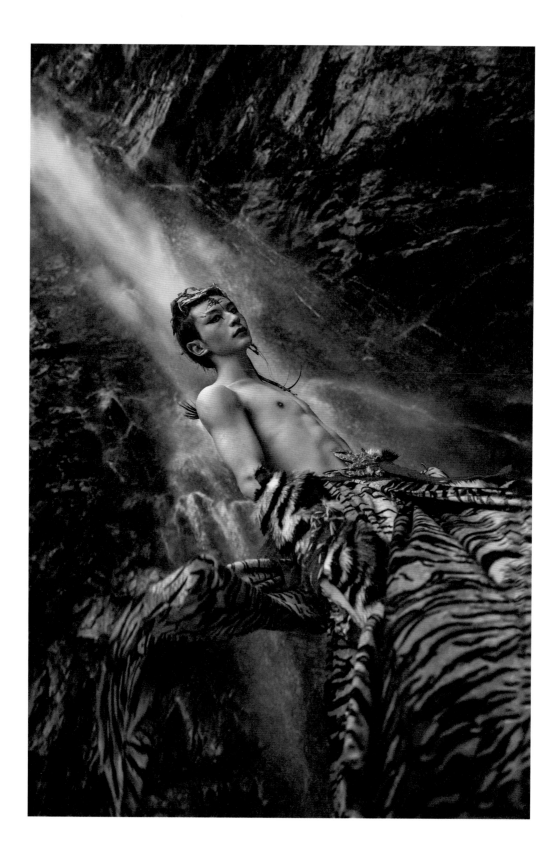

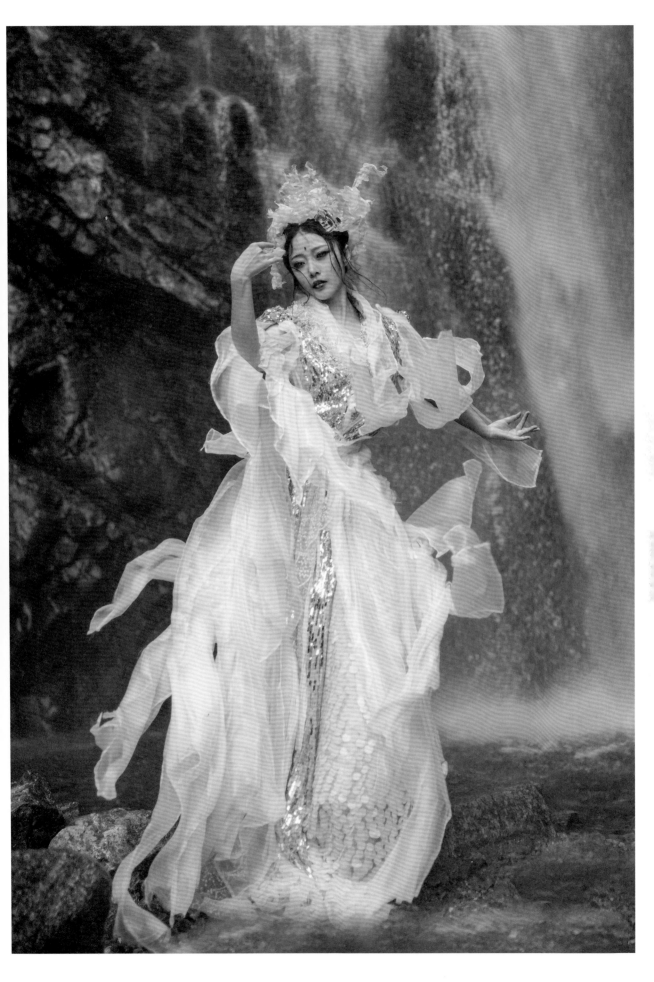

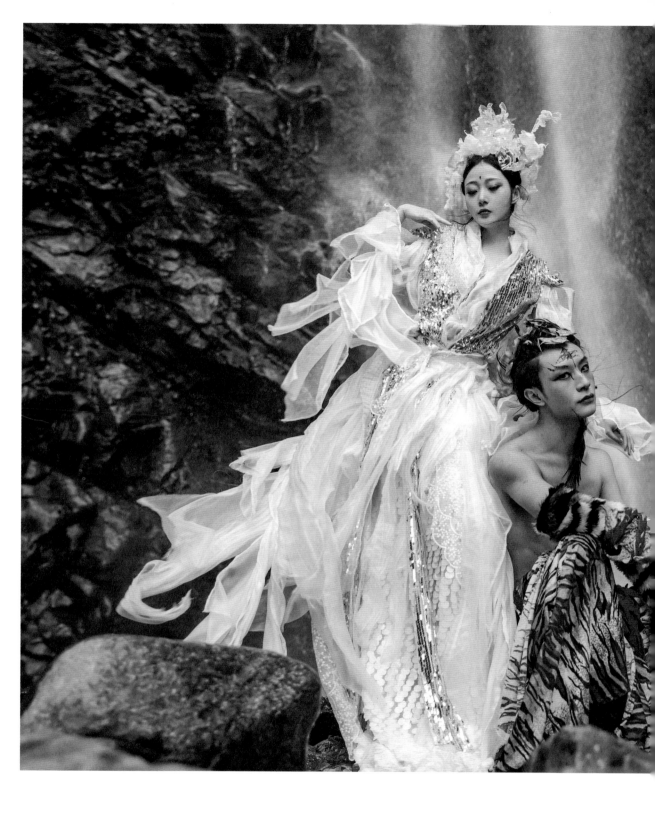

创　作　理　念

● 　蛊和鲑鱼生活在同一区域，所以就拍摄了一组这两个神兽互动的作品，贪玩的蛊偶遇太湖中的鲑
鱼。蛊给人一种很凶猛的感觉，所以在服装上用了古老图案作小装饰。这里的鲑鱼和后面北山经
中的有所不同，为了区别，在服装造型上做了很大的反差。

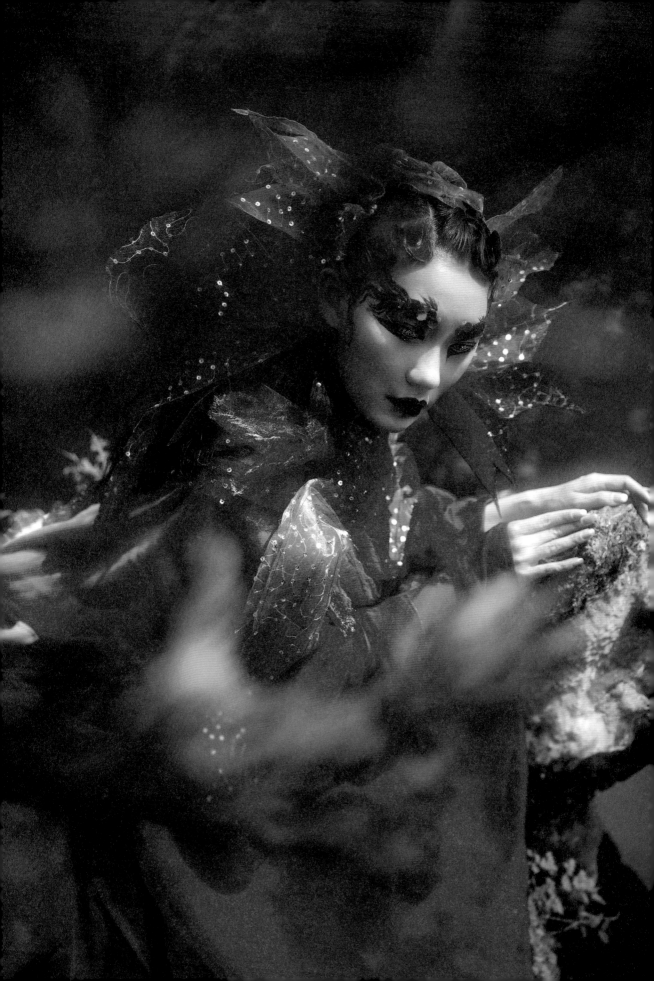

模特　付兮子

化妆　范小娜

服装／拍摄／后期　焕焕

原文

其中有虎蛟，其状鱼身而蛇尾，其

音如鸳鸯，食者不肿，可以已痔。

译文

水中有虎蛟，形状是鱼身蛇尾，发

出的声音像鸳鸯，吃了它的肉就不

会得痈肿病，还可以治疗痔疮。

山海经·南山经

虎蛟

hǔ

jiāo

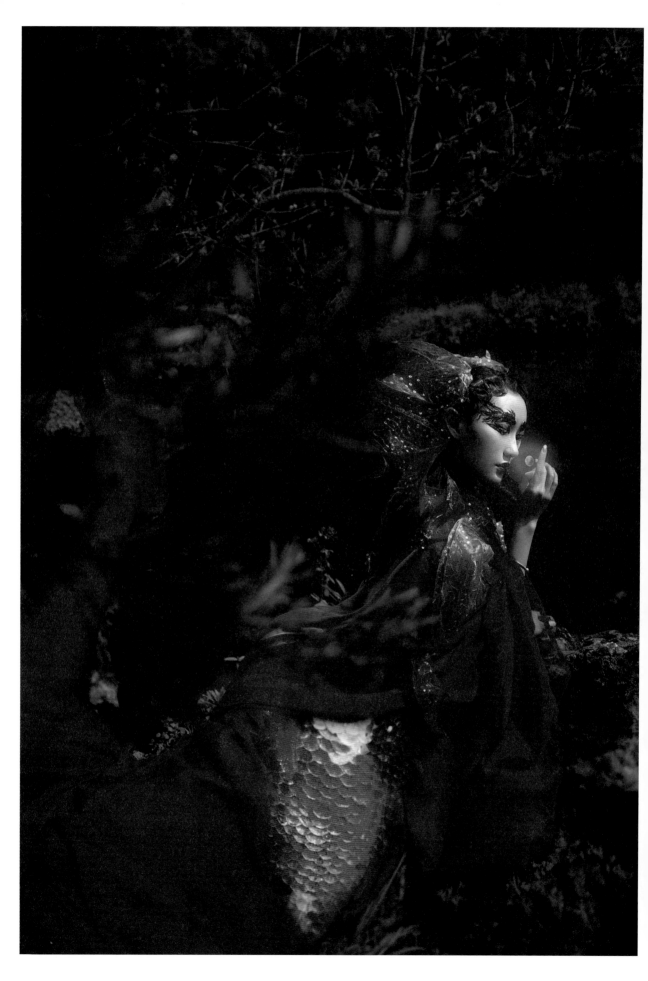

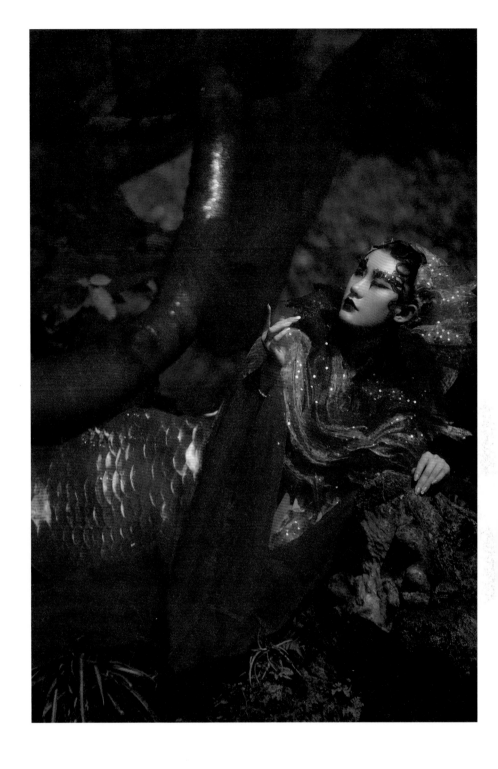

创 作 理 念

● 服装色彩整体运用了红、橙穿插。上衣烫熨出褶皱模拟鱼鳍，
 服装下半部分用红、橙、白鳞片模拟鱼身真实的花纹，用仿真
 蛇皮做出长长的蛇尾。妆面上突出眉毛部分，借助眉毛自身的
 形态画出鱼身营造氛围感。

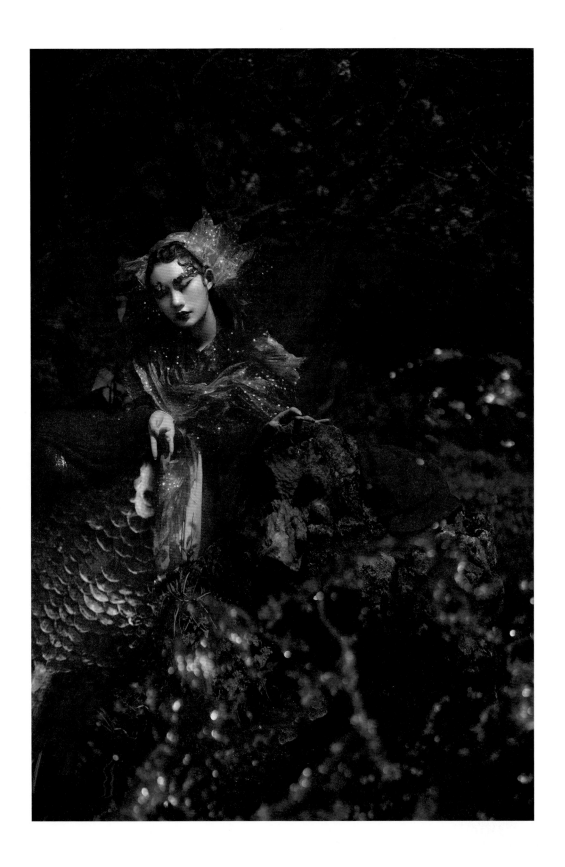

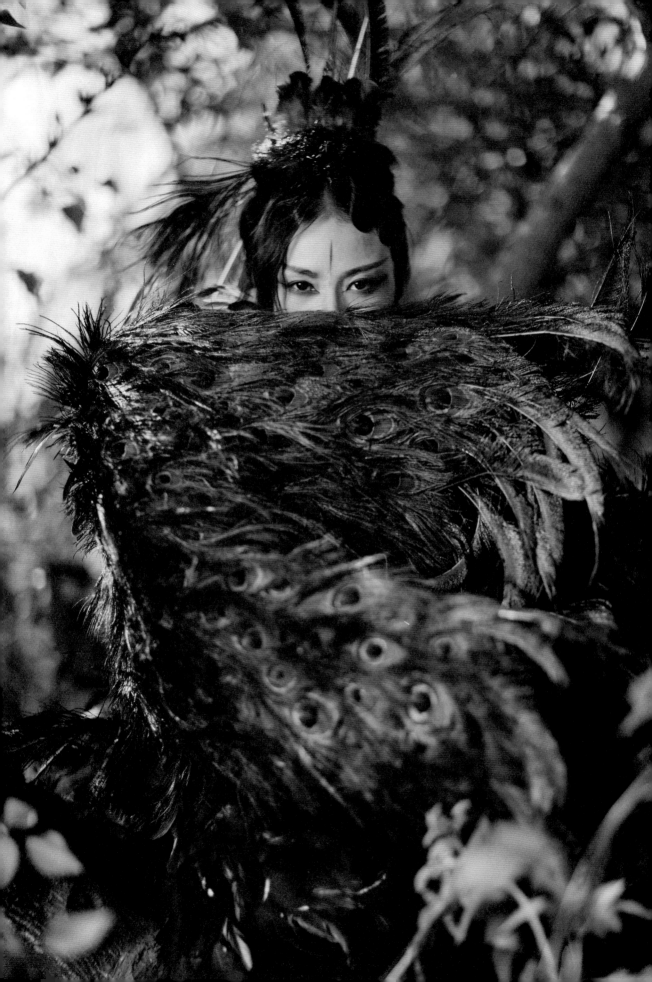

模特　小老女

化妆　秋秋｜明著

服装／拍摄／后期　焕焕

原文

有鸟焉，其状如鸡，五采而文，名曰凤皇，首文曰德，翼文曰义，背文曰礼，膺文曰仁，腹文曰信。是鸟也，饮食自然，自歌自舞，见则天下安宁。

译文

其中有一种鸟，形状像鸡，身上是五彩羽毛，名叫凤凰，它头上的花纹是「德」字的形状，翅膀上的花纹是「义」字的形状，背部的花纹是「礼」字的形状，胸部的花纹是「仁」字的形状，腹部的花纹是「信」字的形状。这种鸟，吃喝很自然从容，自己唱歌跳舞，一出现天下就会太平。

山海经·南山经

凤皇

fèng
huáng

23

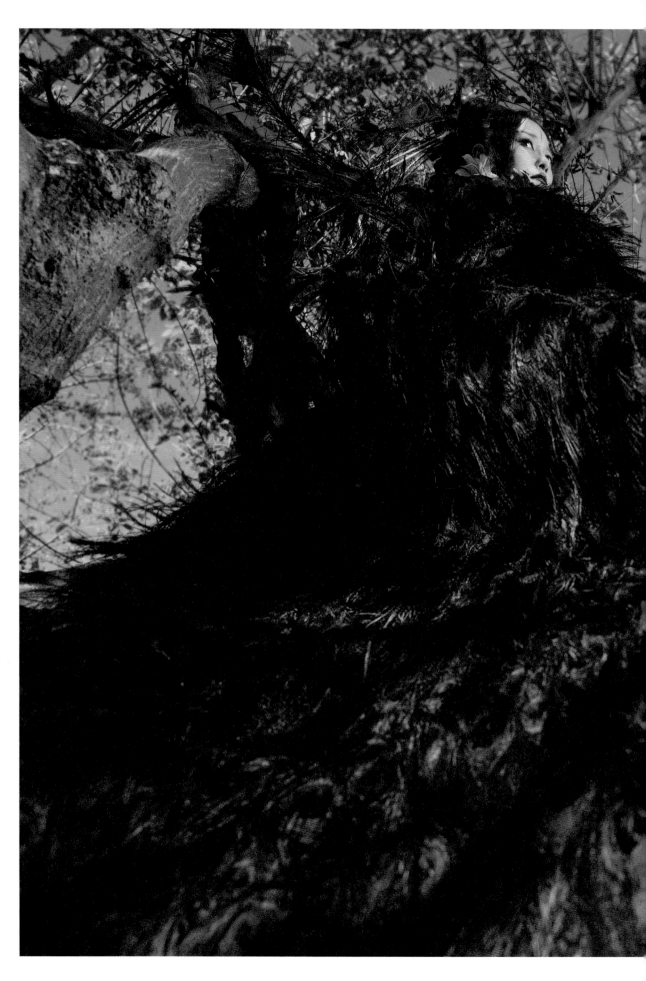

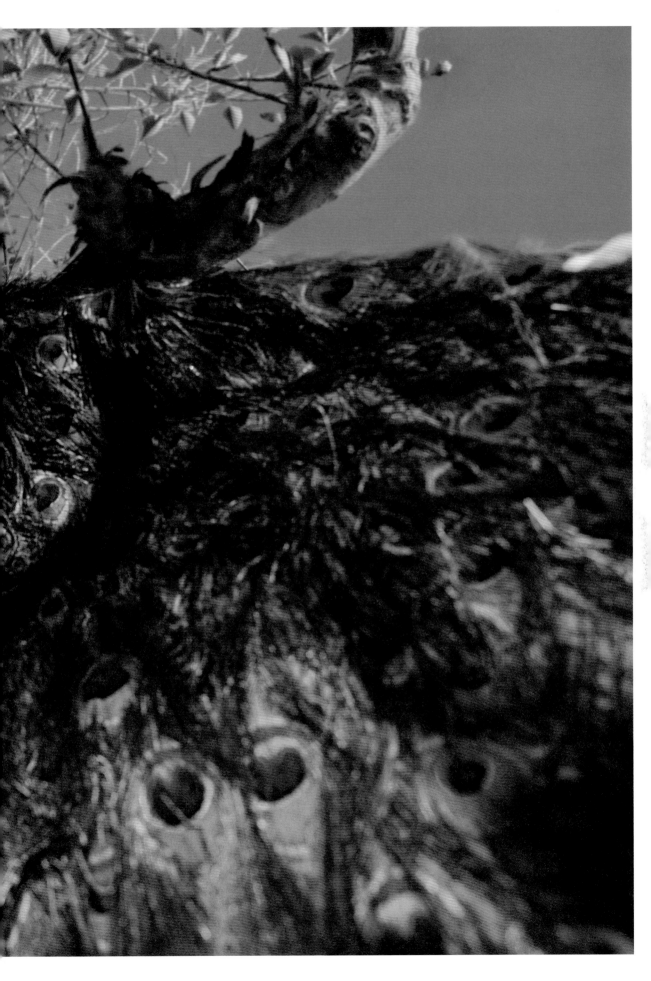

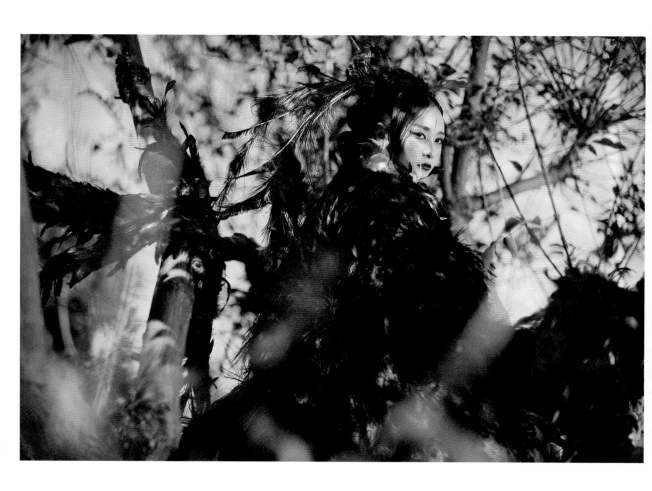

创 作 理 念

❀ 关于凤凰有很多传说,这组照片创作时结合了其中一部分,如
"百鸟朝凤"这里特意请了专业的威亚老师来帮忙完成凤凰升
空的场景。

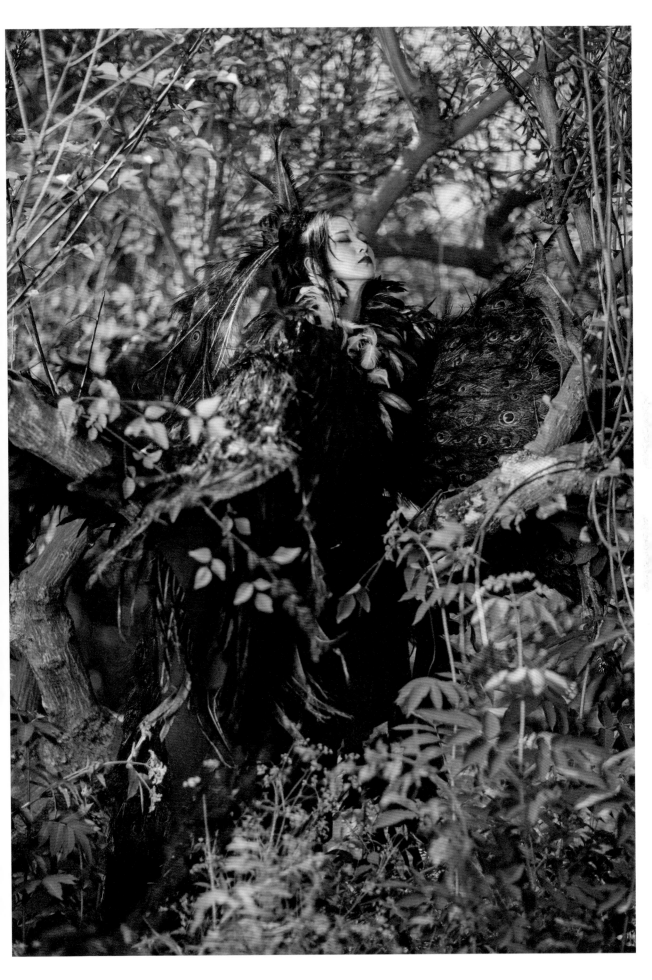

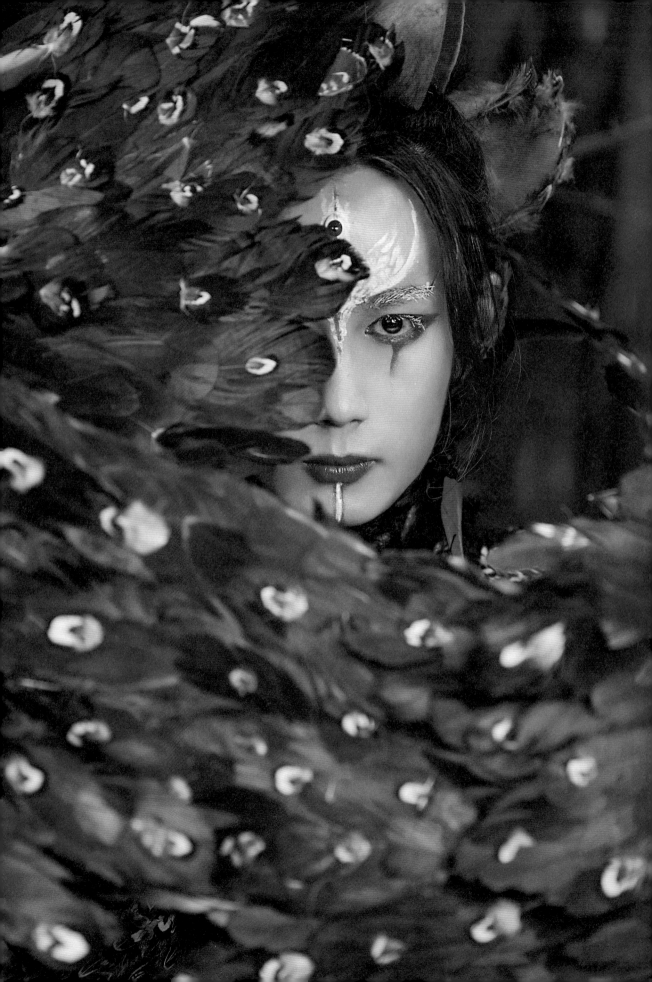

模特 雪醍

妆造｜服装｜拍摄｜后期 焕焕

原　文

有鸟焉，其状如枭，人面四目而有耳，其名曰颙，其鸣自号也，见则天下大旱。

译　文

有一种鸟，它的身形与猫头鹰相似，却长着一张人脸，有四只眼睛，还有人的耳朵，名叫颙，它叫起来的声音像是呼喊自己的名字，只要它一出现，天下必然大旱。

山海经·南山经

颙

yú

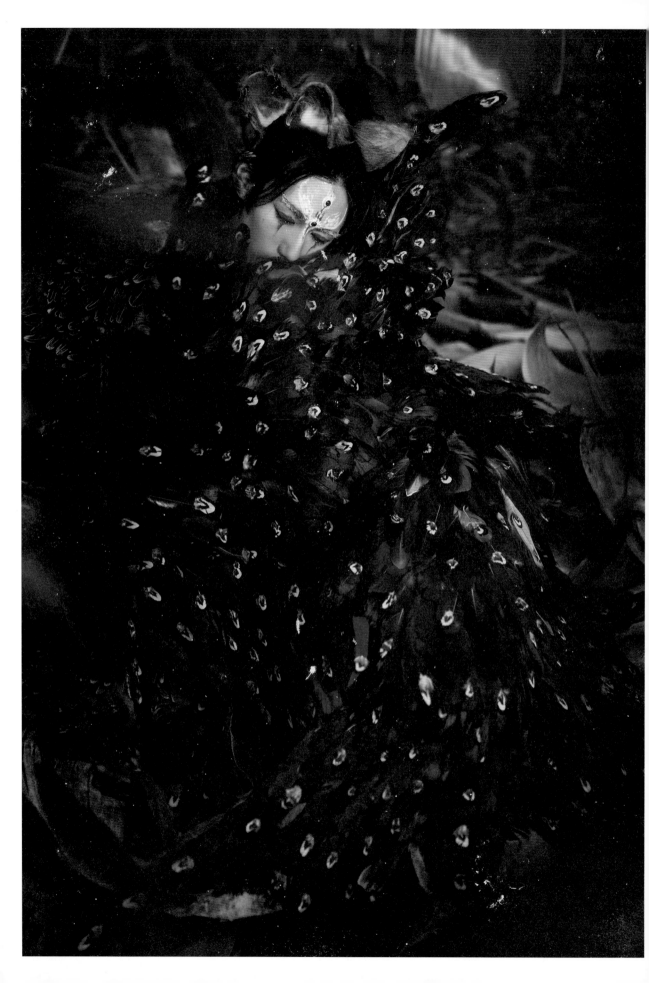

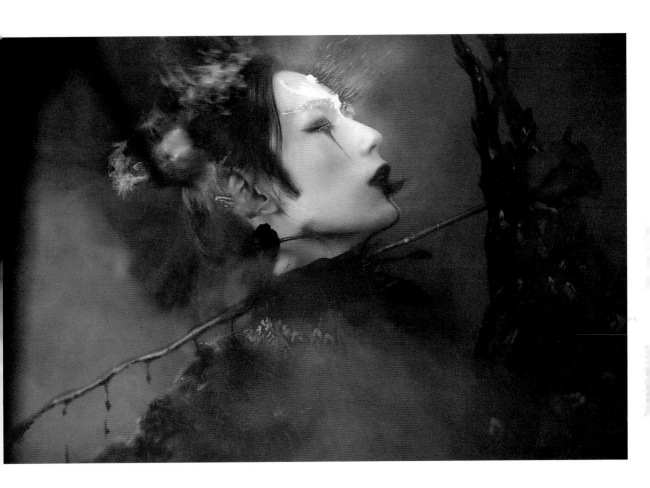

创 作 理 念

- 这次创作我把拍摄场景设置在一片竹林里，用铁丝布满竹林四周，把神兽困于铁丝网中，模拟出小动物掉入人类设置的陷阱中没办法挣脱的场景，想通过这种方式呼吁大家不要虐杀小动物。

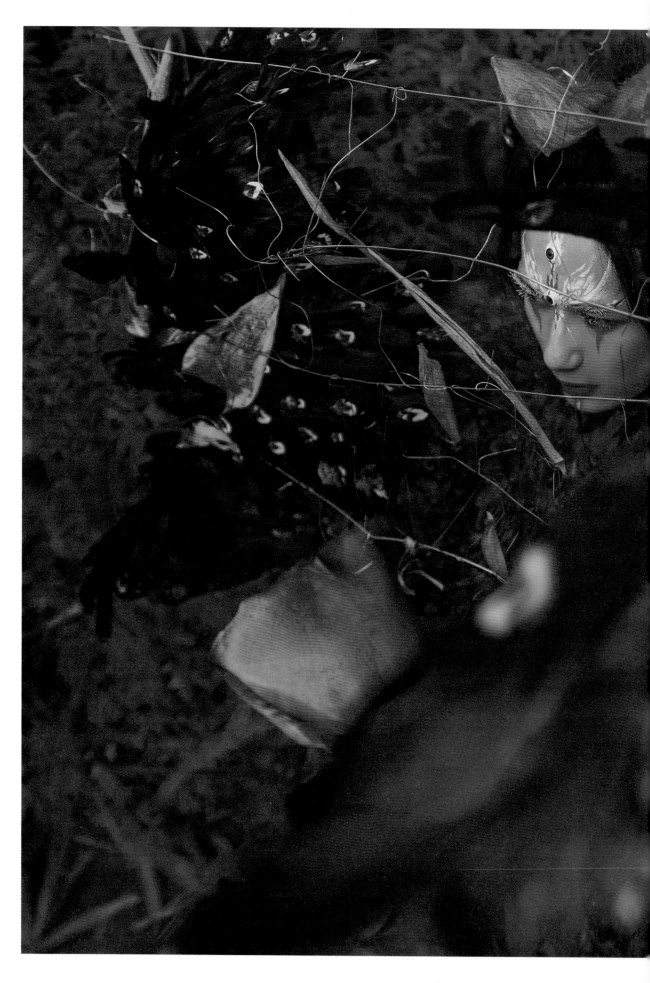

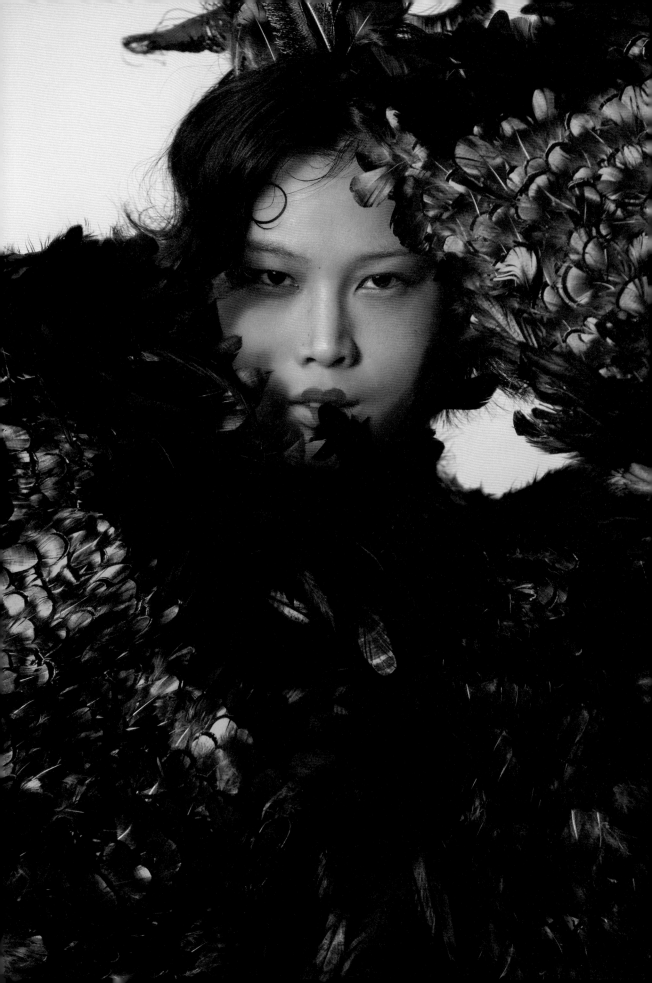

模特 路子

化妆 晓霞

服装/拍摄/后期 焕焕

山海经·西山经

鸮

min

原 文

其鸟多鸮，其状如翠而赤喙，可以御火。

译 文

山中有许多鸮鸟，它长得像翠鸟，嘴巴却是红色的，可以防火。

● 这组创作服装上选择了贴近翠鸟颜色的绿色，下半身短，突出
上半身。妆面上眼影用翠绿色与服装统一色彩。

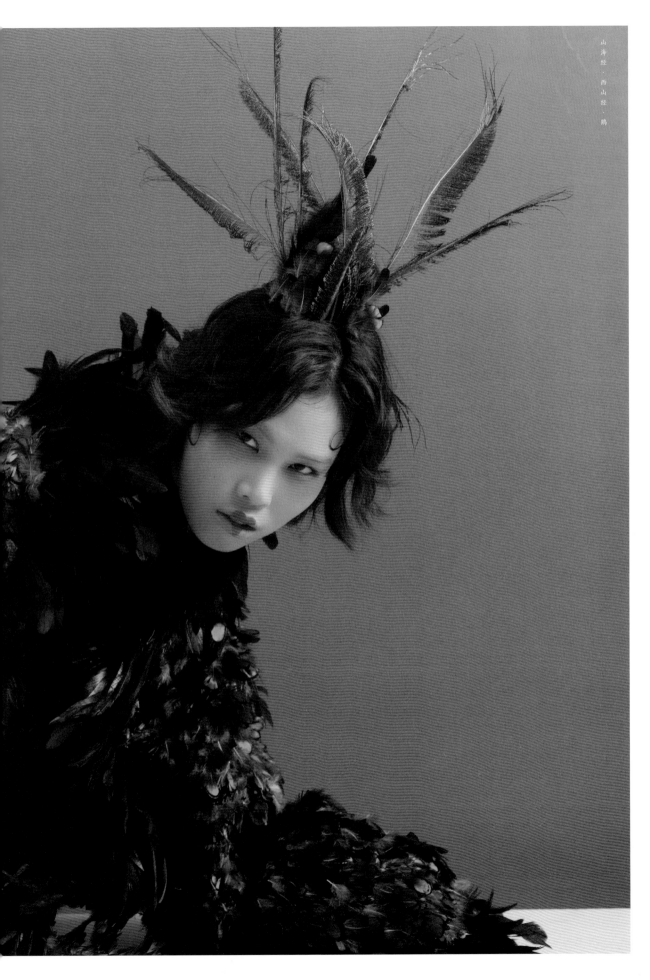

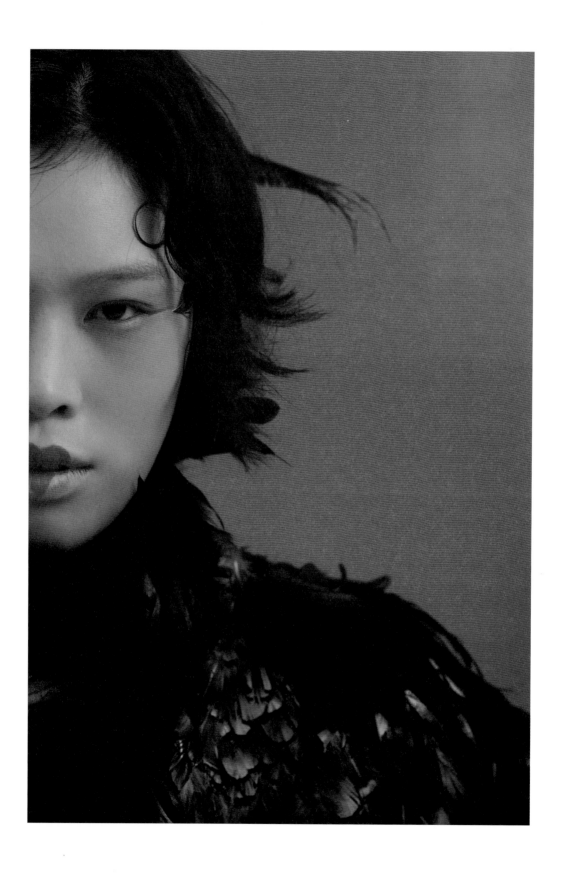

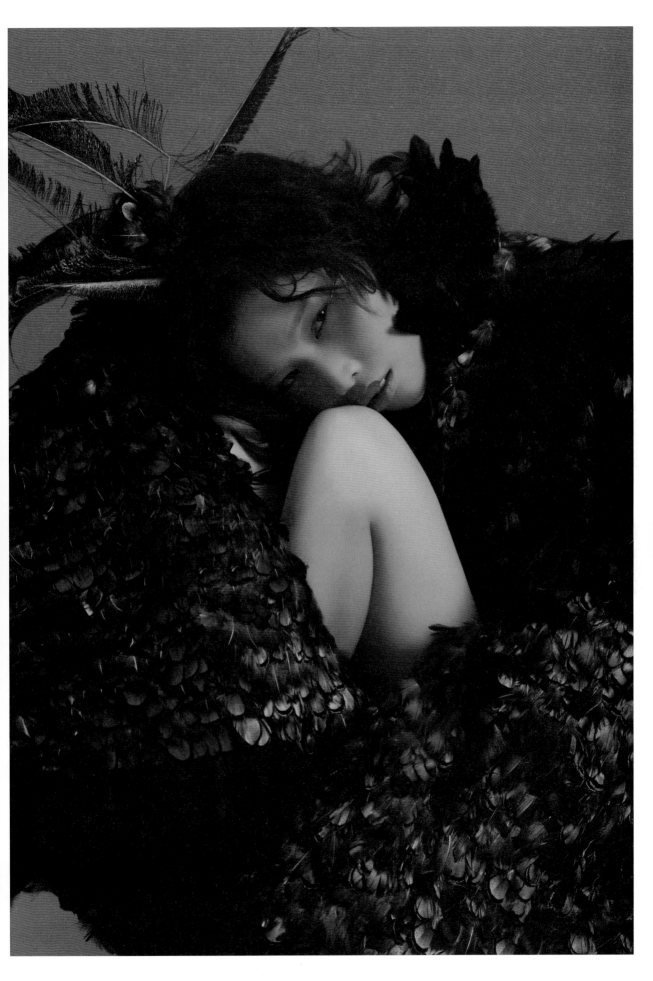

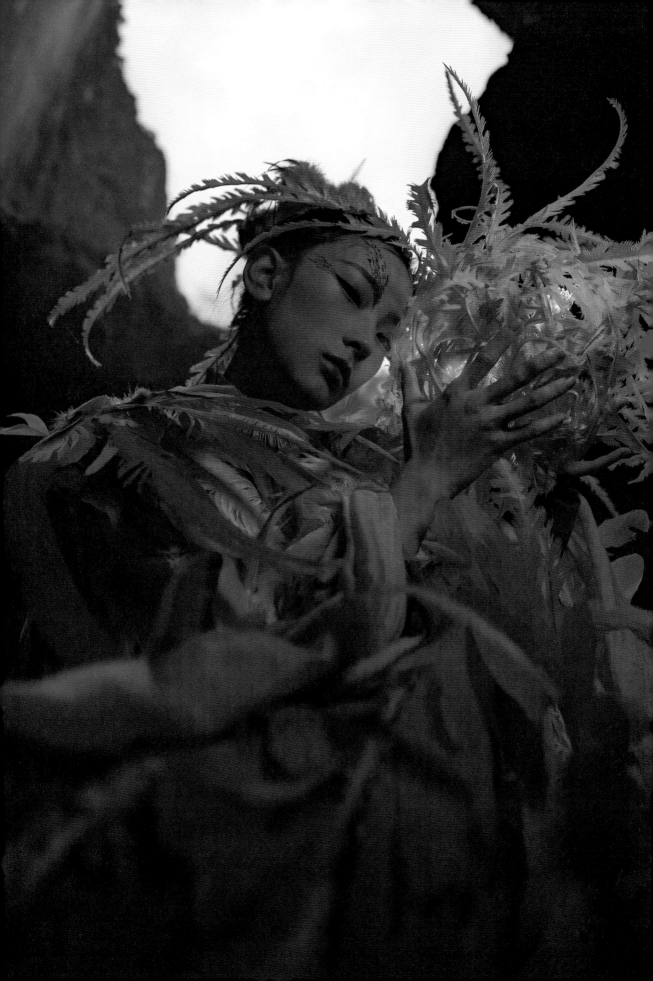

模特 叶初媚

妆造／服装／拍摄／后期 焕焕

肥遗

山海经·西山经

féi
wèi

原文

有鸟焉，其状如鹑，黄身而赤喙，
其名曰肥遗，食之已疠，可以杀虫。

译文

有一种鸟，形状像鹌鹑，长着黄色
的羽毛和红色的嘴巴，它名叫肥遗，
吃了它的肉可以治愈麻风病，还能
杀死身体里的虫子。

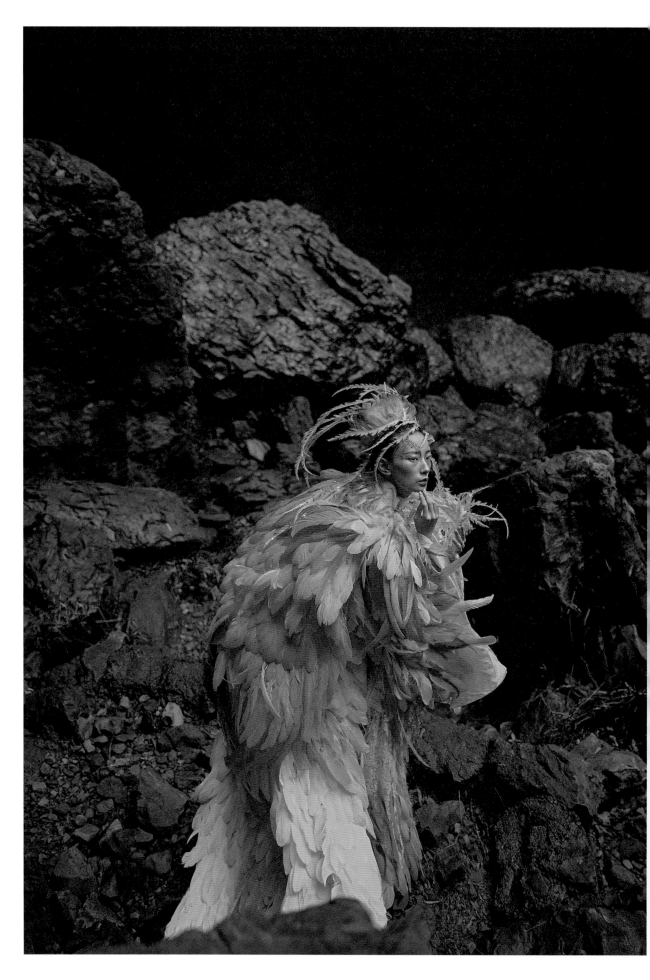

创 作 理 念

● 肥遗这组作品，造型上整体用黄色羽毛结合棉麻质地的布料营造出轻盈感。用大的环境来烘托肥遗的小。

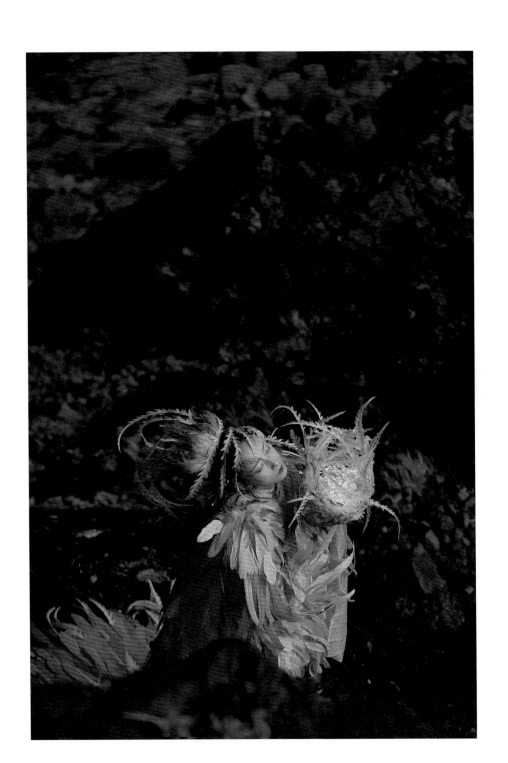

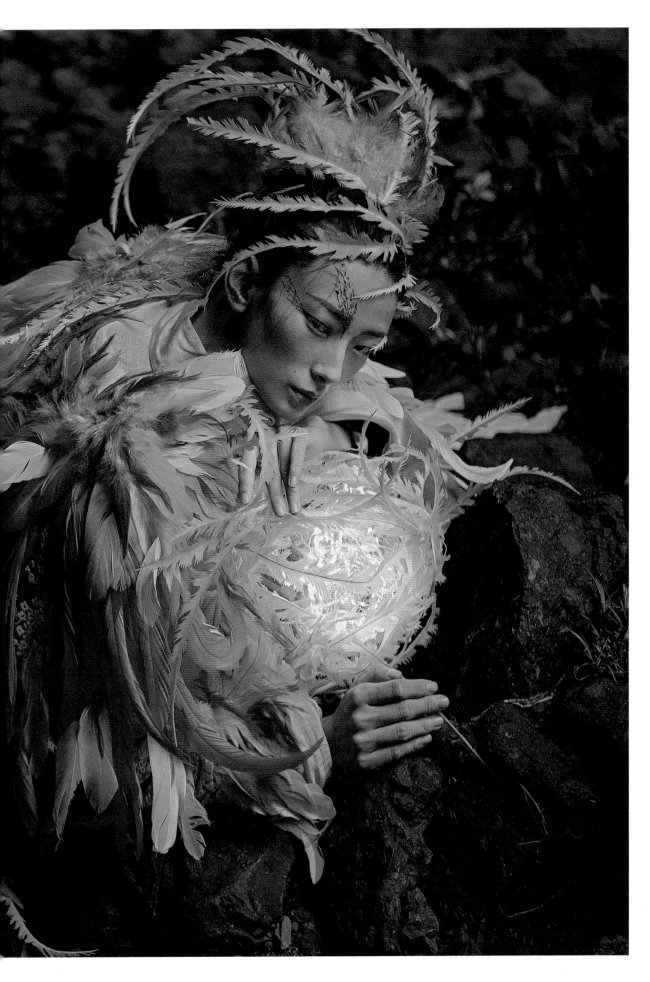

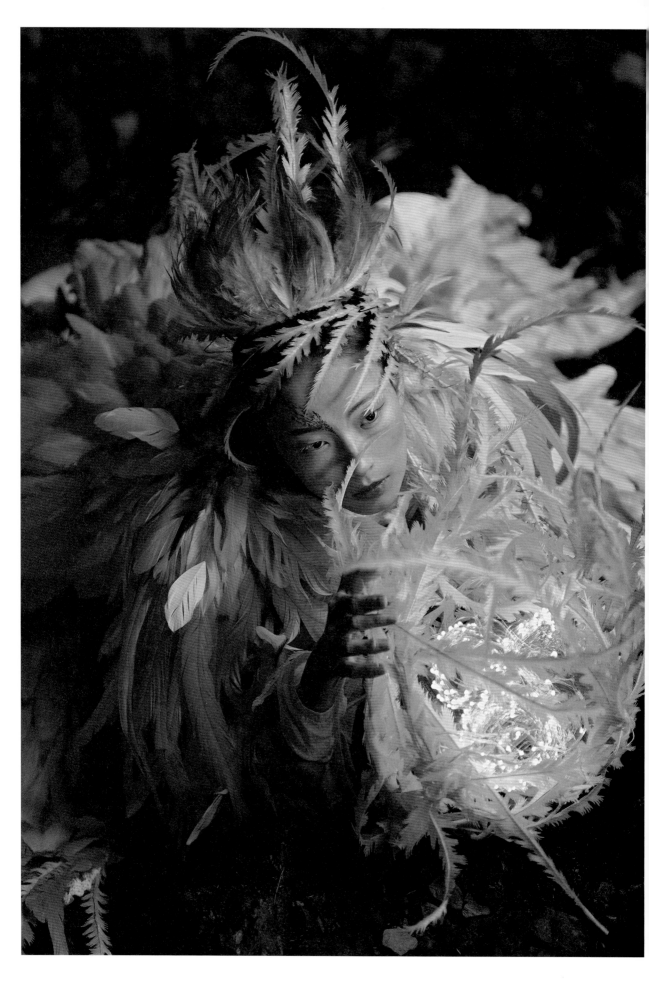

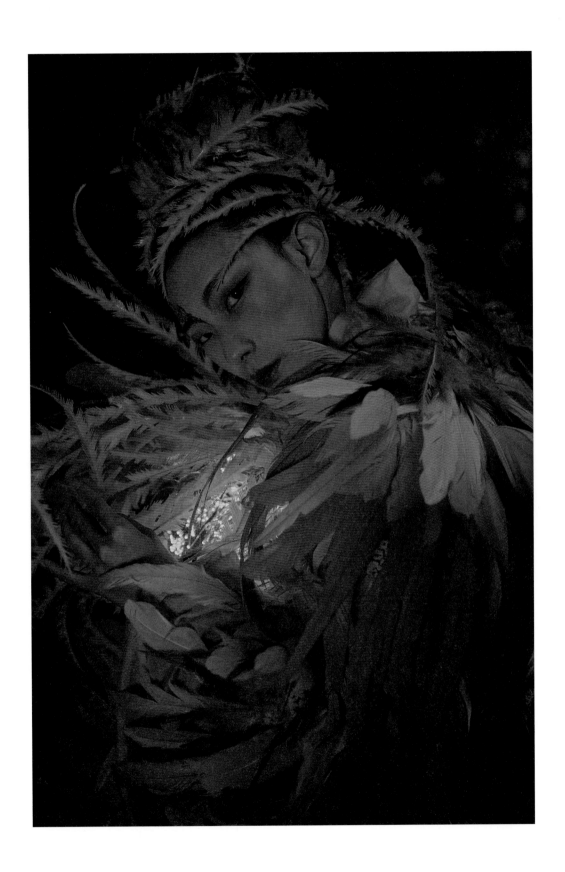

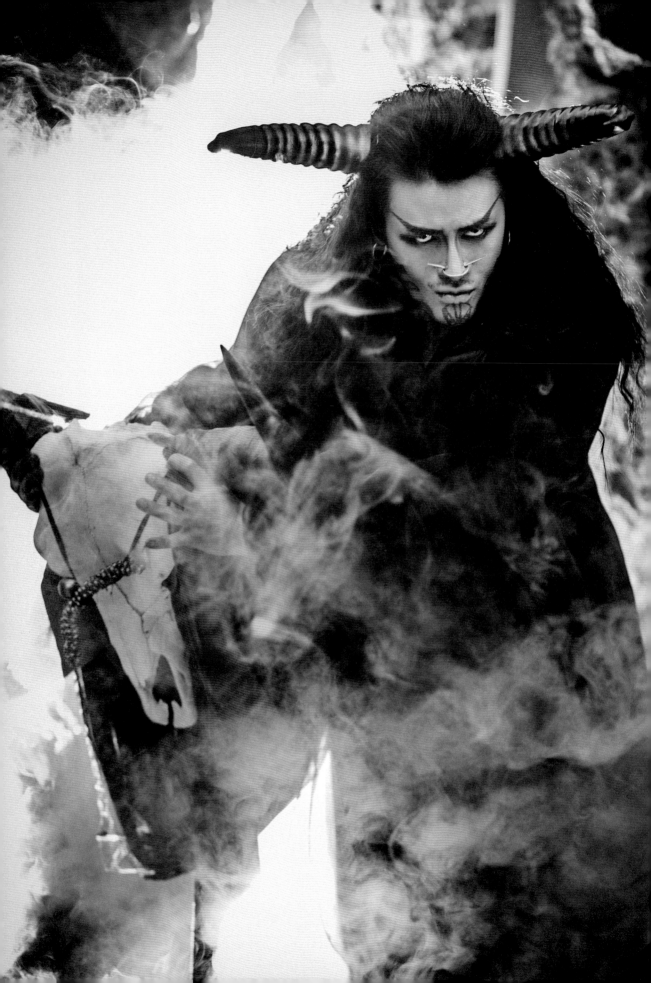

模特／服装　莫楠

化妆　刘莉

拍摄／后期　焕焕

山海经·西山经

犜

mín

原文

有兽焉，其状如牛，而苍黑大目，其名曰犜。

译文

有一种神兽，形状像牛，长着苍黑色的皮毛和大大的眼睛，名叫犜。

51

创 作 理 念

🐂 辇是一头大眼睛的黑牛，它居住的环境无草木，但有箭竹，所
以拍摄的时候选择了植物较少的石山，服装也用黑色来贴合角
色本身的样子。

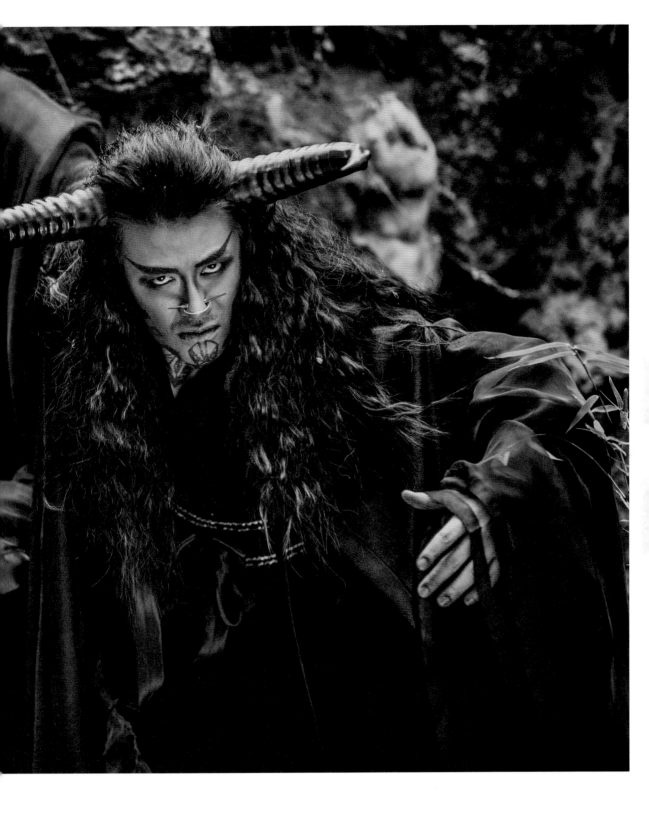

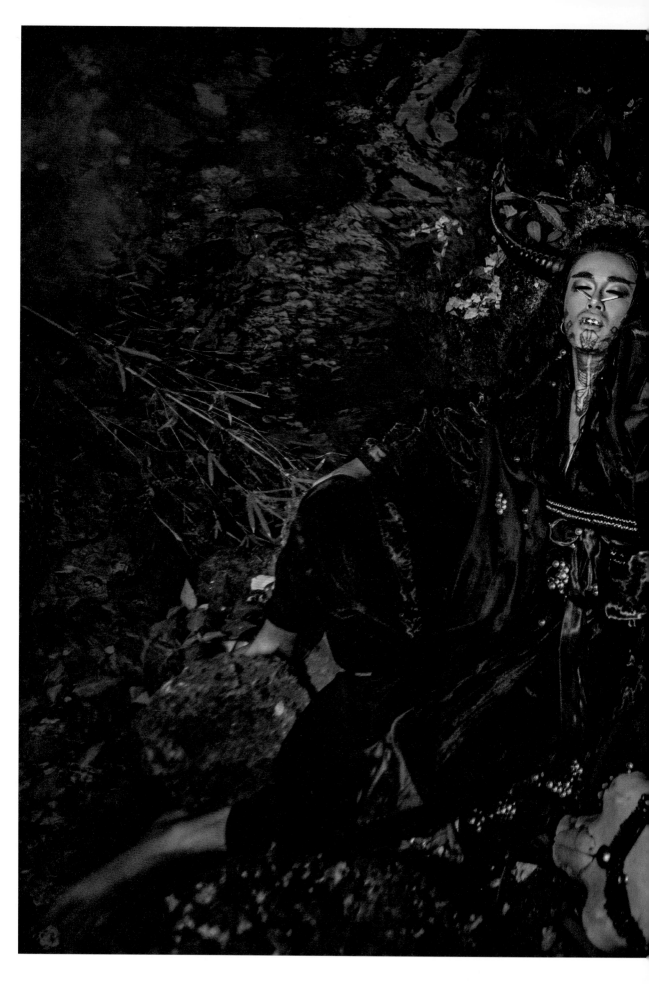

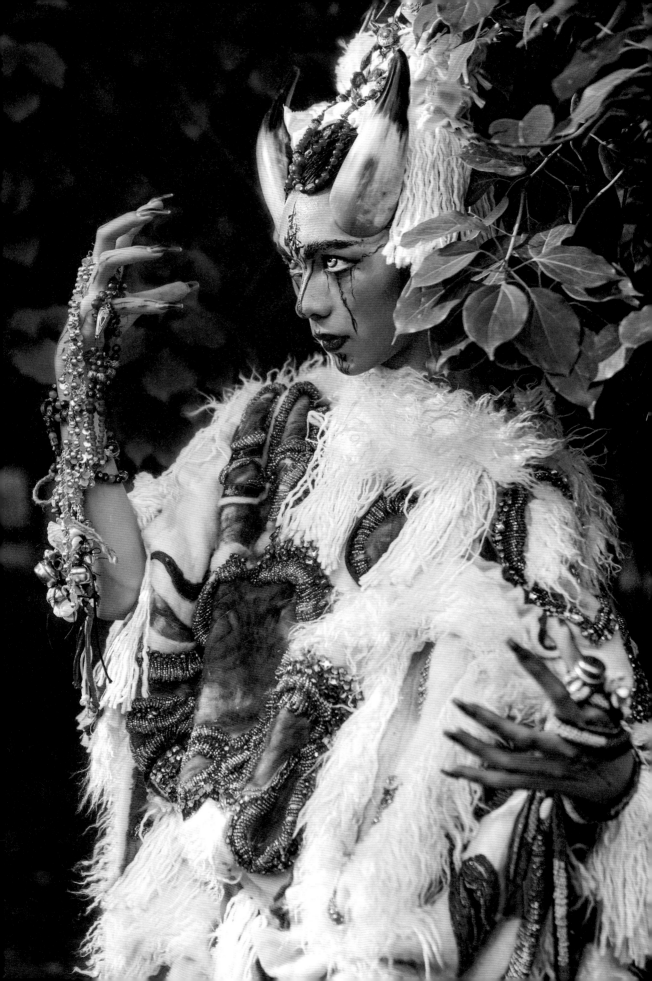

土蝼

tǔ lóu

山海经·西山经

模特 焕焕｜玖洲

妆造｜服装｜拍摄｜后期 焕焕

原文

有兽焉，其状如羊而四角，名曰土蝼，是食人。

译文

有一种神兽，形状像羊却有四只角，名叫土蝼，吃人。

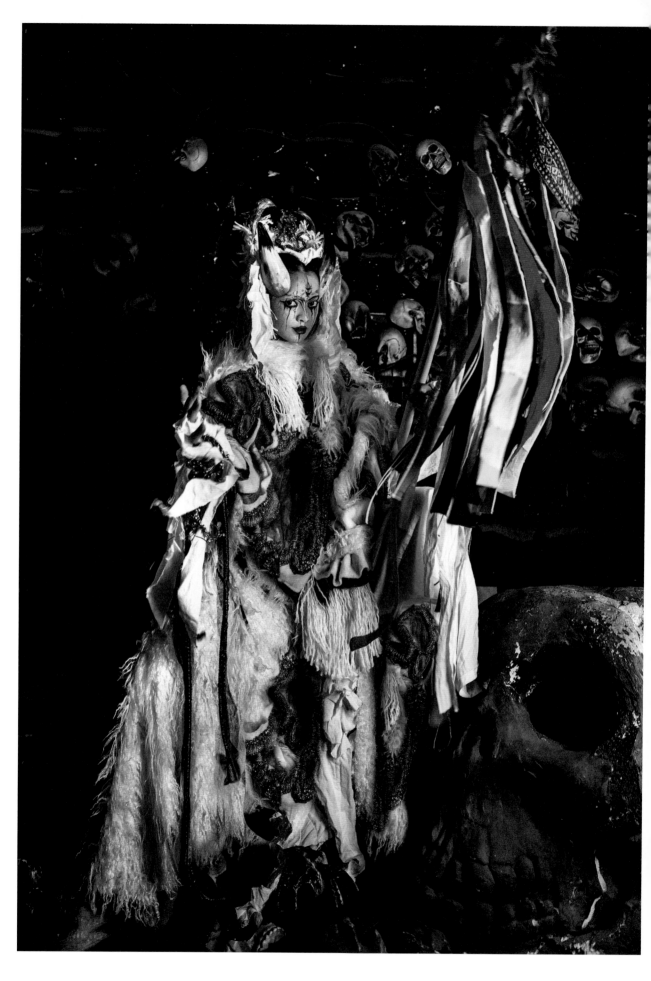

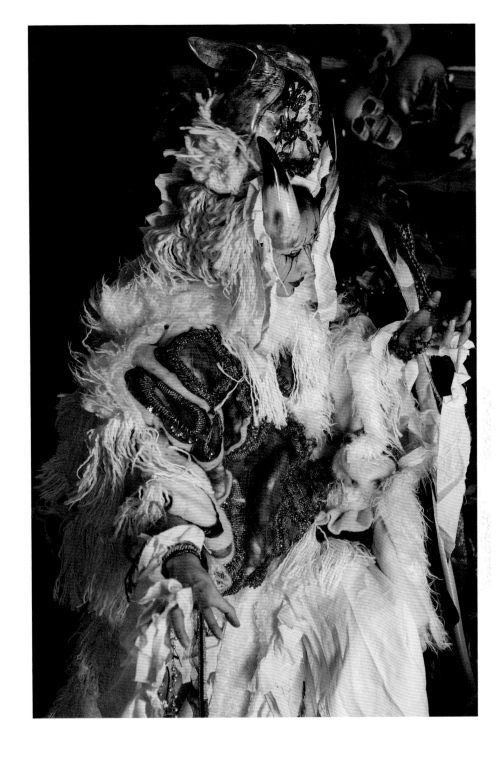

创 作 理 念

● 在我们四川甘孜，我曾看到四只角的羊，跟《山海经》中关于土蝼的描写一样，只是它们很可爱并不吃人。基于这次经历，我创作了这一组作品。土蝼生活在昆仑山，据记载昆仑山产宝石，所以服装上我选择了在羊毛毡上用蓝色的宝石一颗颗缝成河流的形态。又因土蝼吃人，拍摄的场景我尽量模拟了神兽的居住环境，用假骷髅来堆砌，让画面有一种压迫感。

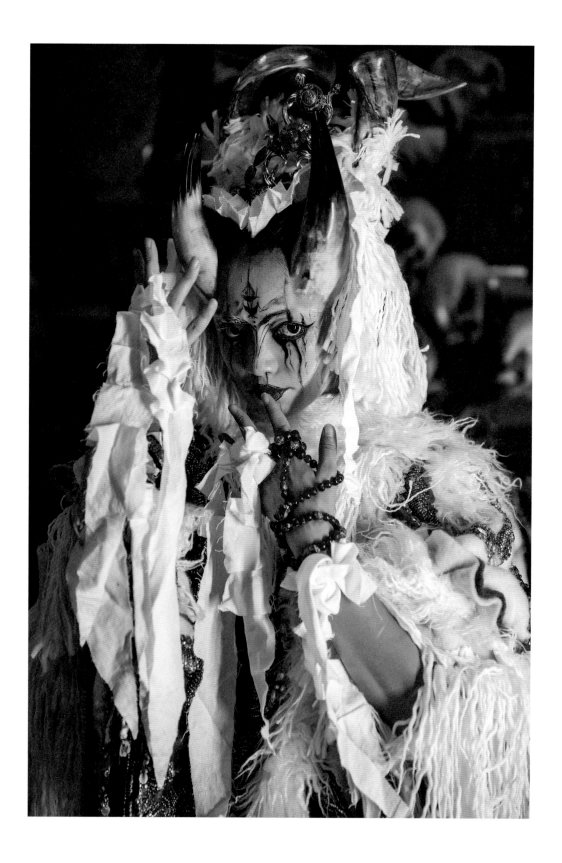

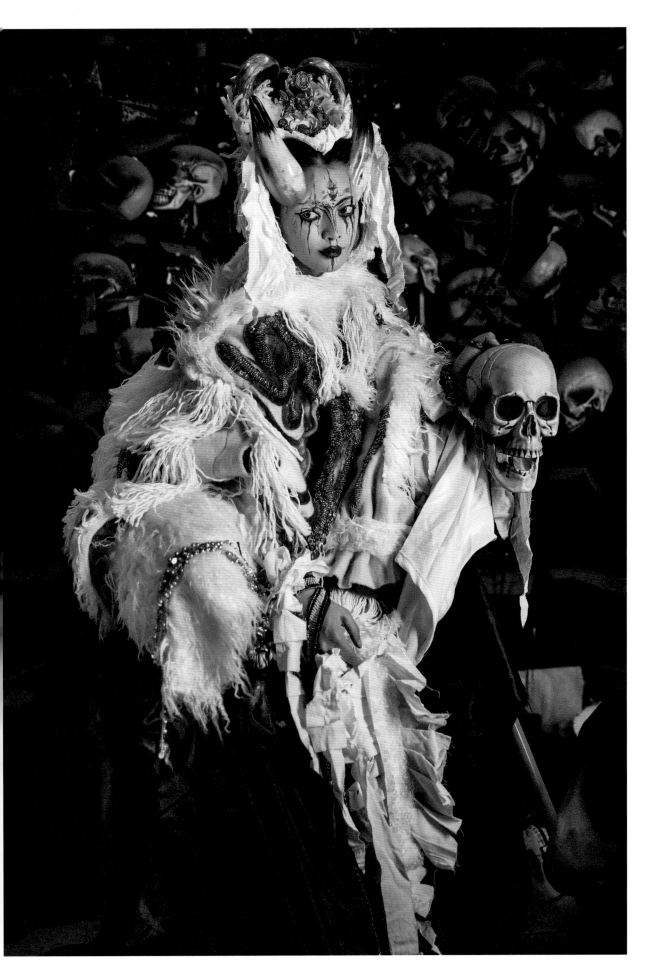

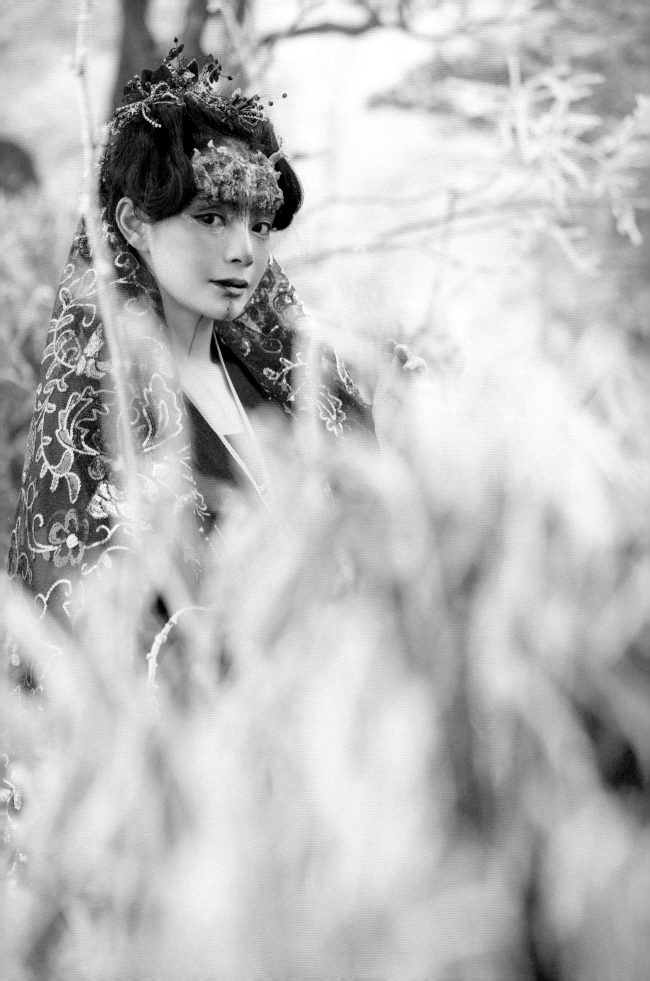

模特　妆造　焕焕

服装　宴山亭

拍摄、后期　林毅飞

山海经·西山经

胜遇

qìng

yù

原文

有鸟焉，其状如翟而赤，名曰胜遇，是食鱼，其音如录，见则其国大水。

译文

有一种鸟，形状像野鸡，遍体红色，名叫胜遇，以鱼为食，它的叫声像鹿鸣，它在哪个国家出现，哪个国家就会发生水灾。

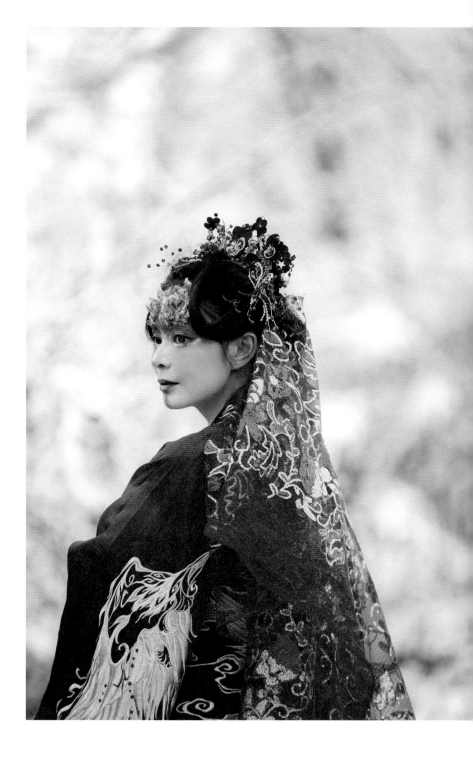

创 作 理 念

❖ 这组作品尝试了用肤蜡来塑形，弱化了服装上羽毛的塑造部分。

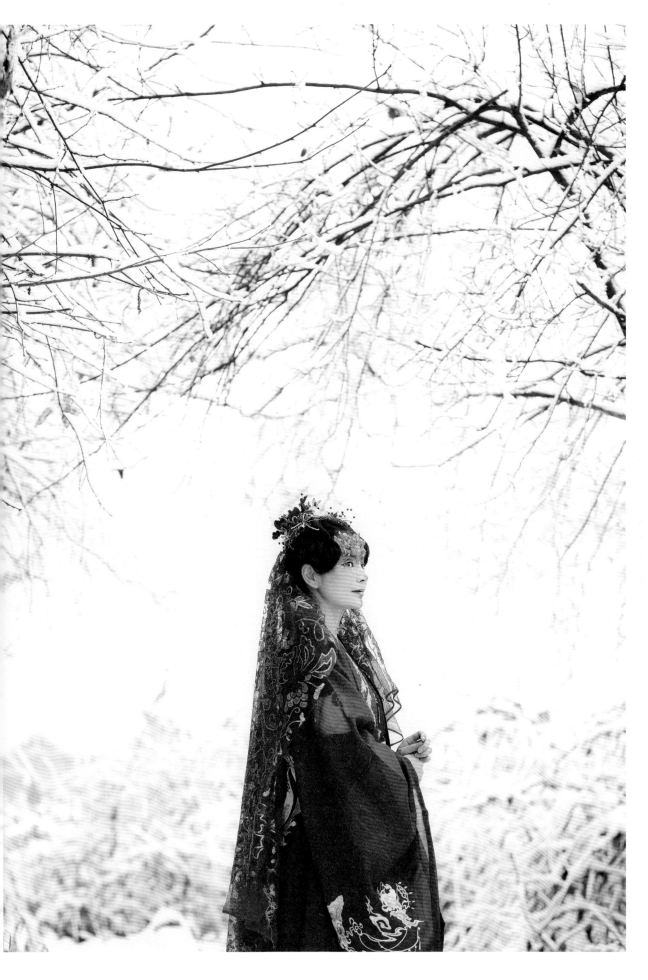

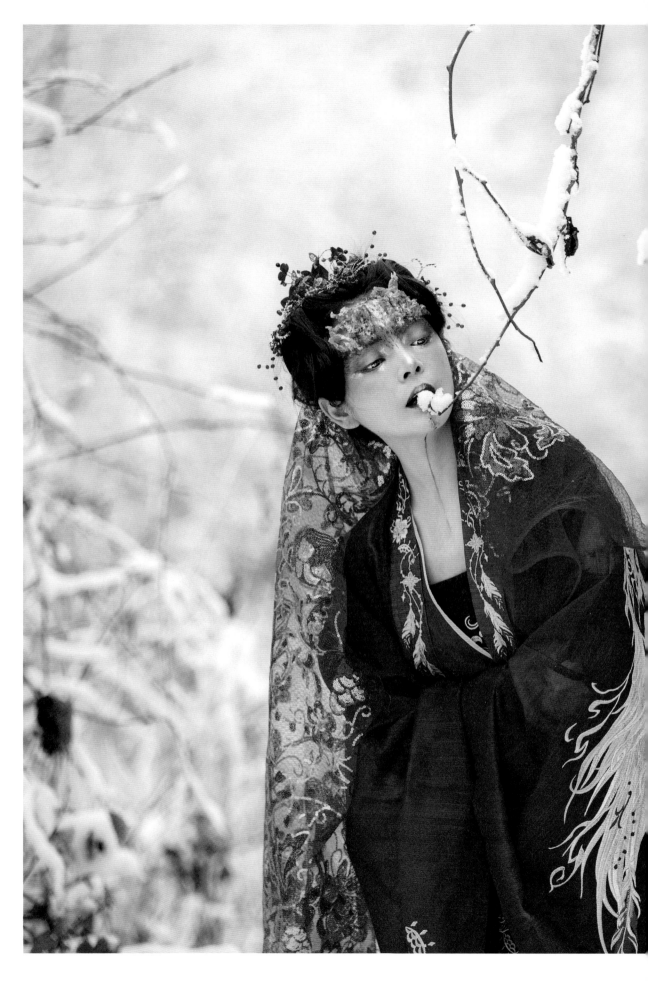

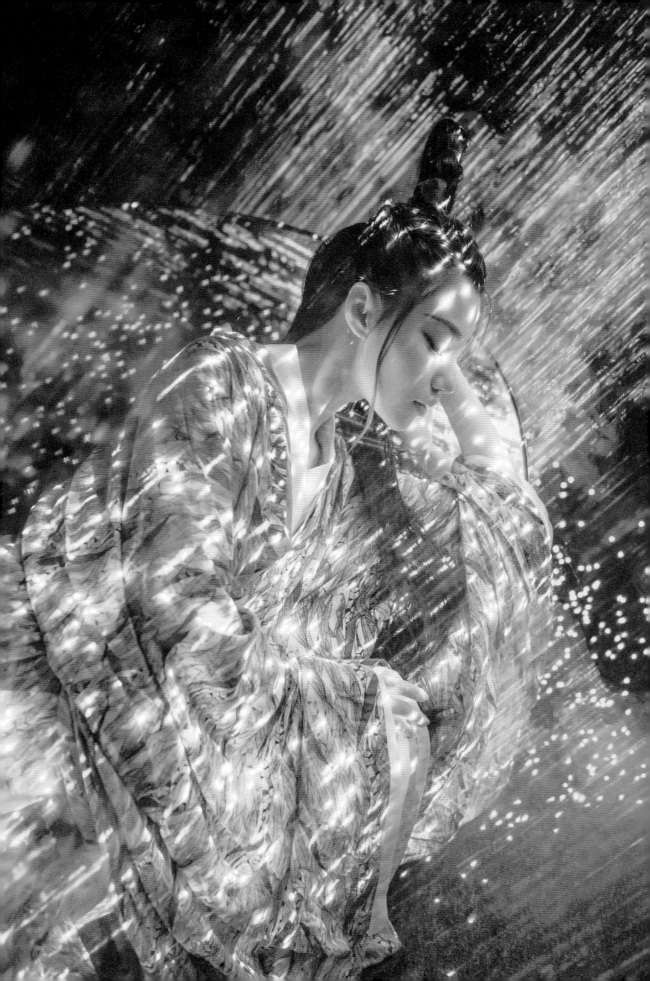

模特　石慧

化妆　刘莉

服装｜拍摄｜后期　焕焕

山海经·西山经

白帝少昊

bái

dì

shào

hào

原文

又西二百里，曰长留之山，其神白帝少昊居之。其兽皆文尾，其鸟皆文首。是多文玉石。实惟员神魂氏之宫。是神也，主司反景。

译文

再向西两百里，就到了长留山，西方之神白帝少昊就居住在这里。这座山中的野兽都长着有花纹的尾巴，鸟儿的头部也长着花纹。这里还生产大量带花纹的玉石。山上有神魂氏的宫殿，这位神掌管太阳落下西山时将影子折向东方。

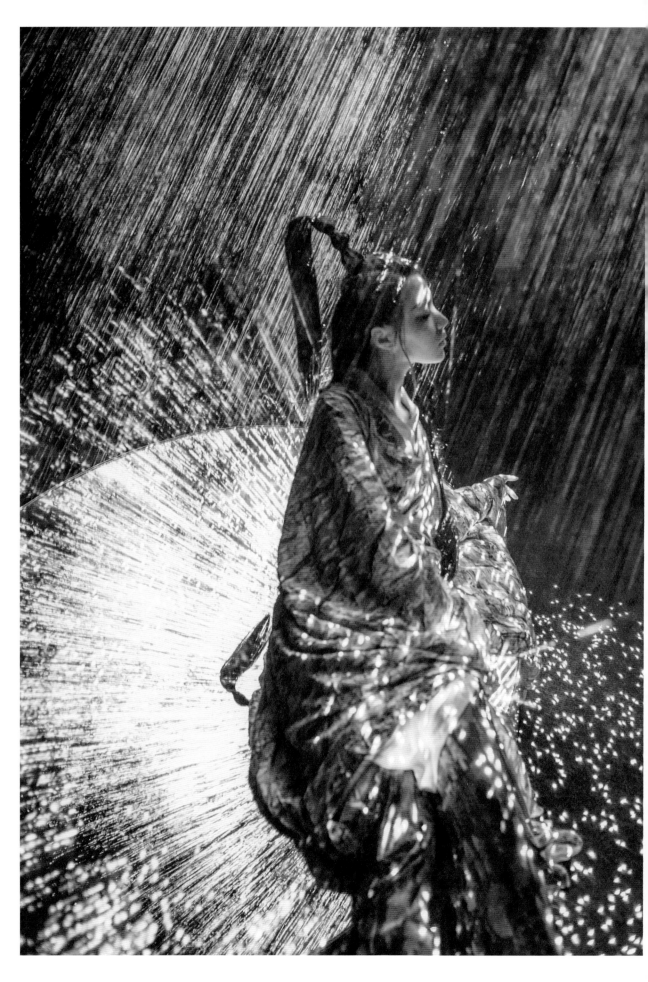

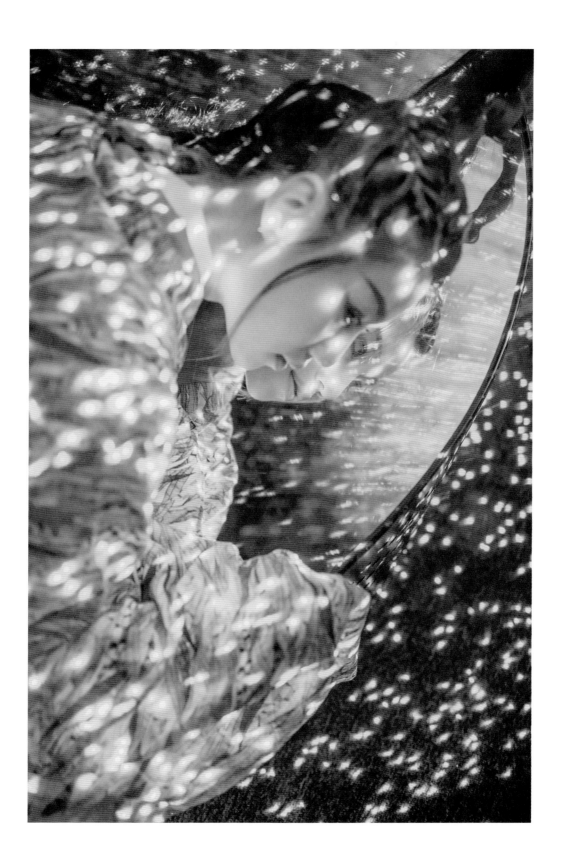

创 作 理 念

:: 因为少昊居住的地方野兽都有花纹尾巴,所以设计服装时选择
了贴近原文的图案。因为这位天神掌管太阳落山时将影子折向
东方,所以拍摄手法上结合了大量的光影,打在模特身上,营
造出神秘感。

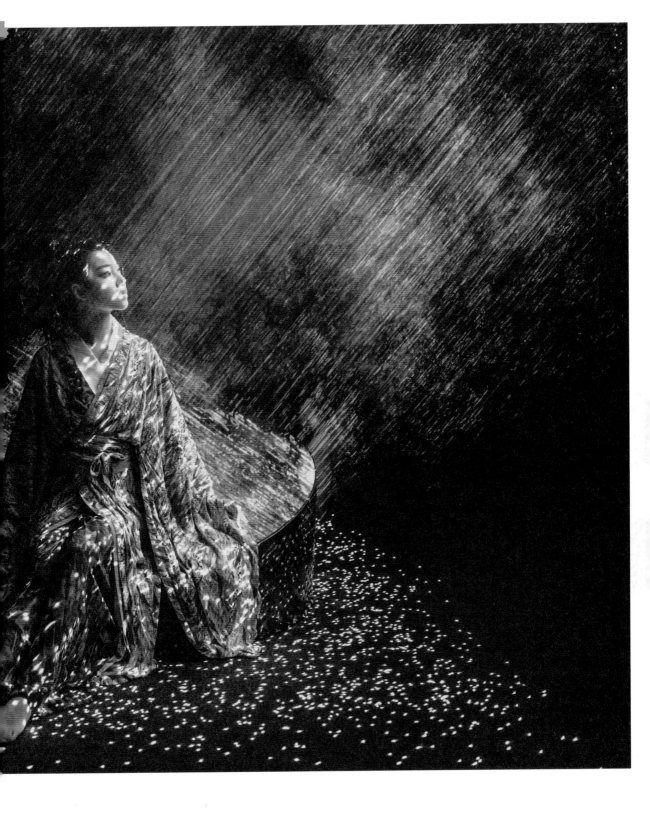

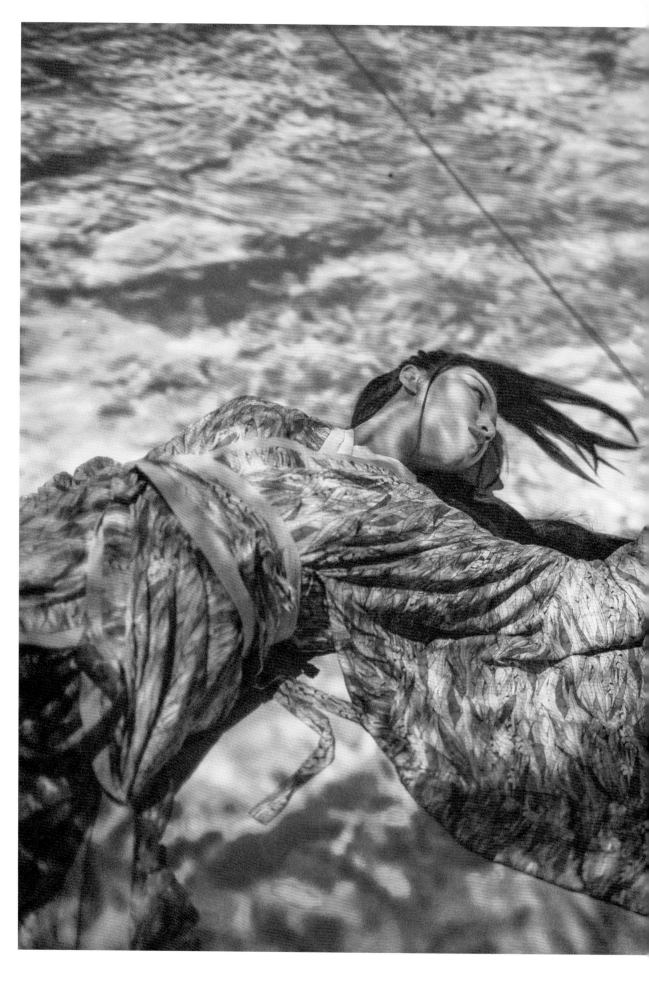

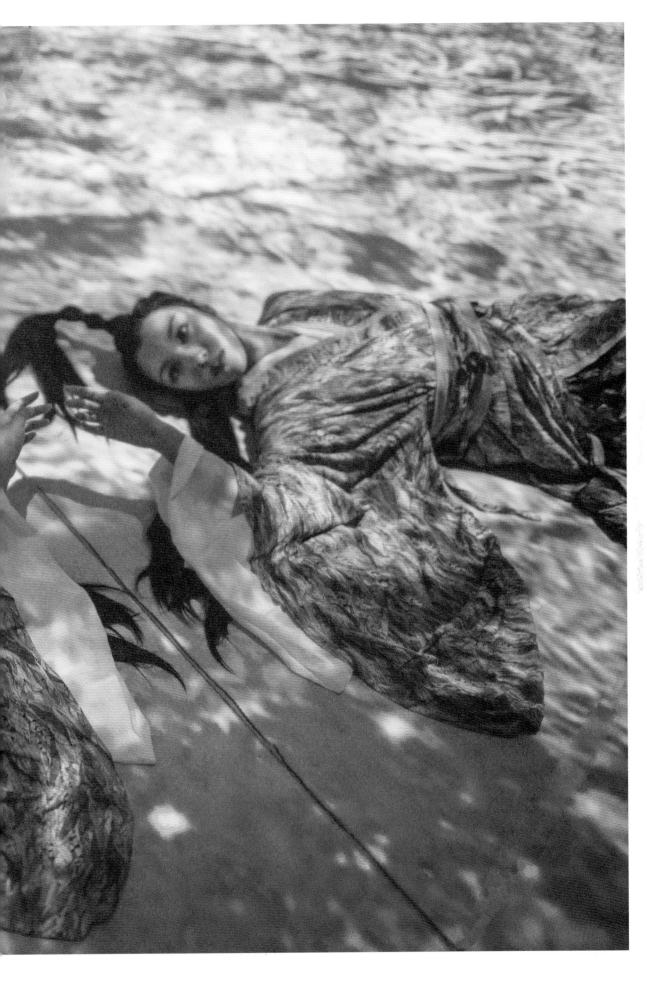

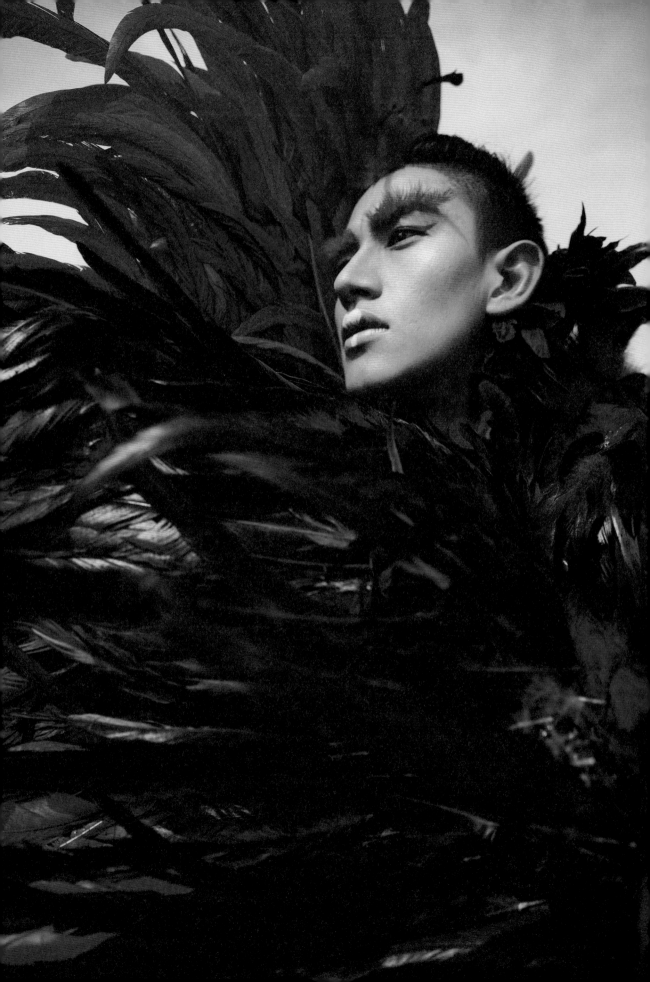

模特　阿罗英付

化妆　DD/秋秋

服装\拍摄\后期　焕焕

毕方

bì fāng

山海经·西山经

原文

有鸟焉，其状如鹤，一足，赤文青质而白喙，名曰毕方。其鸣自叫也，见则其邑有讹火。

译文

有一种鸟，形状像鹤，只有一只脚，青色的羽毛之上有红色的斑纹，长着白色的嘴巴。鸣叫起来就好像是在呼喊自己的名字，它在哪里出现，哪里就会莫名发生火灾。

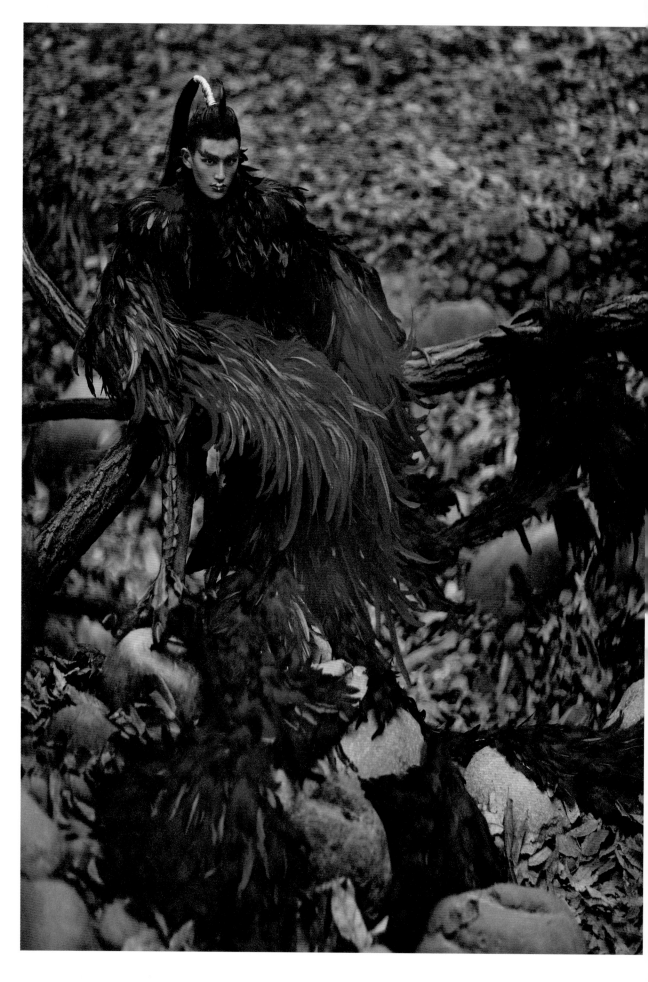

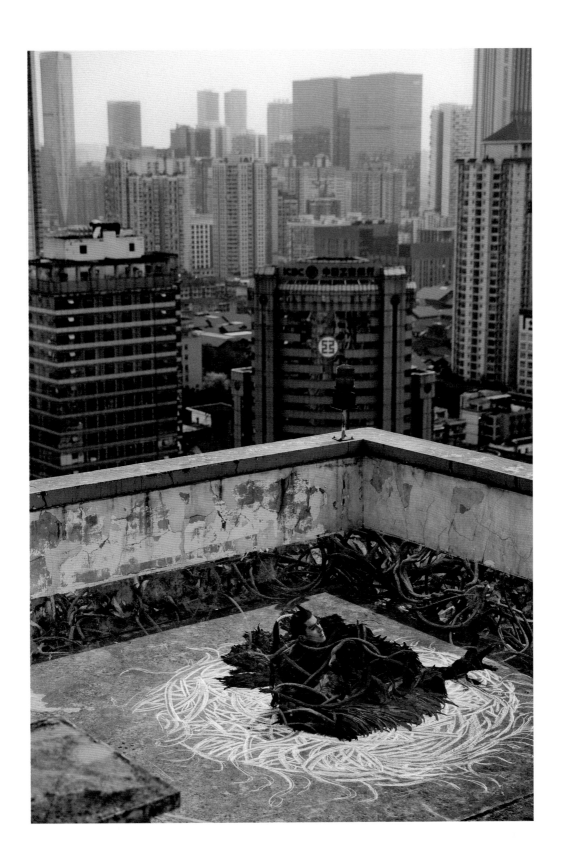

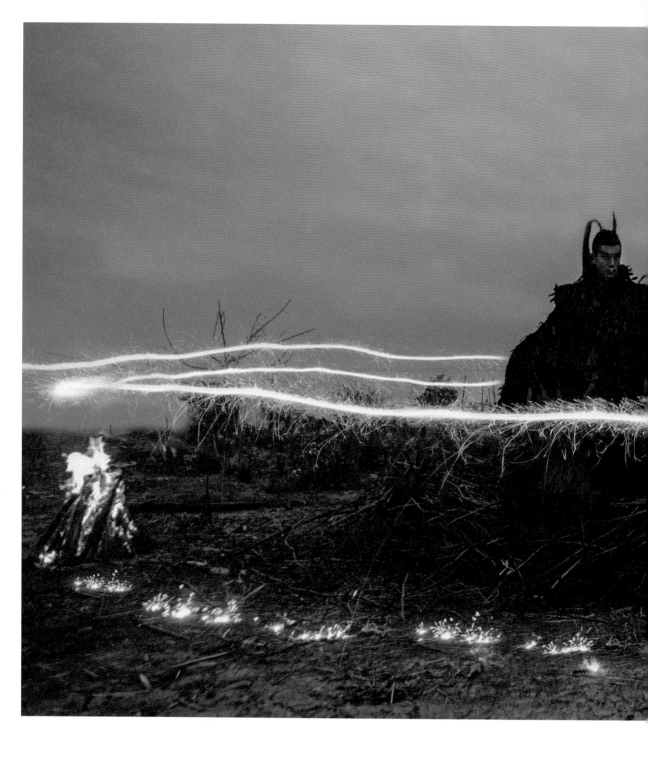

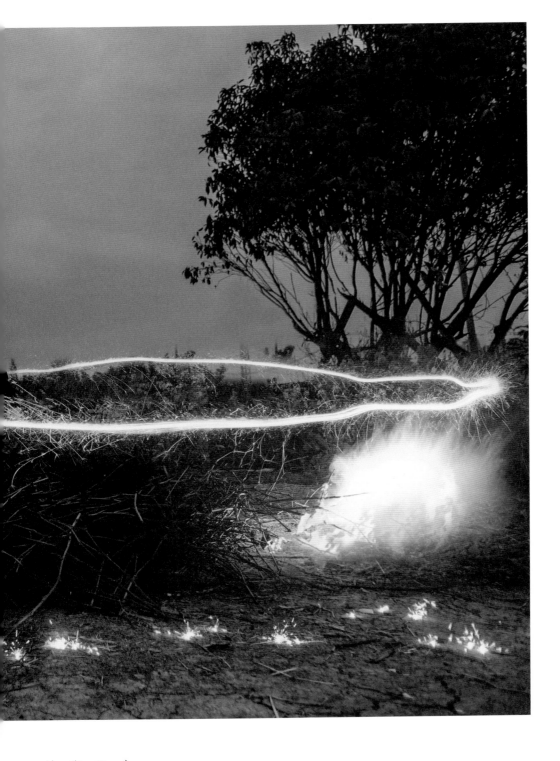

创 作 理 念

● 服装方面运用了青红色的羽毛。为了让画面看起来有视觉冲击，特意设计了五根 5 米长的尾巴。
鸟脚用仿鳄鱼皮打造。在树林中用大藤条编织出巨大的鸟窝，模拟毕方的窝以及生活环境。设想
毕方如果还存活于世，它会不会就在我们身边？会不会就在城市的某个角落？它还有自己的家
吗？所以我在市中心的顶楼用粉笔给毕方画了一个家。另一组则选择在夜晚降临时，让小伙伴拿
着火把围着模特奔跑，用慢门延时摄影的手法还原毕方周边的讹火。

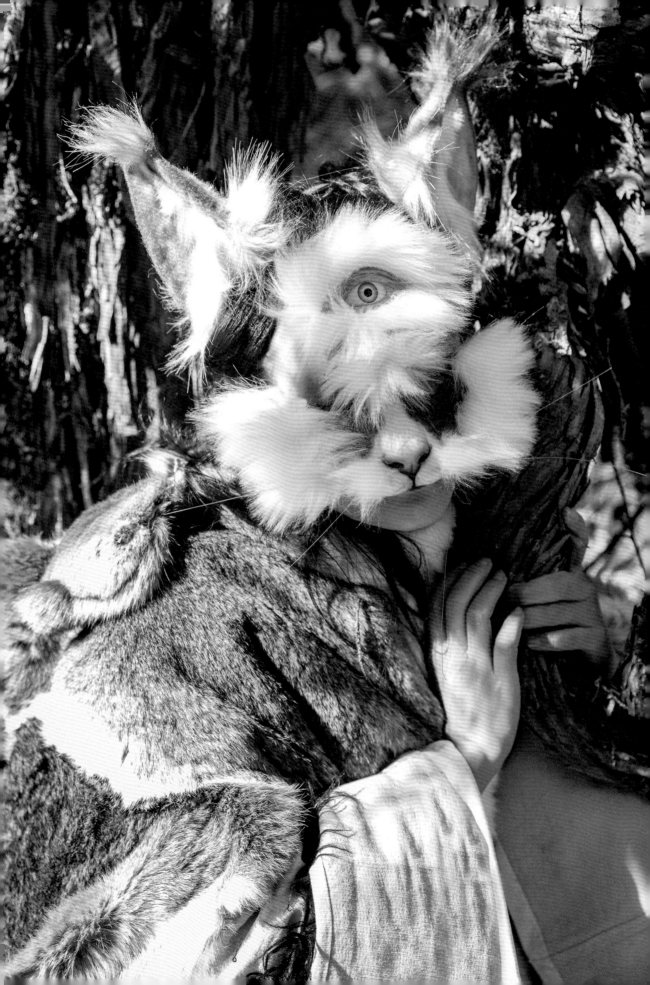

模特 妆造 后期 焕焕

拍摄 林毅飞

山海经·西山经

讙

huān

原文

有兽焉，其状如狸，一目而三尾，名曰讙，其音如夺百声，是可以御凶，服之已瘅。

译文

有一种神兽，形状像一般的野猫，只长着一只眼睛却有三条尾巴，名称是讙，发出的声音好像能压过一百种动物的鸣叫，饲养它可以抵御凶邪之气，吃了它的肉就能治好黄疸病。

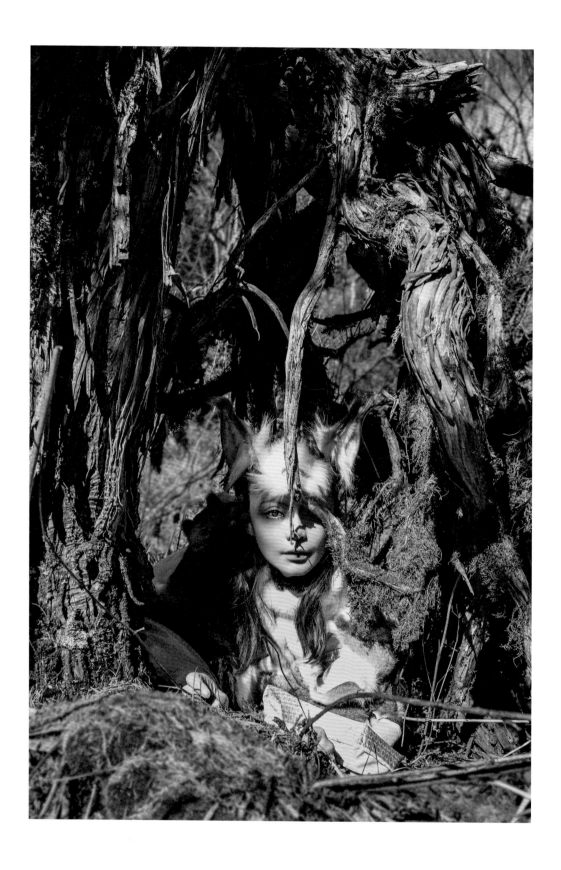

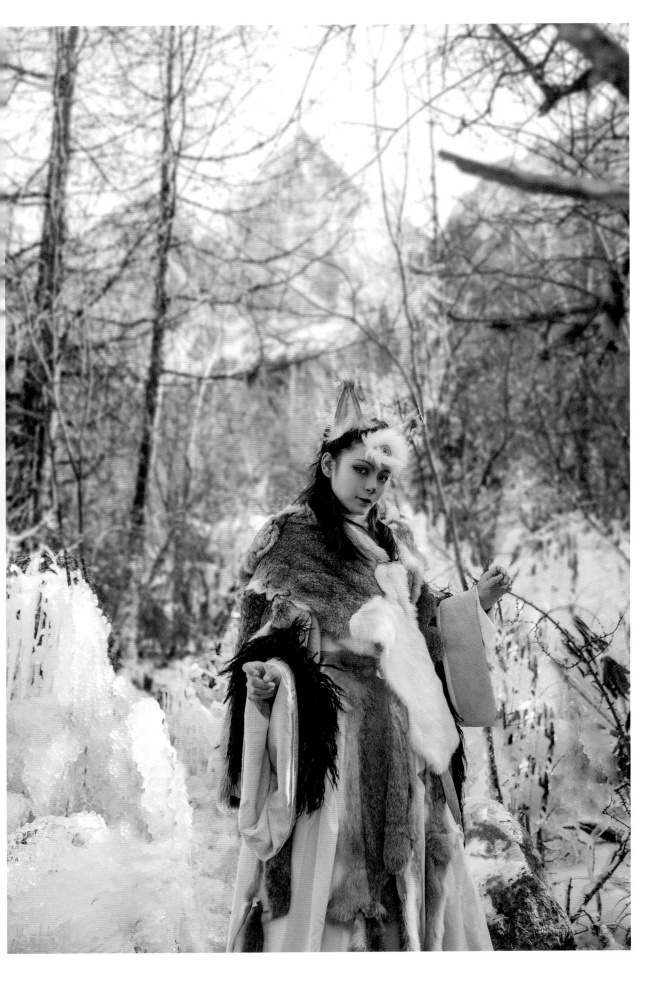

创 作 理 念

◉ 因为谨只有一只眼睛，所以在造型上用黏土做出眼睛部分，把

神兽置于山水间，塑造出无忧无虑到处游玩的状态。

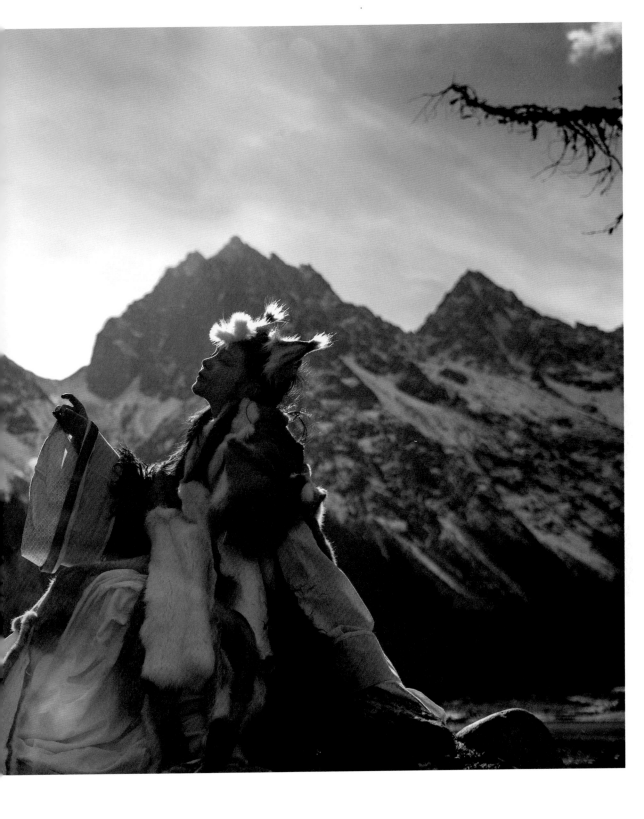

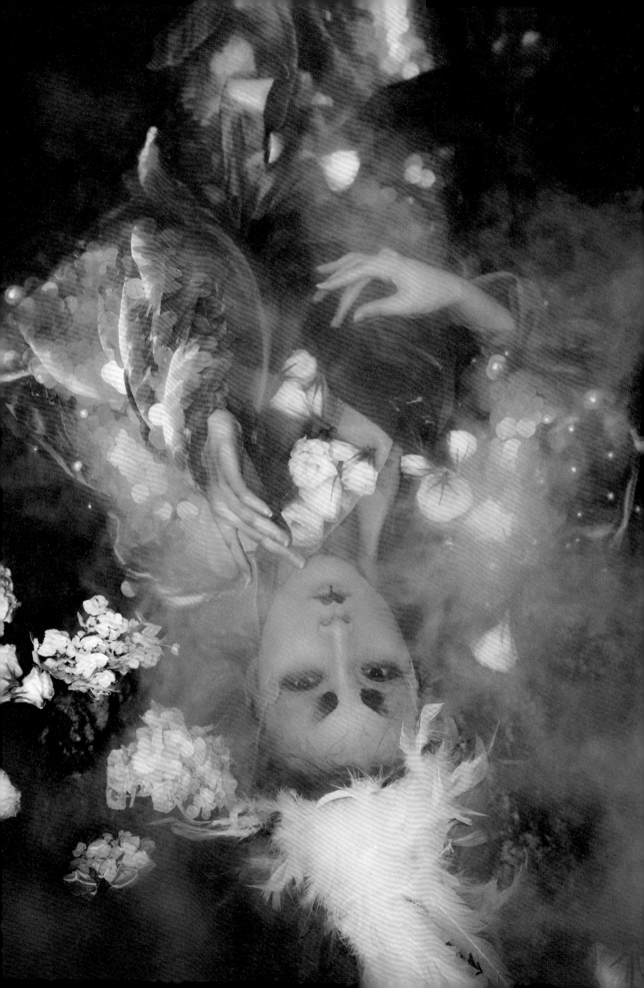

模特　莫楠｜小龙女

妆造／拍摄／后期　焕焕

服装　焕焕／莫楠

山海经·西山经

鳘鲏之鱼

rú pí zhī yú

原文

滥水出于其西，西流注于汉水，多鳘鲏之鱼，其状如覆铫，鸟首而鱼翼鱼尾，音如磬石之声，是生珠玉。

译文

滥水发源于鸟鼠同穴山的西边，向西流入汉水，滥水中有很多鳘鲏鱼，它的样子像一个倒过来的沙铫，长着鸟的脑袋却有鱼鳍和鱼尾，叫起来的声音像敲击磬石，体内能够生长珍珠。

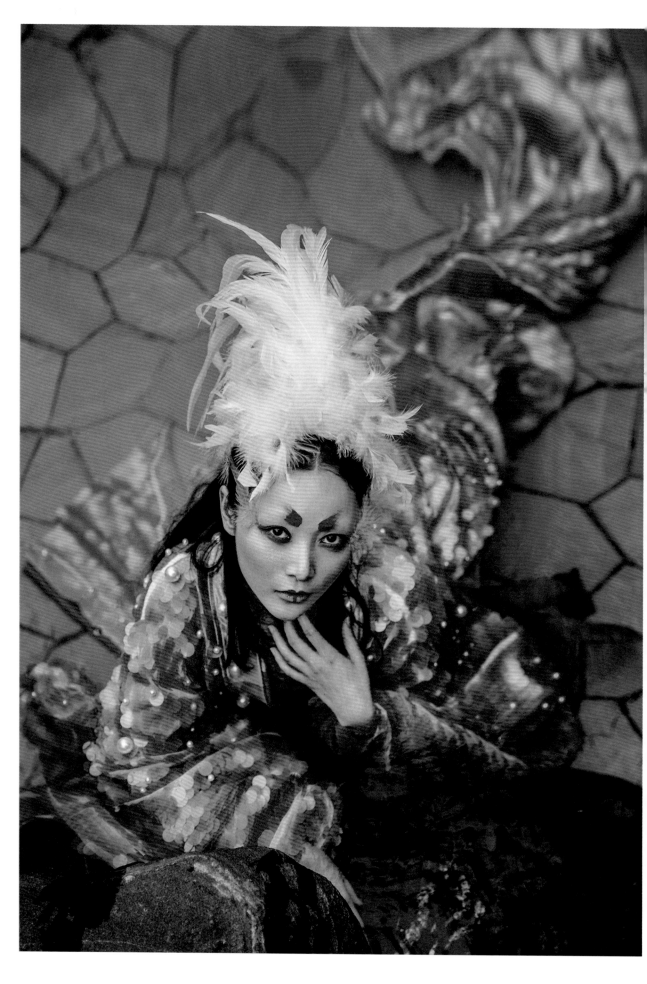

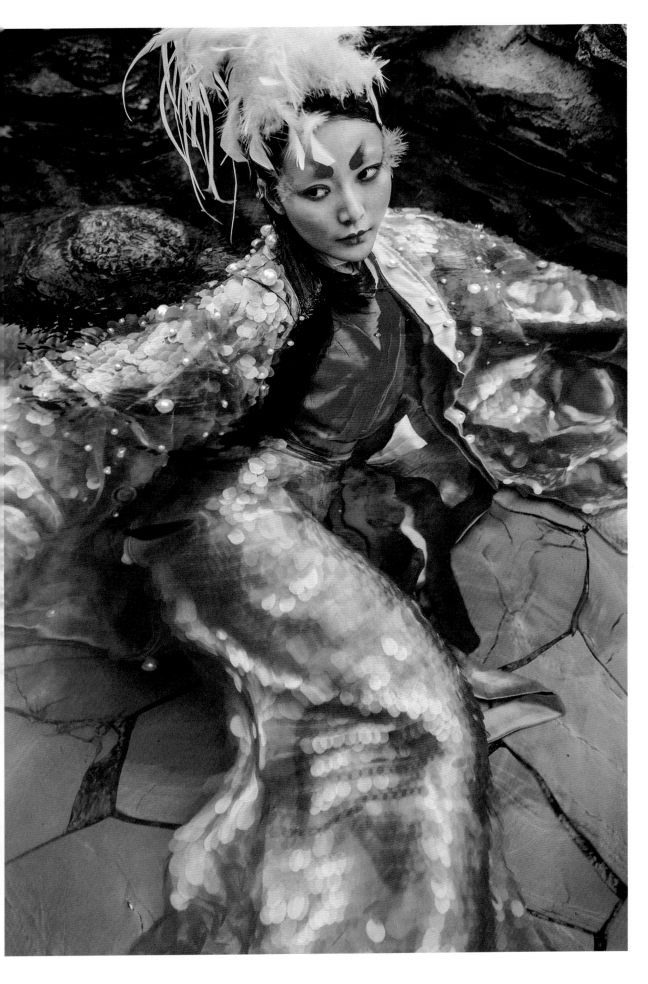

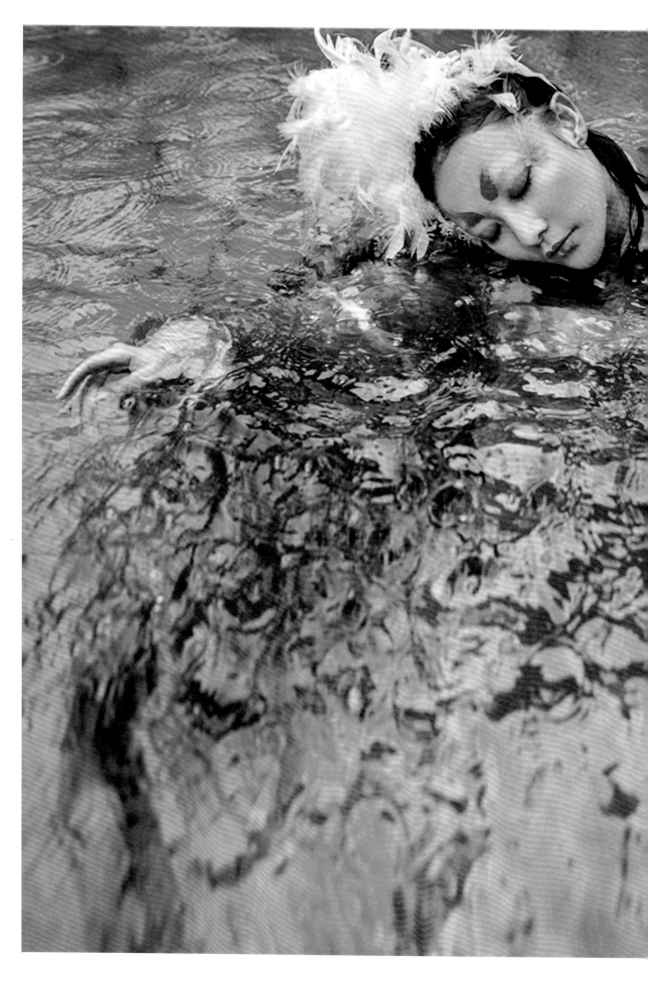

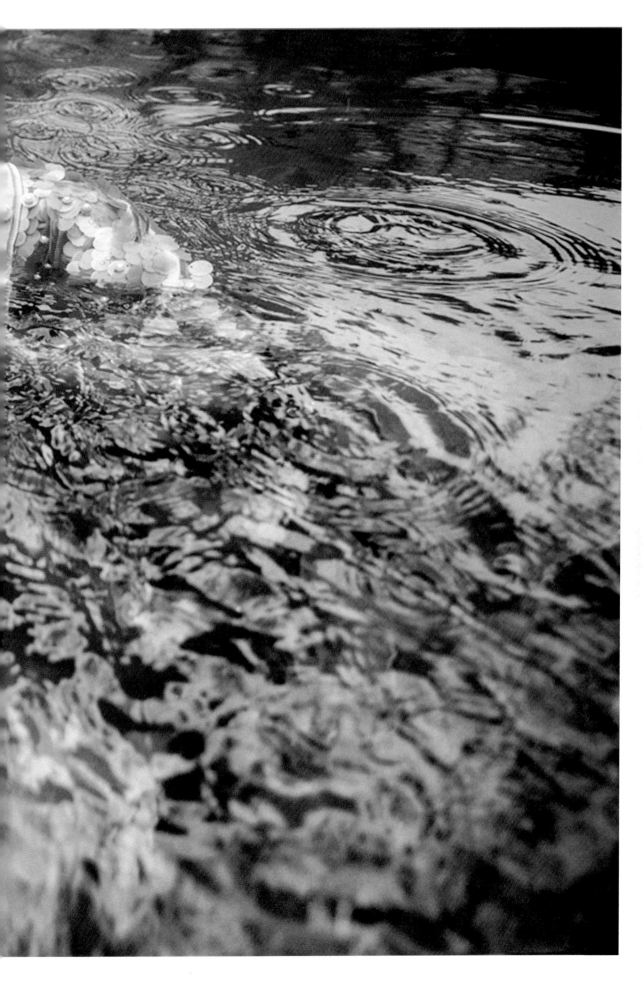

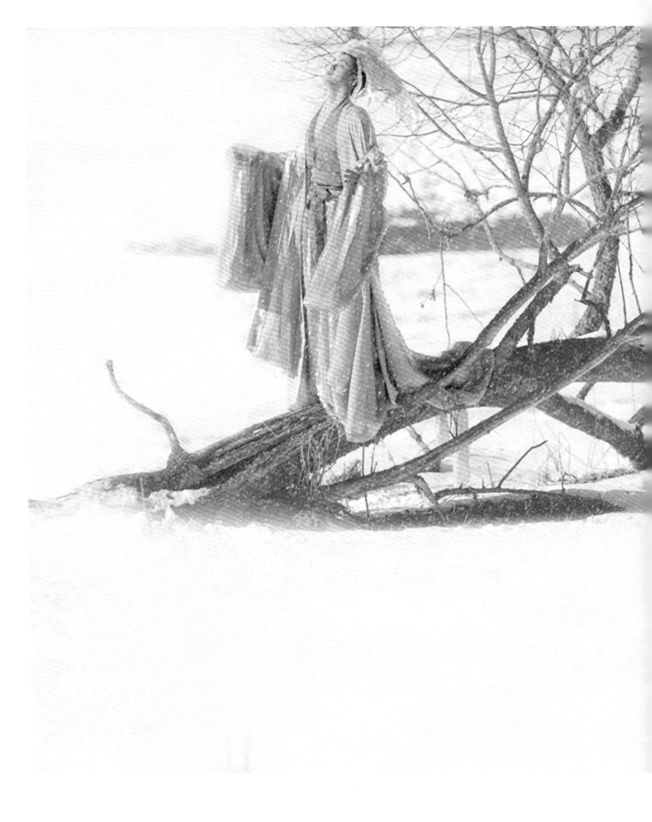

创 作 理 念

● 因为鳘鮧鱼体内会排出珍珠，所以在服装制作上用了大量的珍珠。头部饰品也做了鸟头的形象。

这组作品分别拍摄了两个状态下的样子，一个是幻化上岸游玩的样子，一个是在水中的状态。

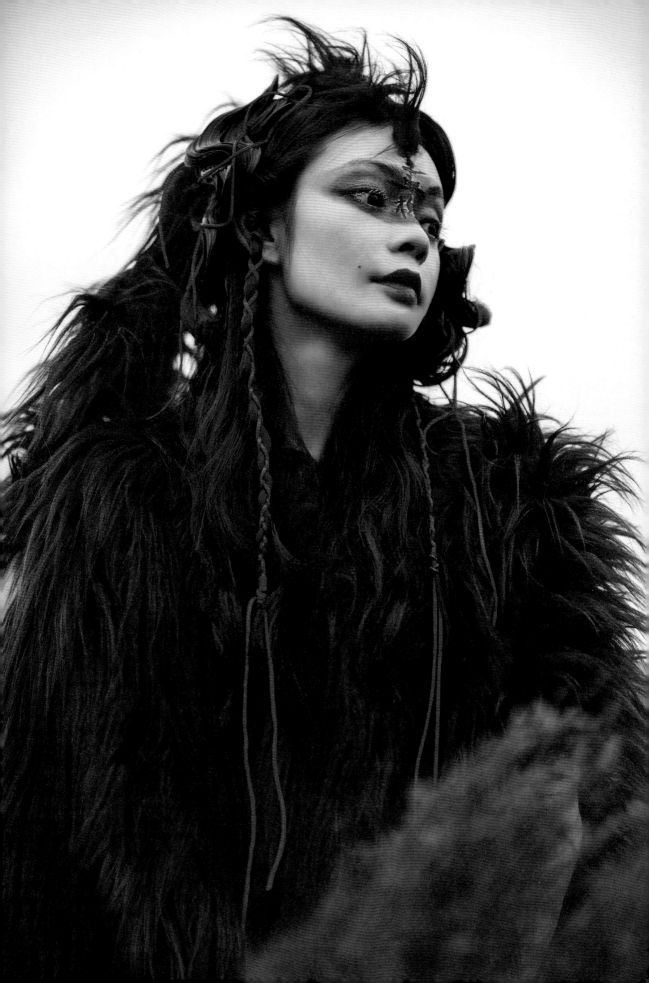

拍摄 林毅飞

模特／妆造／服装／后期 焕焕

山海经·北山经

孟槐

mèng
huái

原文

有兽焉，其状如貆而赤豪，其音如榴榴，名曰孟槐，可以御凶。

译文

有一种兽，长得像豪猪，却长着红色的软毛，叫声如同用辘轳抽水的响声，名叫孟槐，可以御邪辟凶。

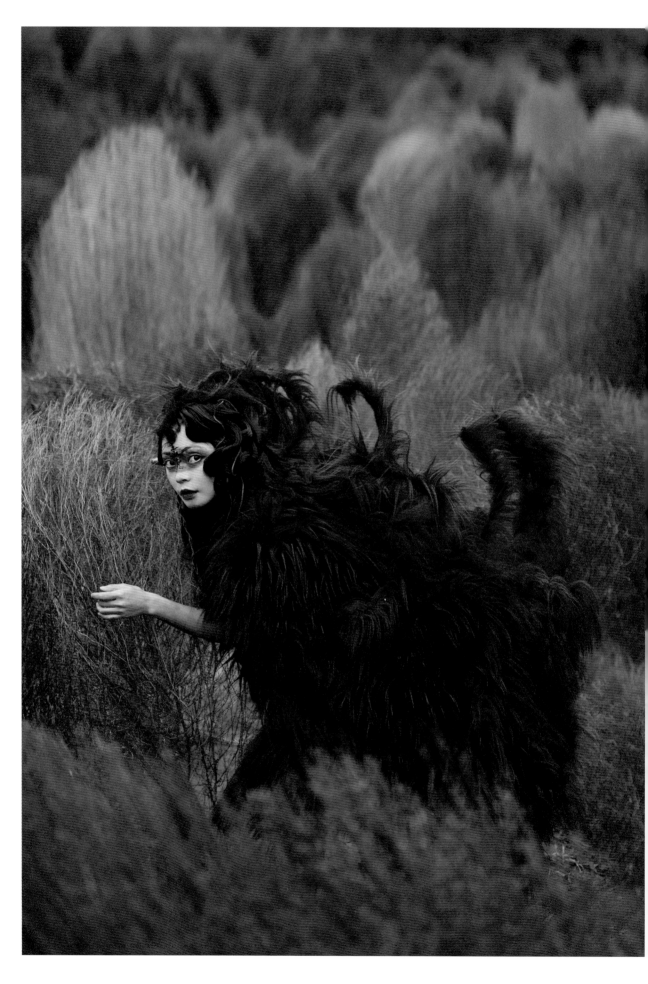

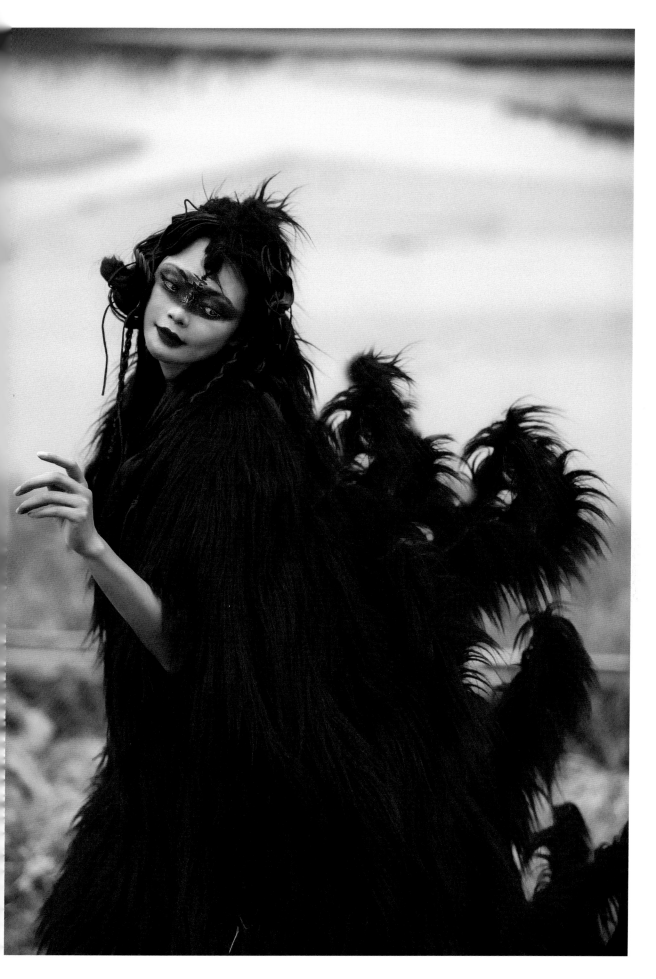

创 作 理 念

❈ 孟槐整体像豪猪，但毛又是软软的，整个颜色是赤红色。所以
在服装设计时选择了软长的仿兽毛包裹硬铁丝来表现背部长
刺。环境也选择了多红色植物的地方。

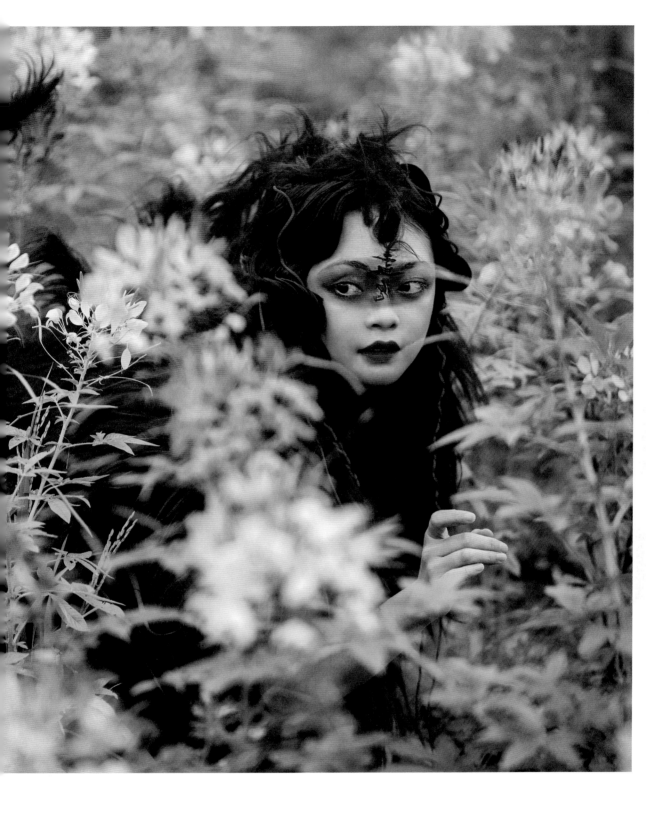

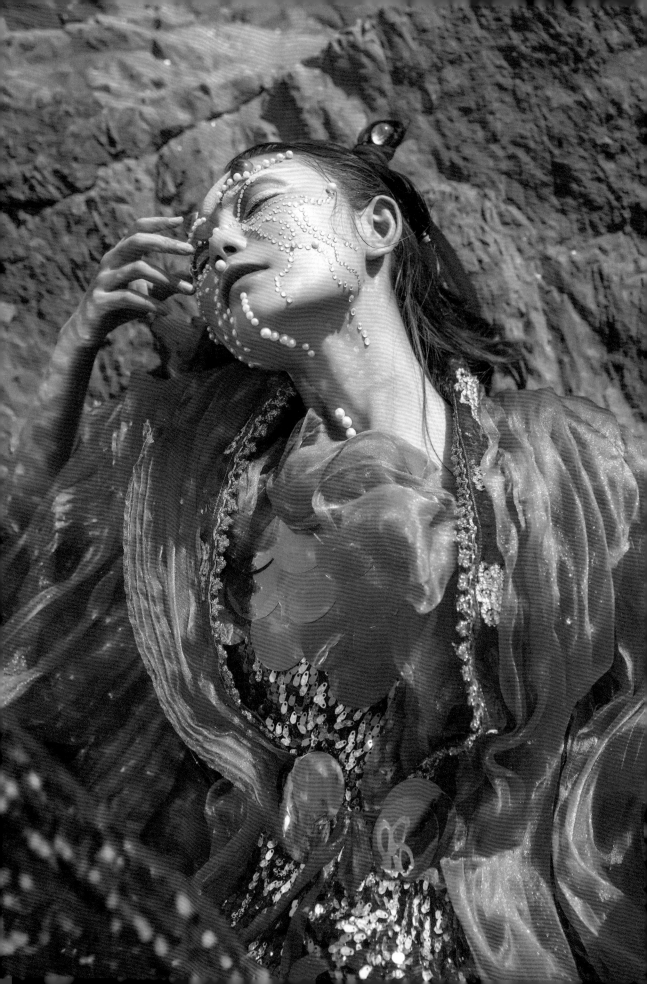

鮆鱼

cǐ yú

拍摄　林毅飞

模特／妆造／服装／后期　焕焕

原文

其中多鮆鱼，其状如鯈而赤麟，其音如叱，食之不骚。

译文

水中有很多鮆鱼，形状像鯈鱼，鳞片是红色的，叫声像人的呵斥声，吃了这种鱼就不会有狐臭。

创 作 理 念

❤ 服装色彩方面用大红色作为颜色基调，小片绿色鳞片为辅，衣袖模拟鱼摆的样子。妆面用大海的
　　蓝色铺底，上面用半透明珠子模拟水滴。拍摄场地选在海边，营造出对陆地上的一切都充满好奇
　　的感觉。

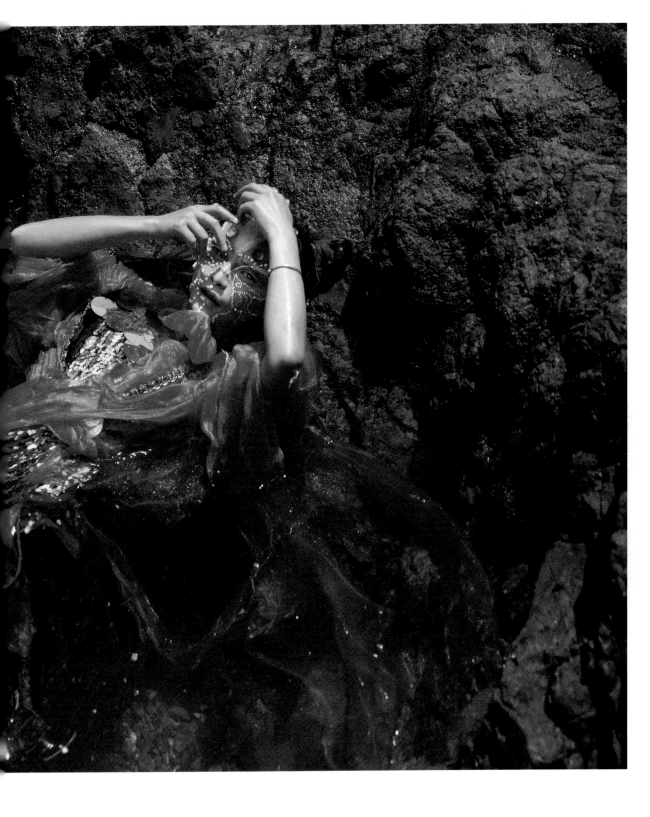

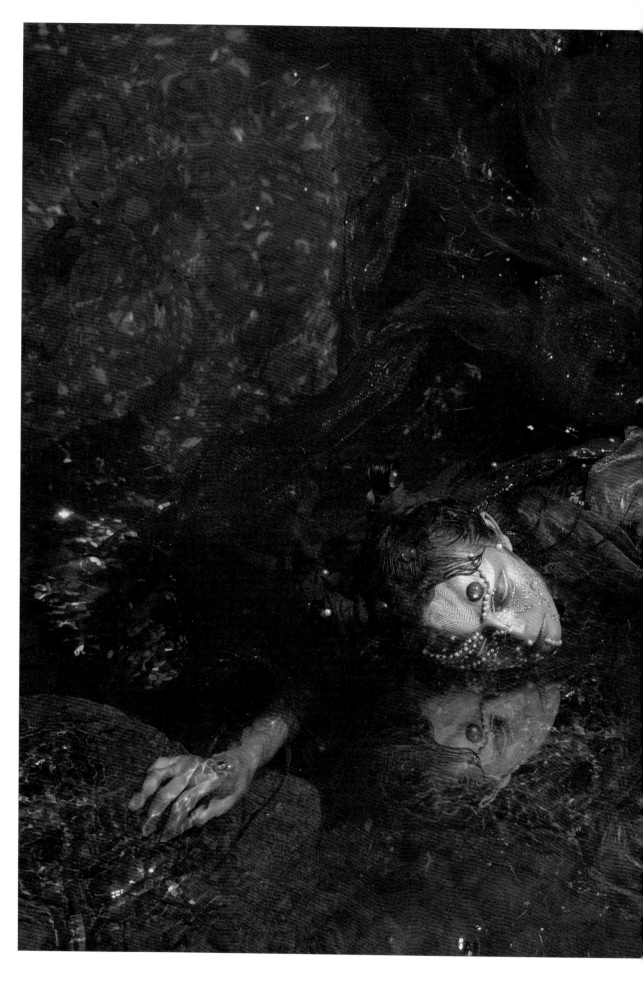

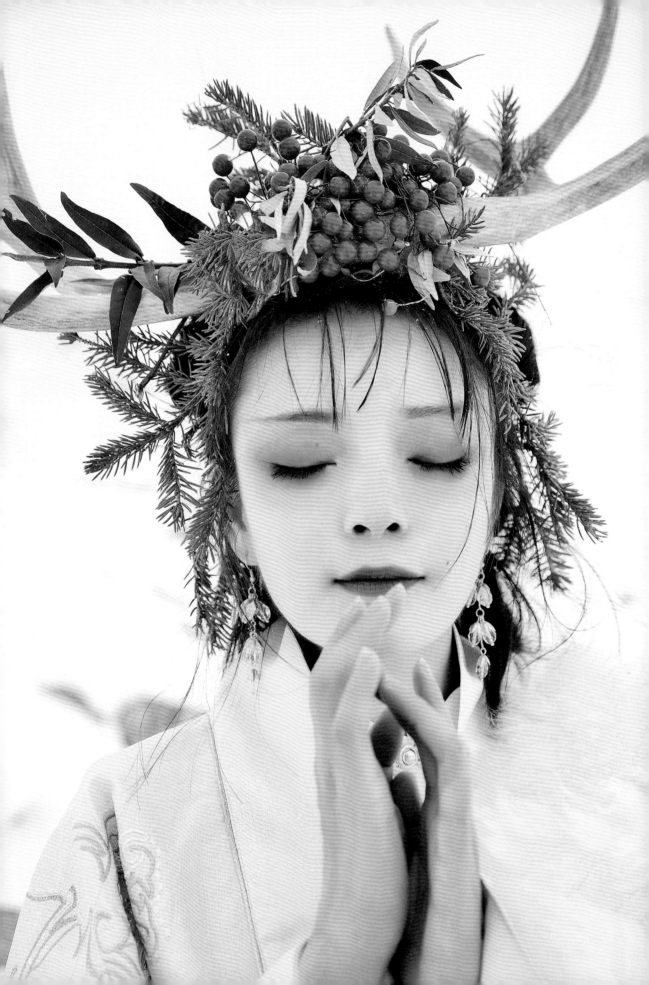

山海经·北山经

黑九

pí
jiǔ

原 文

有兽焉，其状如麋，其州在尾上，其名曰黑九。

译 文

有一种神兽，形状像麋鹿，肛门长在尾巴上面，名叫黑九。

模特｜妆造｜后期　焕焕

拍摄　林毅飞

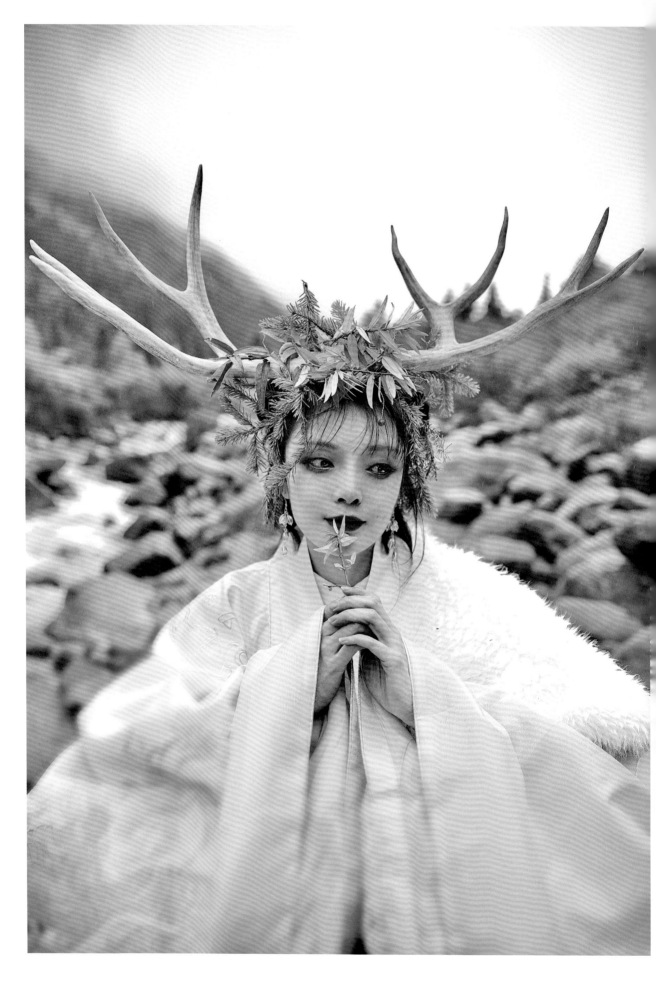

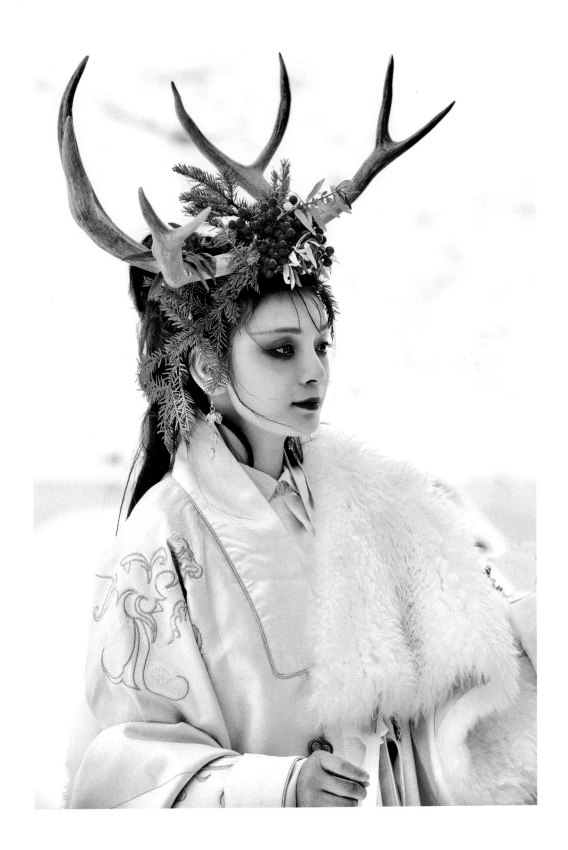

创 作 理 念

● 黑九像麋鹿，所以在做造型的时候特别突出麋鹿的角。人物设
定为一个贪玩的神兽，所以环境上也尽量多变。

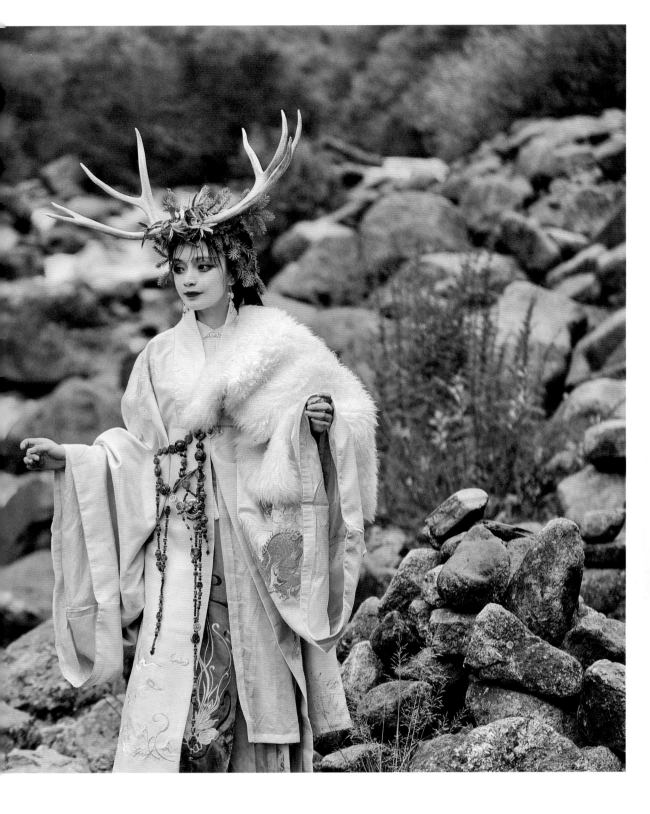

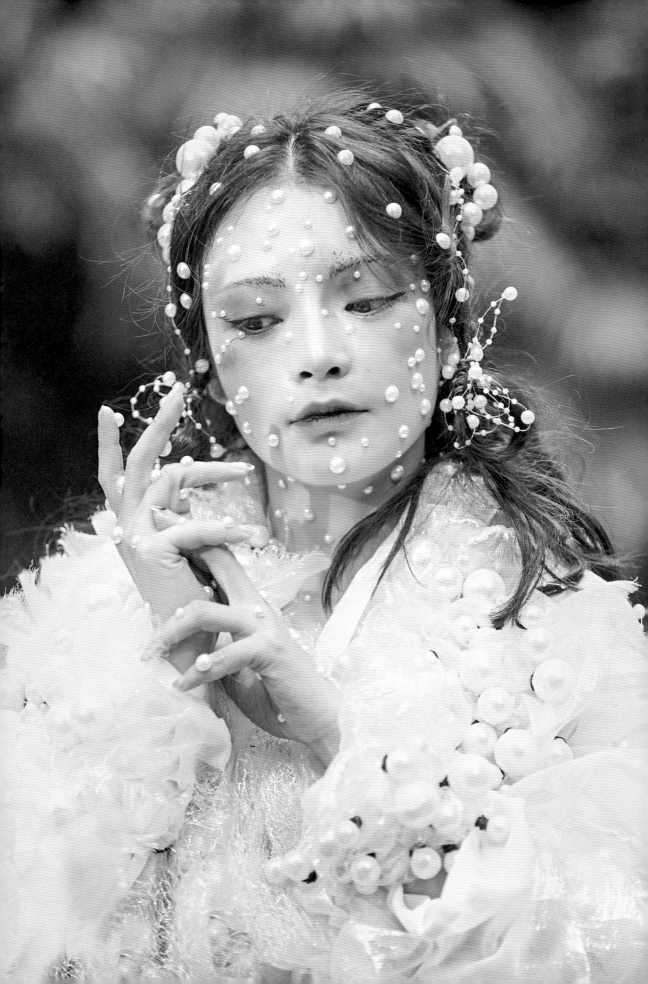

模特／妆造／服装／后期　焕焕

拍摄　林毅飞

山海经·东山经

狪狪

tóng

tóng

原 文

有兽焉，其状如豚而有珠，名曰狪
狪，自训。

译 文

有一种异兽，它的样子和猪差不多，
但是身体内有珠子，名叫狪狪，叫
声像是在喊自己的名字。

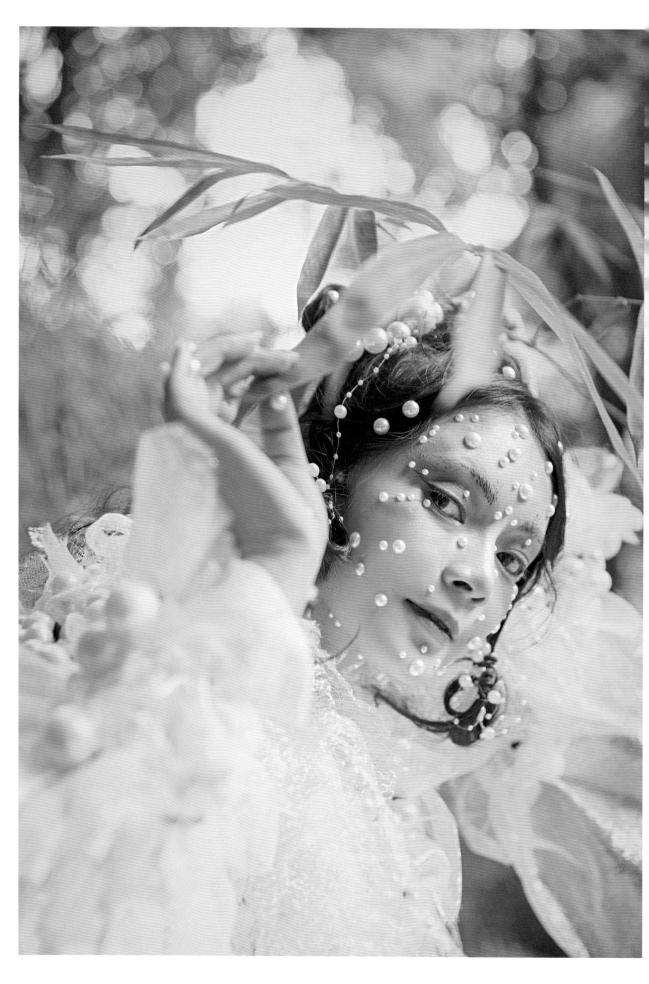

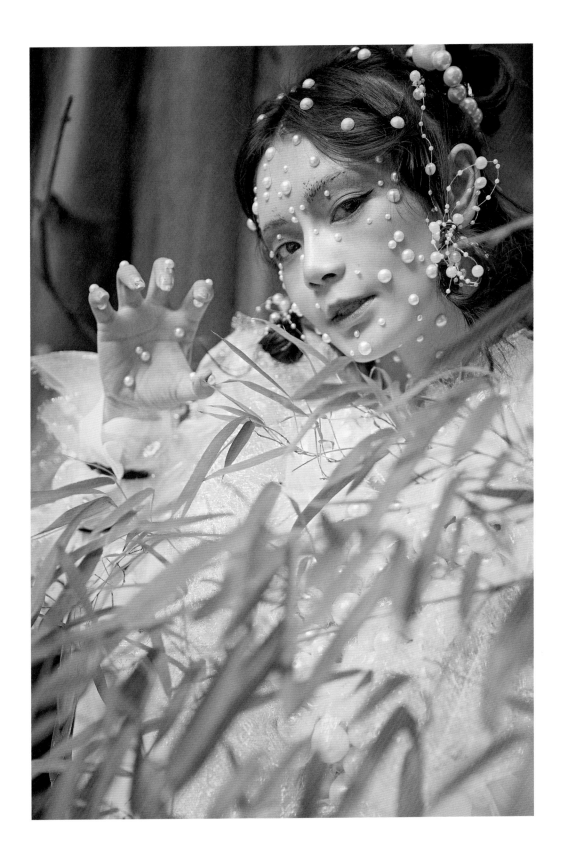

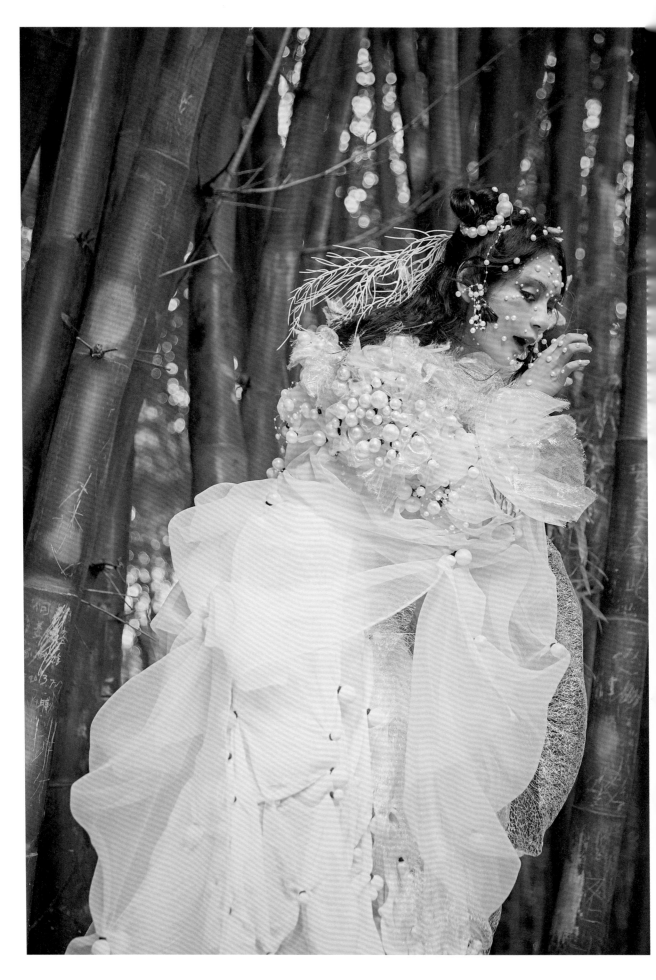

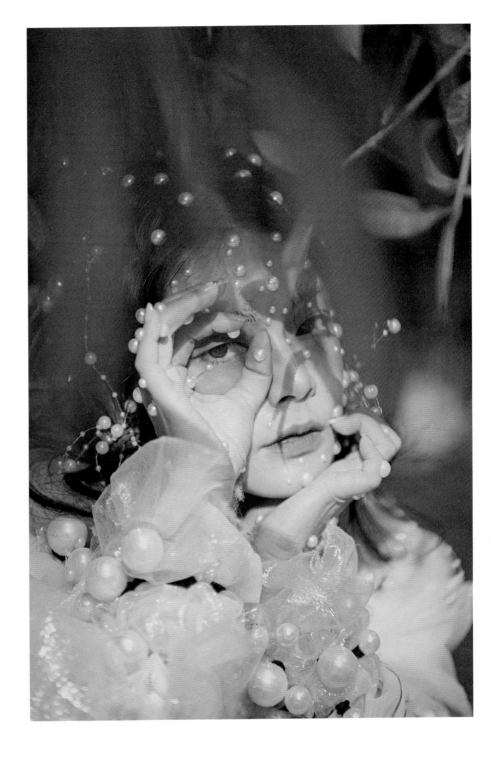

创 作 理 念

● 狪狪体内可以孕育出珍珠，所以服装方面特别突出珍珠这个元
 素。因珍珠在体内，所以我把珍珠一颗一颗地裹在布里，为了
 能看清楚珍珠，布料选择了比较透的白纱。

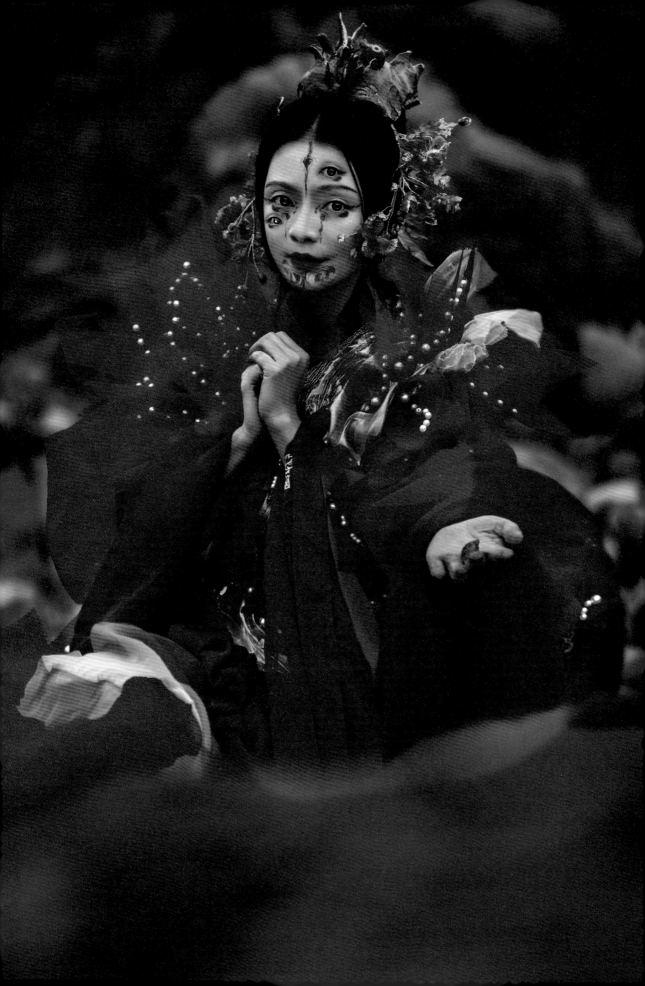

珠蟞鱼

zhū
biē
yú

原文

澧水出焉，东流注于余泽，其中多珠蟞鱼，其状如肺而四目，六足有珠，其味酸甘，食之无疬。

译文

澧水从此（葛山）发源，向东流入余泽，水中有很多珠蟞鱼，它的形状像动物的肺，有四只眼睛、六只脚，而且能吐珠子，其肉是酸中带甜，人吃了它的肉就不会染上恶疮。

模特、妆造、服装、后期 焕焕

拍摄 林毅飞

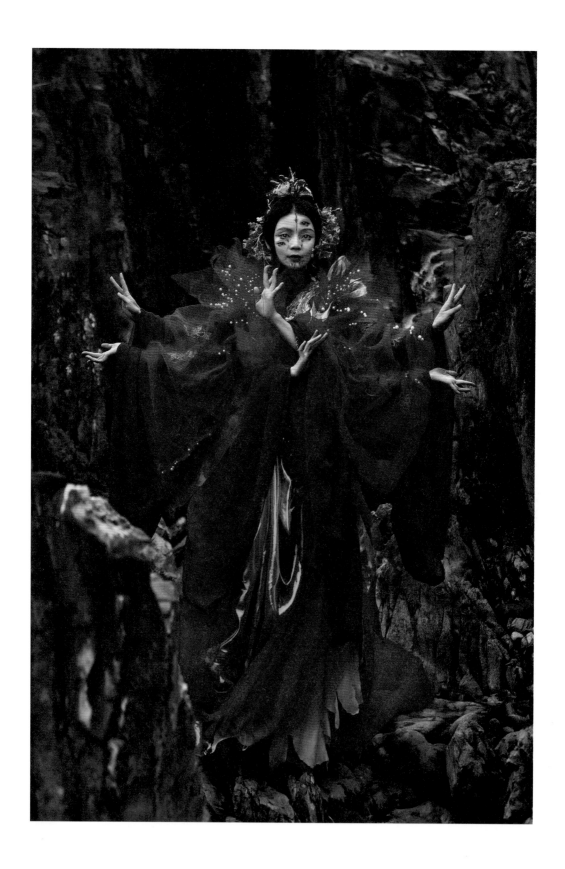

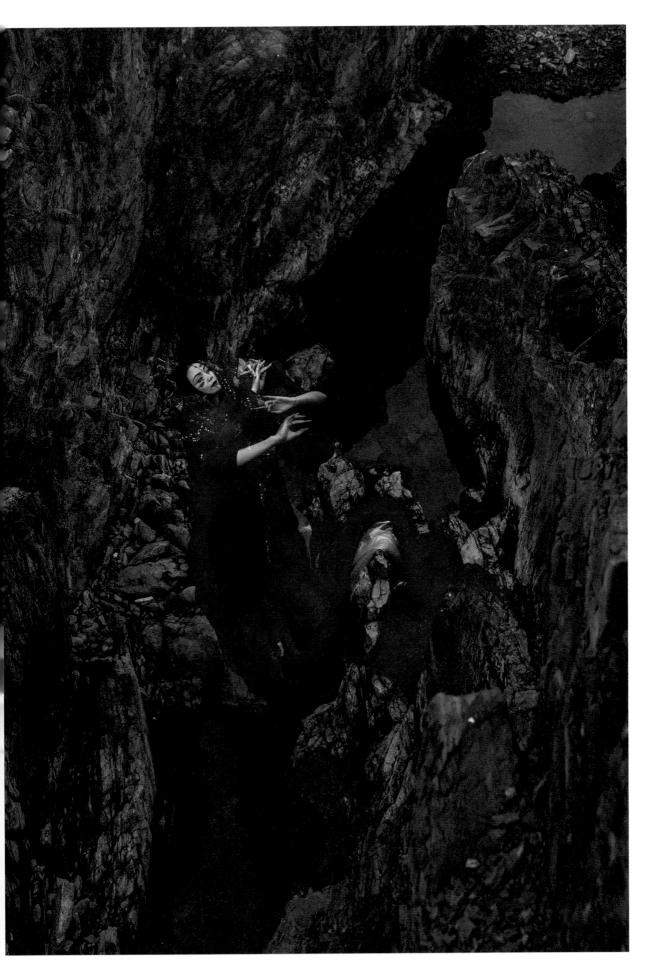

创 作 理 念

👁 原文中描述珠鳖鱼能吐珠子，所以在服装上运用了大量的珍
　　珠。服装做得很宽大。妆面和后期突出四只眼睛和六条腿，
　　还原神兽的形象。

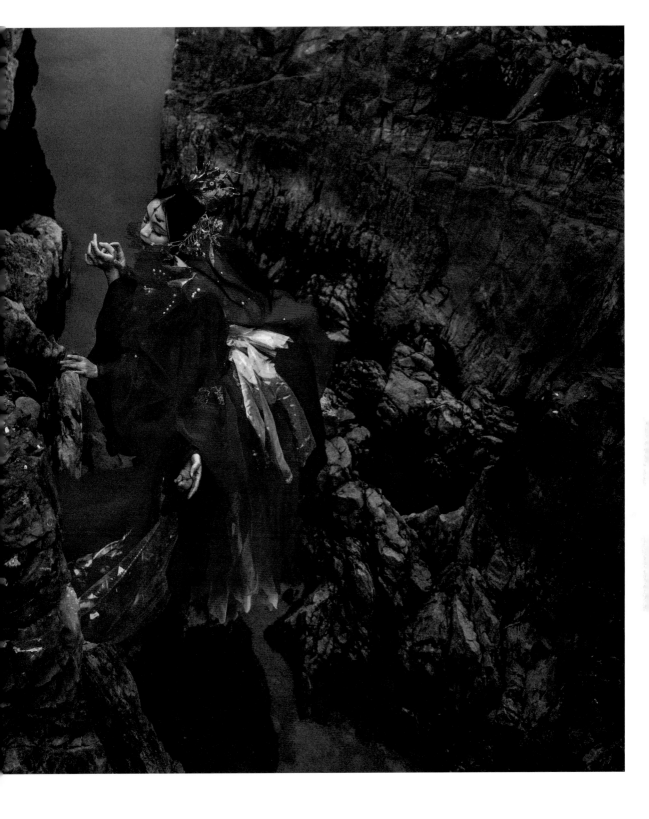

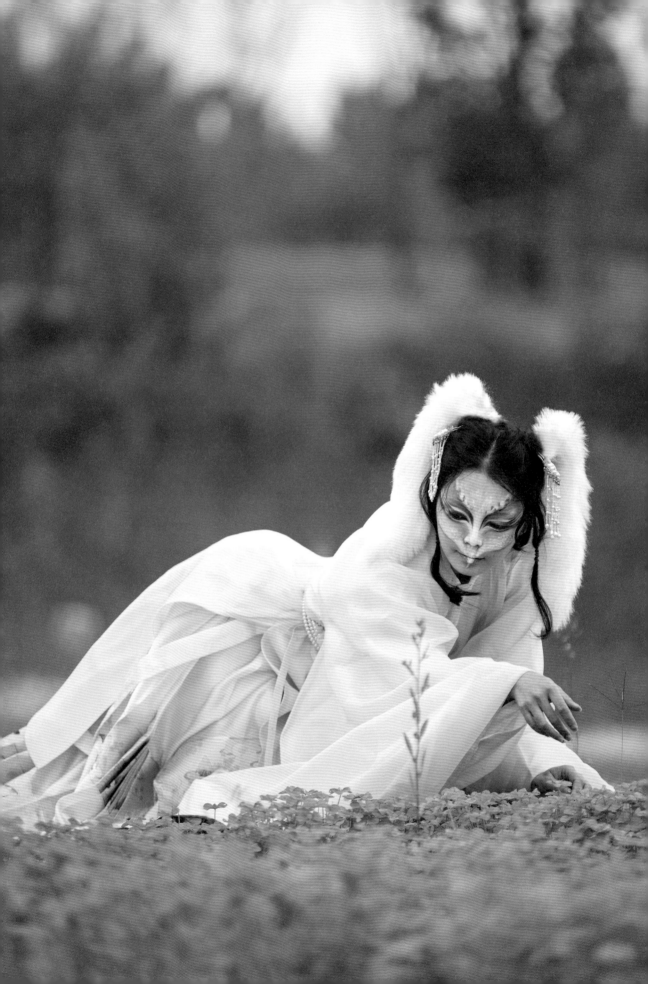

山海经·东山经

犰狳

qiú
yú

原文

有兽焉，其状如菟而鸟喙，鸱目蛇尾，见人则眠，名曰犰狳，其鸣自讧，见则螽蝗为败。

译文

有一种神兽，形状像一般的兔子却长着鸟嘴，有鸱鹰的眼睛和蛇的尾巴，一看见人就躺下装死，名叫犰狳，叫声如同呼唤自己的名字，它一出现就会螽斯蝗虫成灾而危害庄稼。

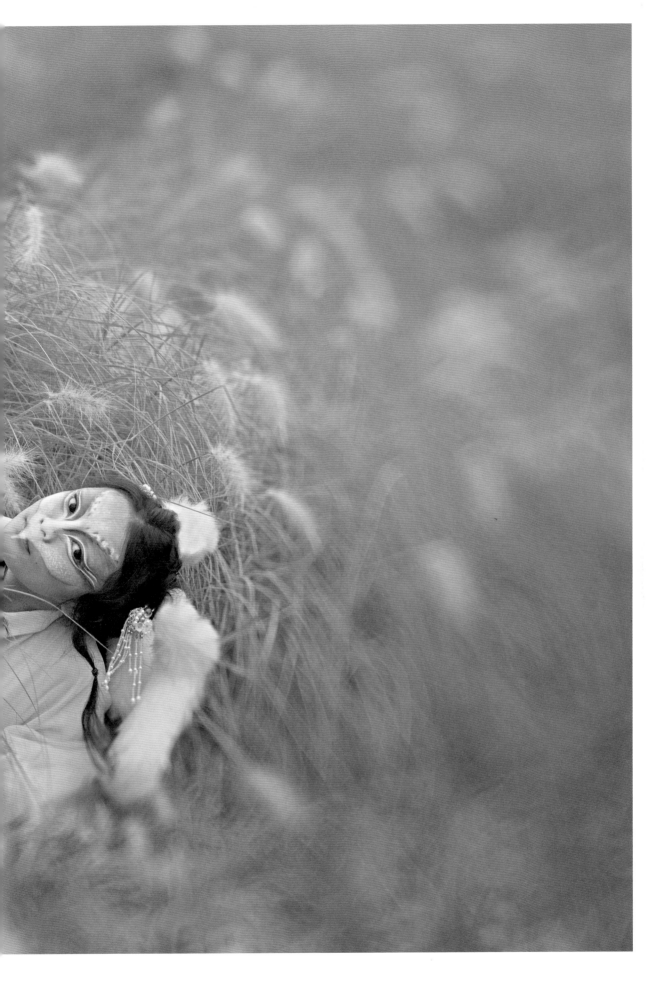

创　作　理　念

❤　这组作品妆面上尝试了用彩绘的形式来还原神兽本来的样子，
　　以突出神兽"兽"的一面，减弱了神兽"人"的形态。

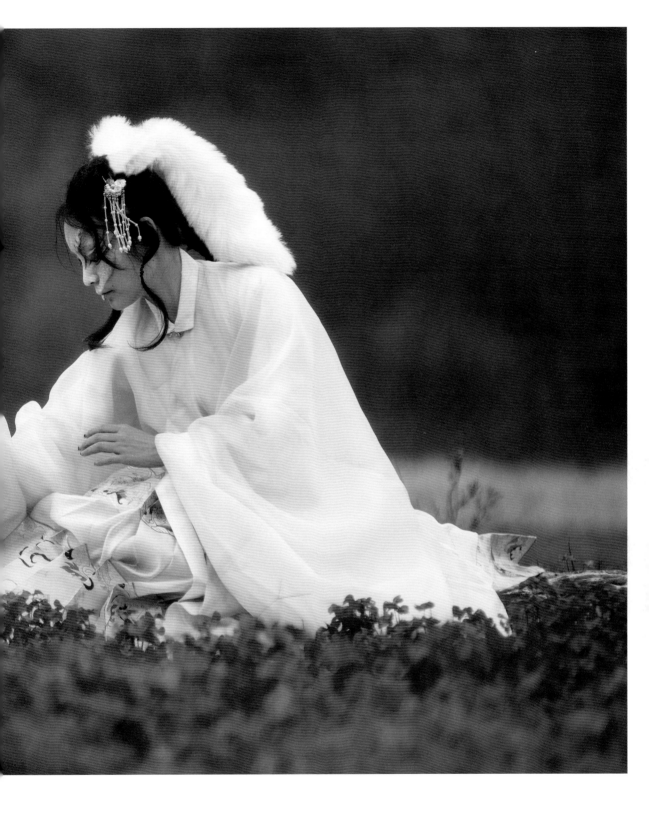

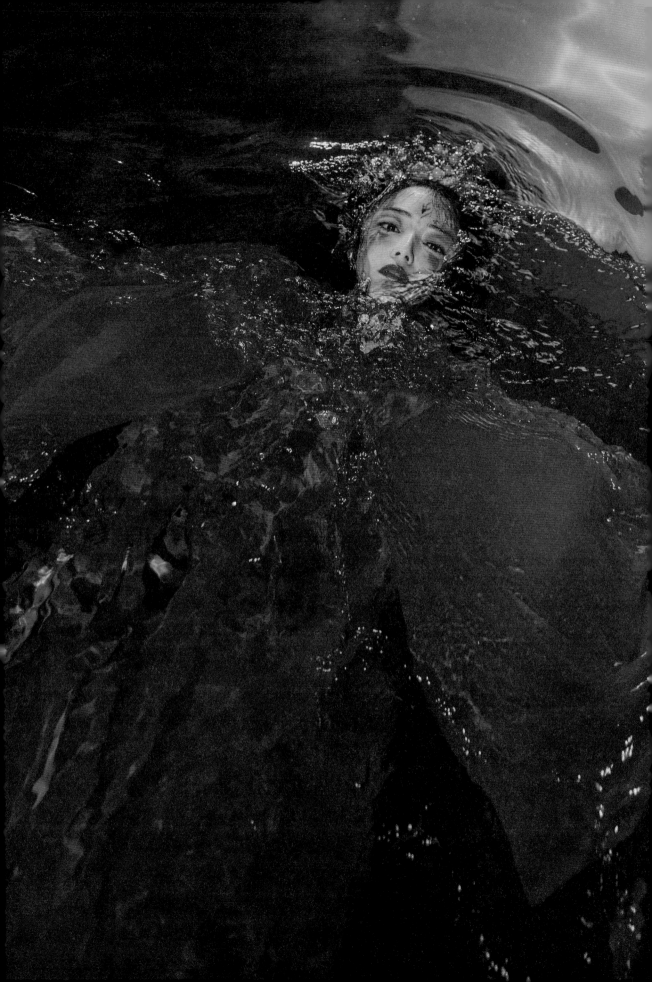

模特　高高妹

化妆　木兮

服装／拍摄／后期　焕焕

山海经·东山经

鲯鲯之鱼

gé gé zhī yú

原文

有鱼焉，其状如鲤，而六足鸟尾，名曰鲯鲯之鱼，其鸣自讪。

译文

有一种鱼，形状像一般的鲤鱼，但长着六只脚和鸟一样的尾巴，名叫鲯鲯之鱼，叫声如同呼唤自己的名字。

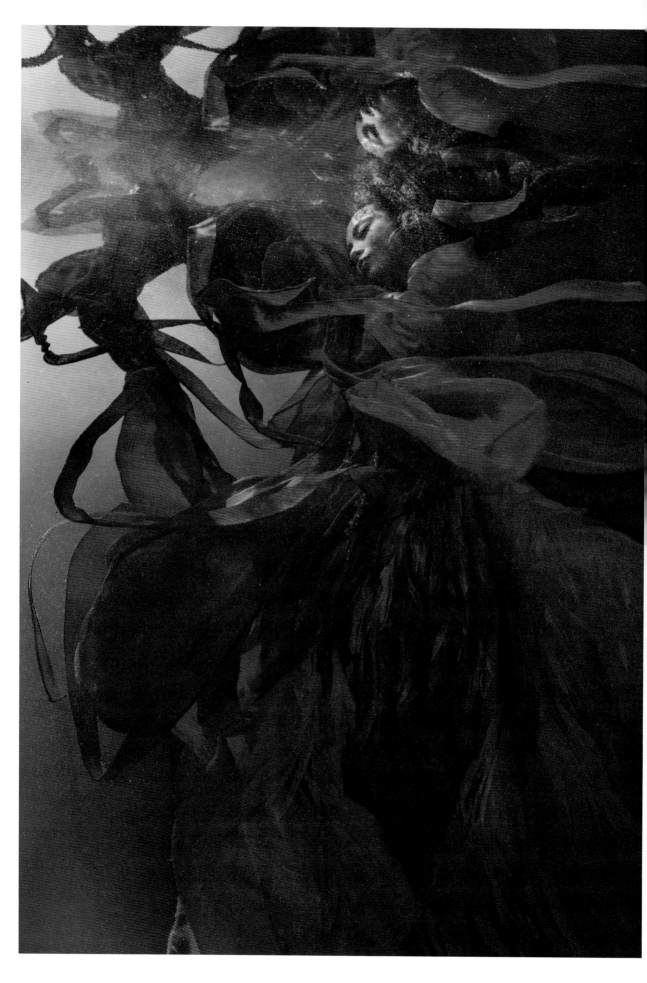

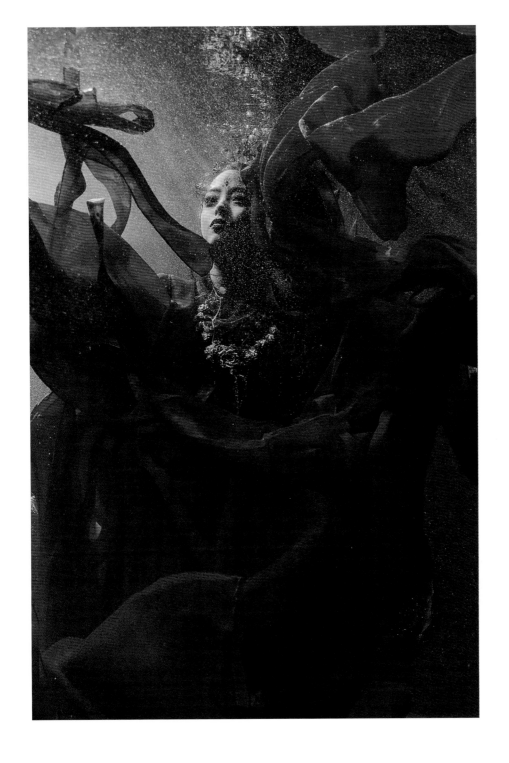

创 作 理 念

● 鲐鲐鱼像鲤鱼，所以在妆面上贴了部分鱼鳞片，色彩方面运用
了红色系。模特置身于大玻璃鱼缸中，打光进行水下拍摄。

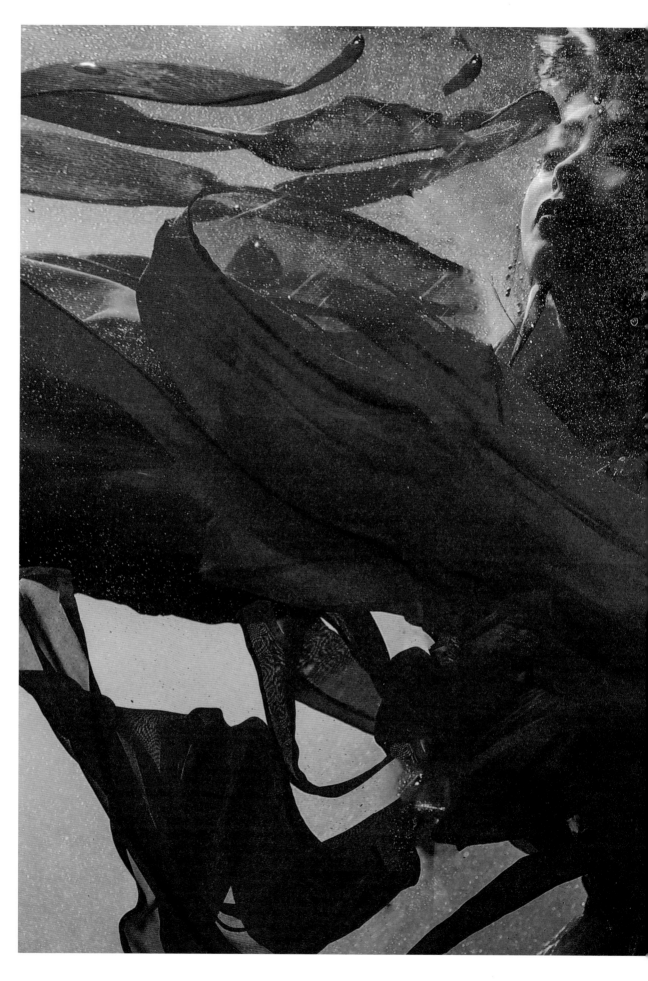

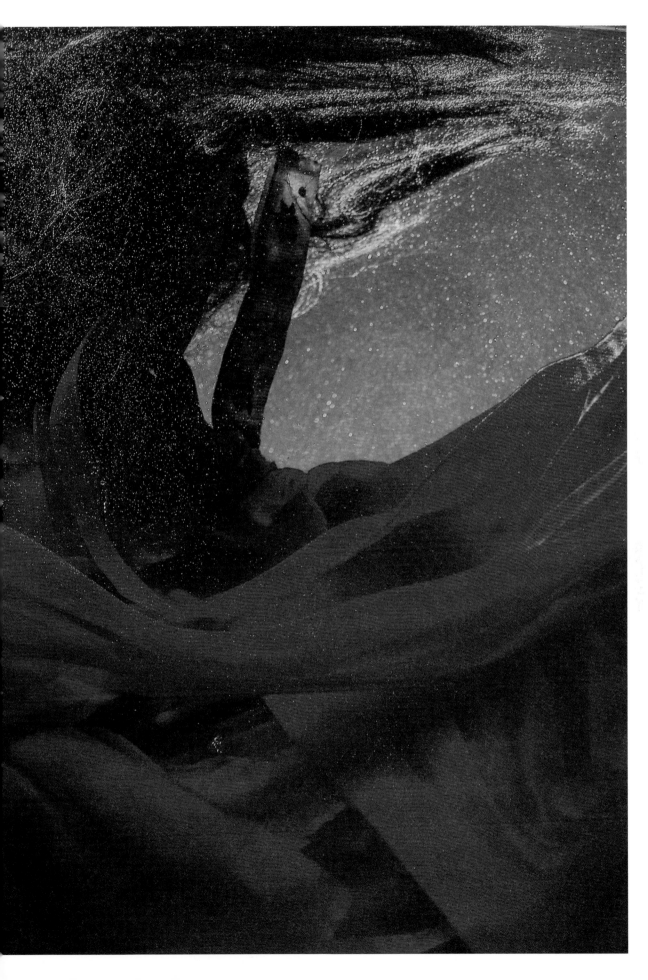

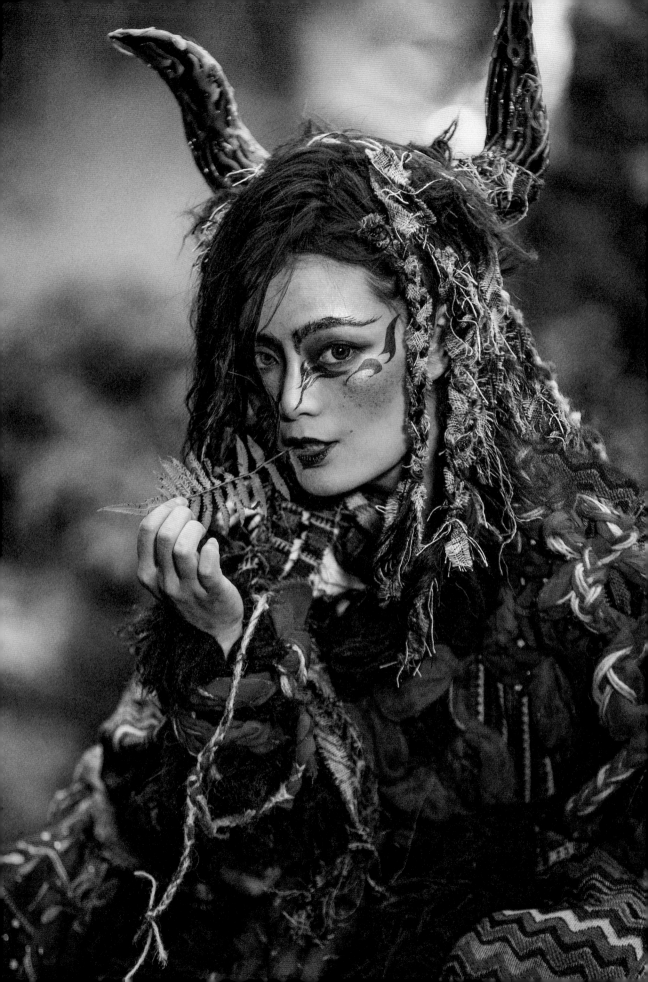

精精

jing

jing

原文

有兽焉，其状如牛而马尾，名曰精精，其鸣自讻。

译文

有一种神兽，形状像一般的牛却长着马一样的尾巴，名叫精精，叫声如同呼唤自己的名字。

模特/服装/后期 焕焕

化妆 明著

拍摄 林毅飞

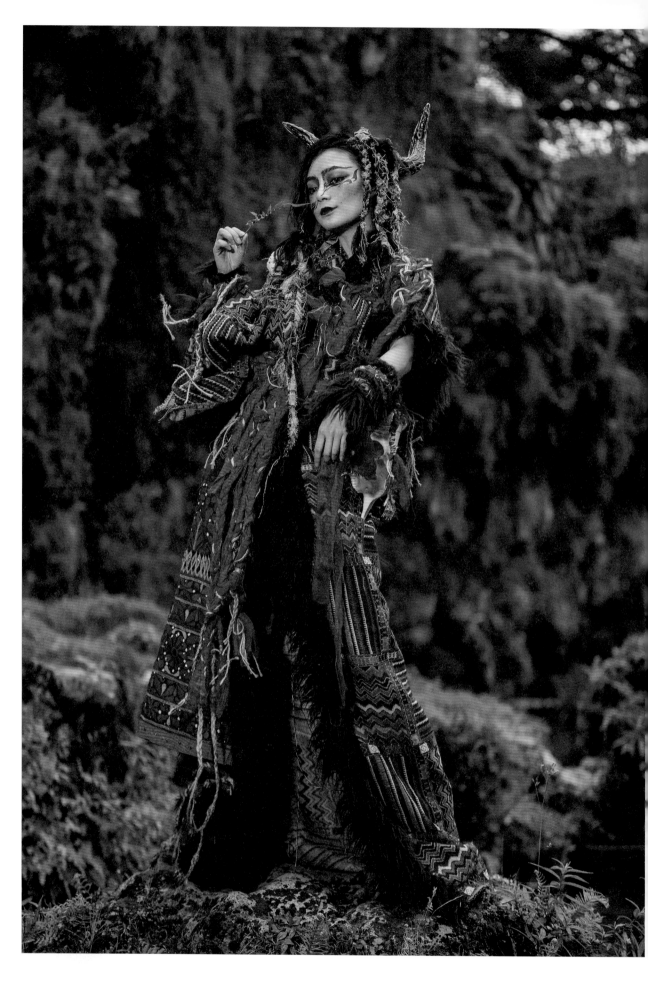

创 作 理 念

❋ 这组作品整体风格设计偏民族、野趣，服装面料选择也往民族

　风上靠。妆面上除了图腾以外，还在底妆上增加了晒斑。

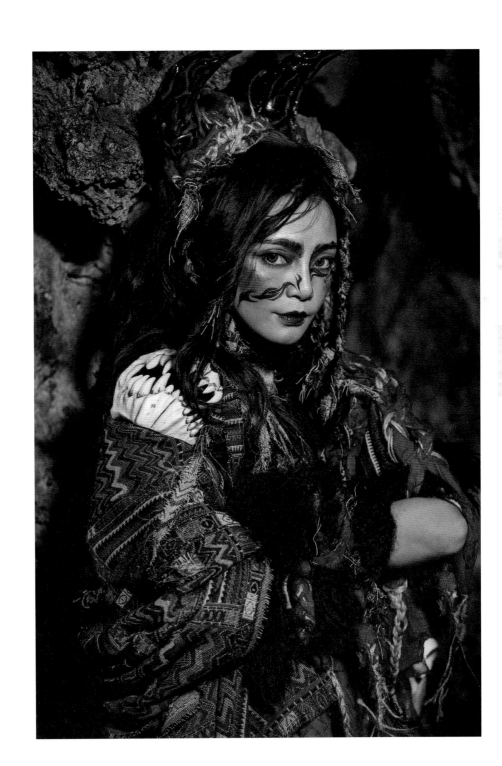

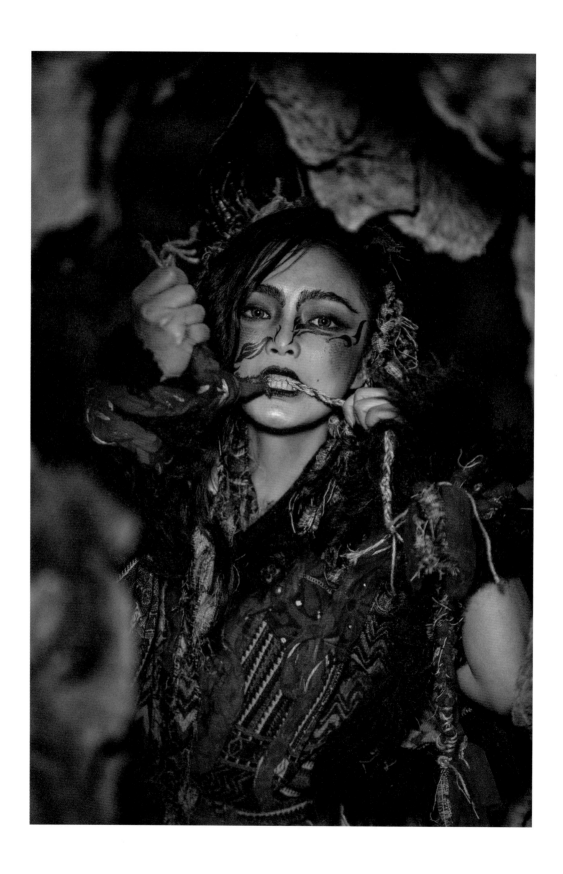

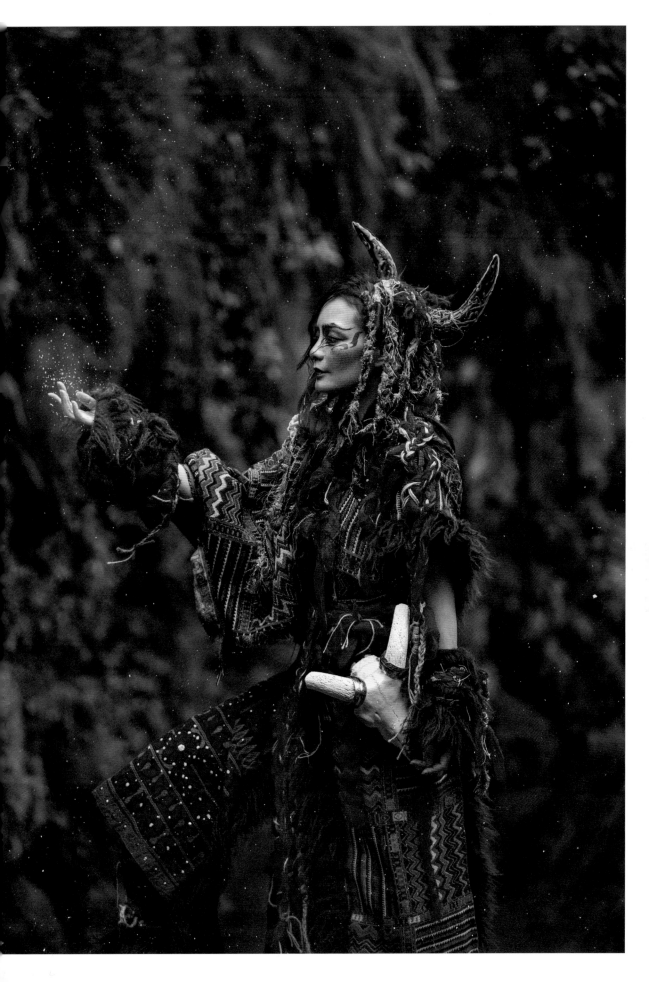

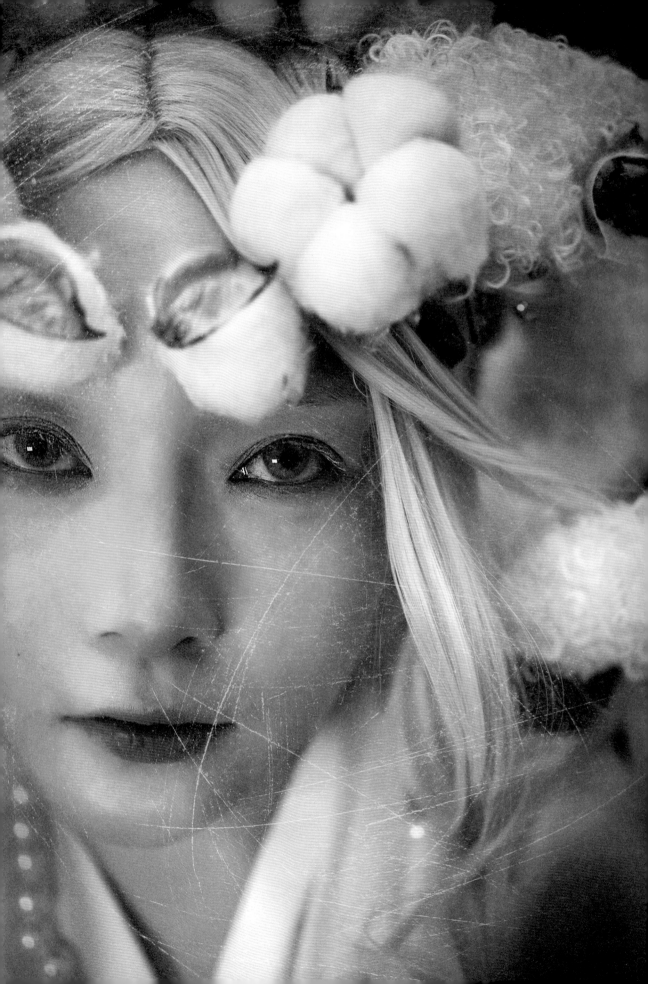

山海经·东山经

人身羊角神

rén
shēn
yáng
jiǎo
shén

原 文

其神状皆人身而羊角。其祠：用一牡羊，米用黍。是神也，见则风雨水为败。

译 文

这些山神的形貌都是人的身子却长着羊角。祭祀山神的礼仪为：用一只公羊作祭品，祀神的米用黄米。这些山神一出现就会有风雨水患造成灾害。

模特　小龙女

化妆　明茗

服装\拍摄\后期　焕焕

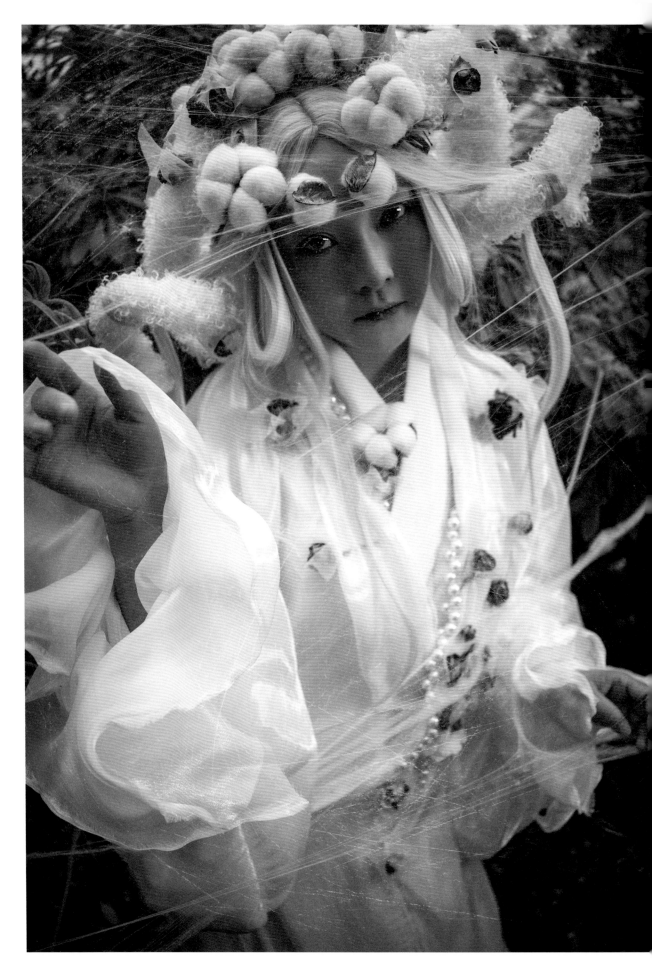

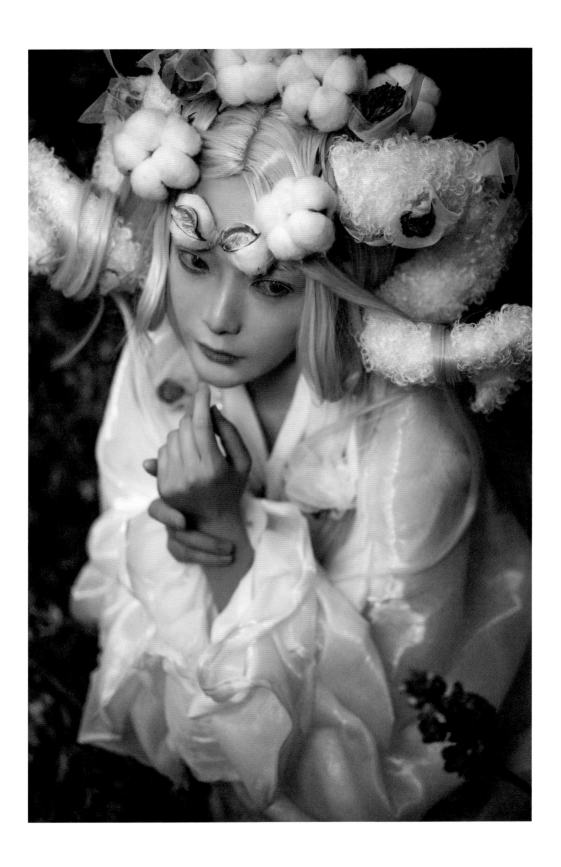

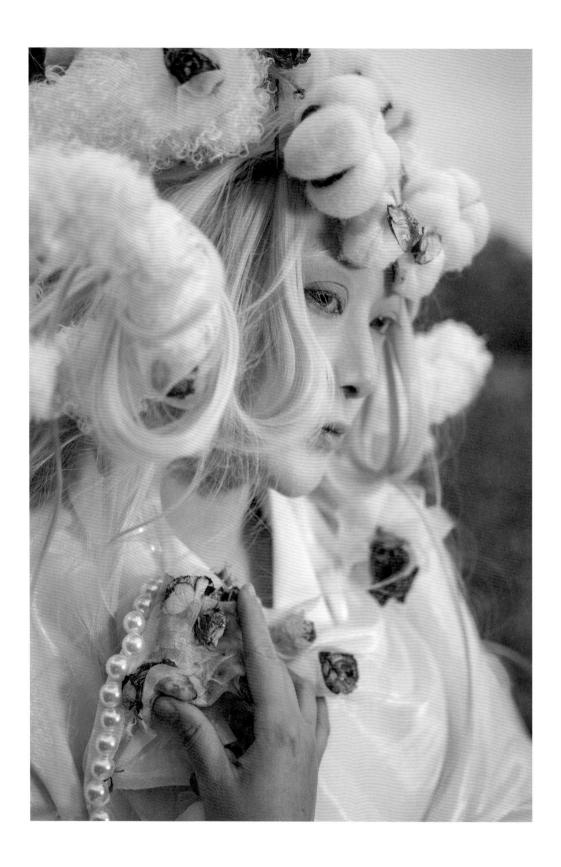

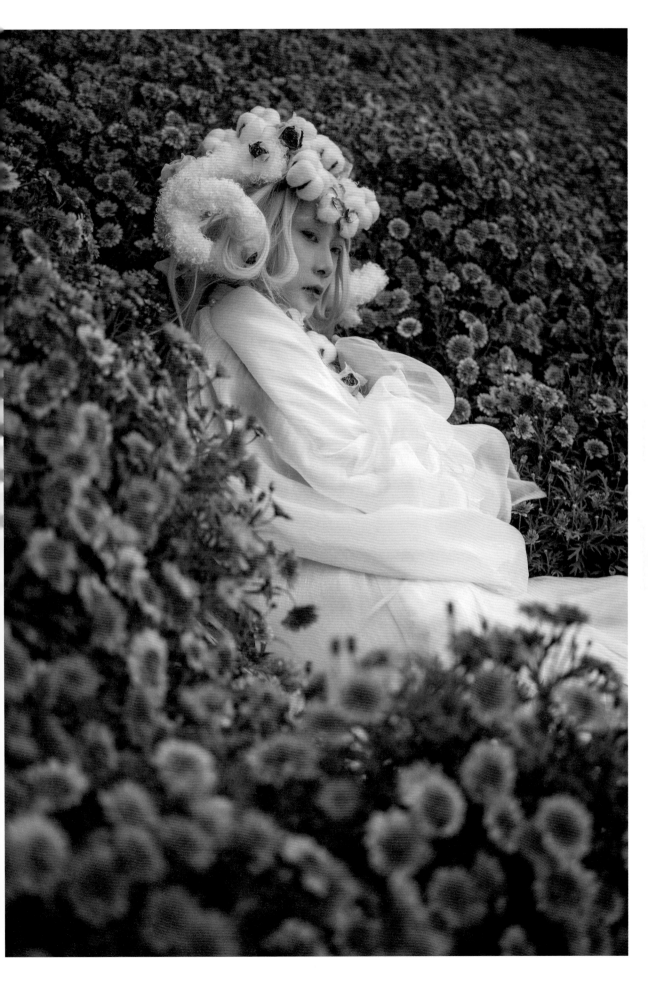

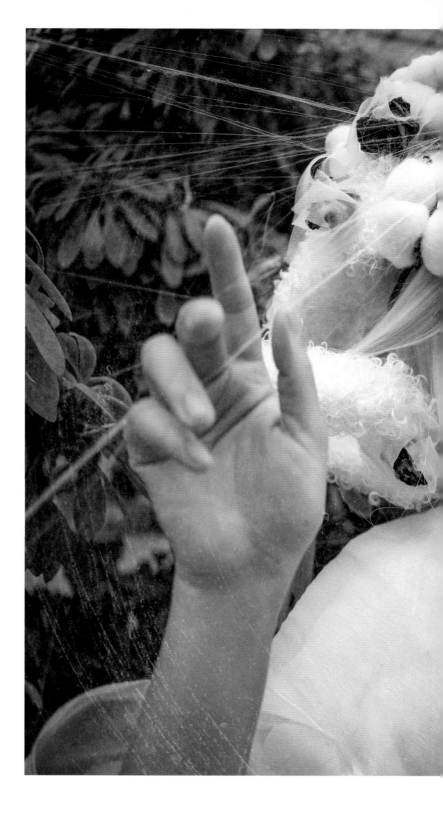

创 作 理 念

● 这组作品整体把人物刻画得贴近软萌的羊，所以羊角特意用细卷的人造毛包裹。相传山神都需要
供奉才能存活，这里设定为一个很久没有得到供奉，从而尘封的神的形象，拍摄时用了蜘蛛网来
营造氛围感。

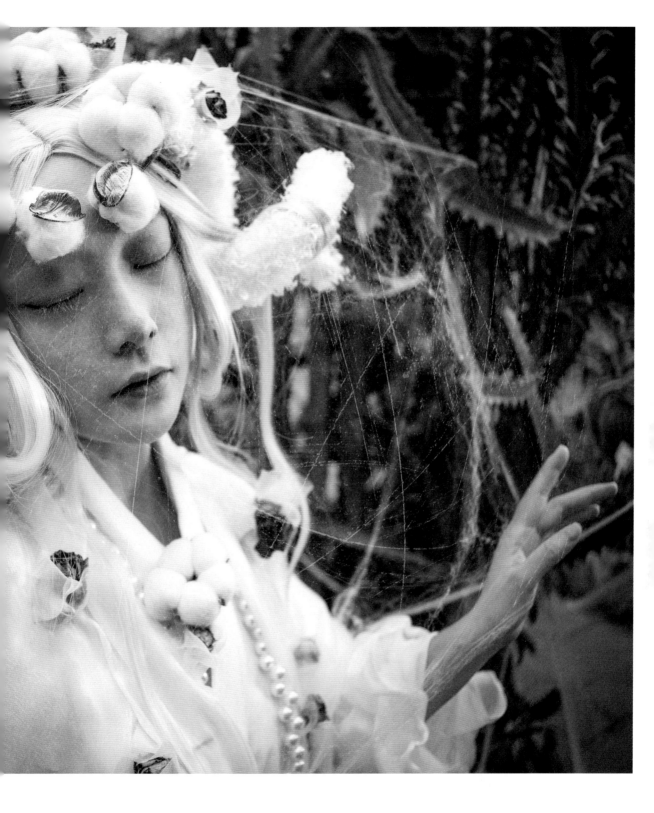

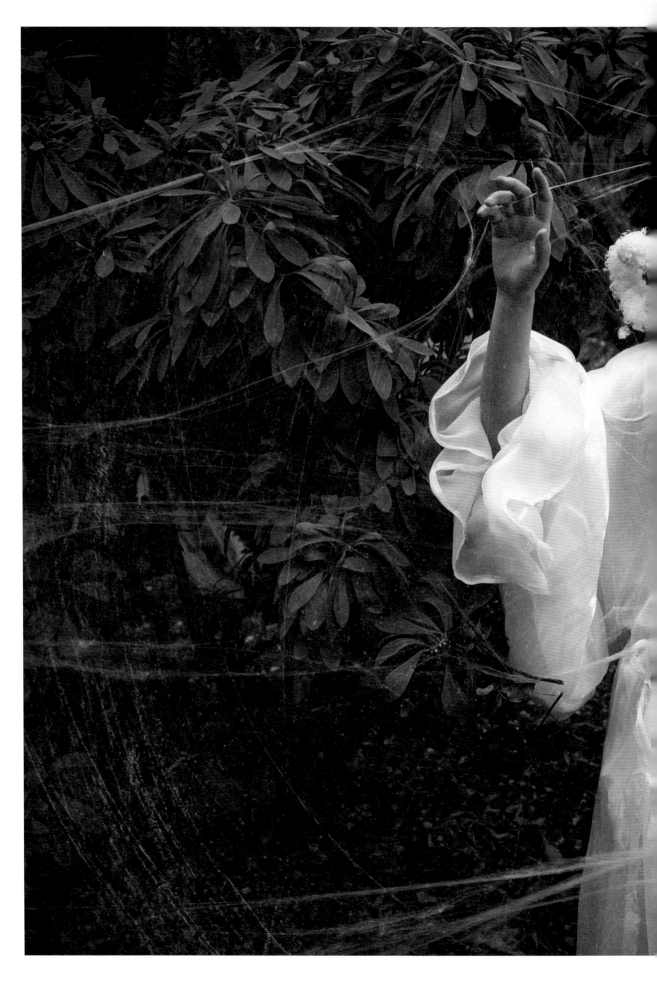

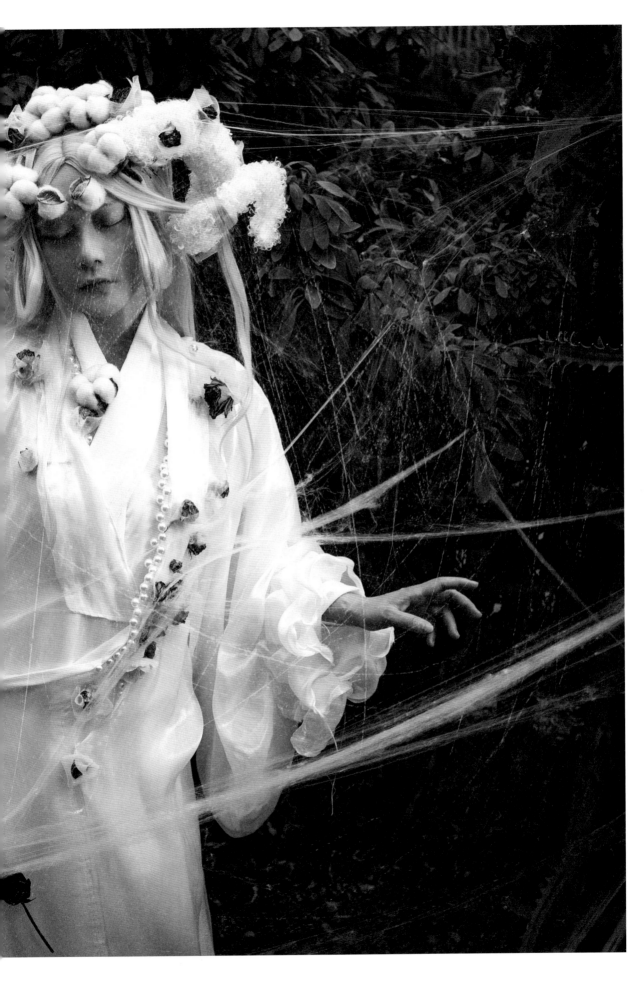

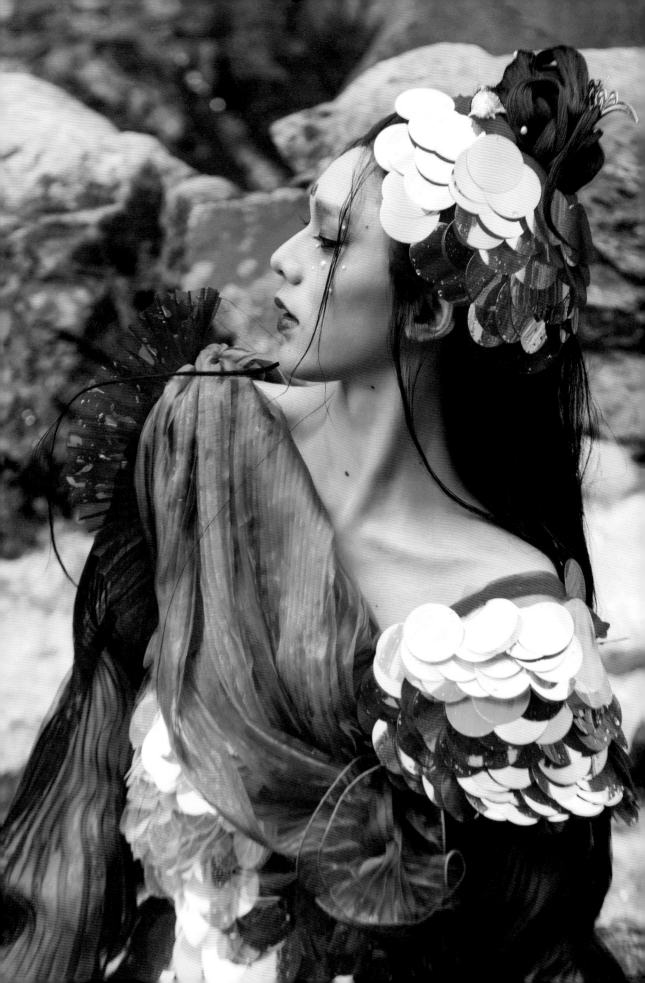

模特／化妆 洲洲

服装／拍摄／后期　焕焕

山海经·东山经

鳍鱼

qiū yú

原文

其中多鳍鱼，其状如鲤而大首，食之不疣。

译文

水中有很多鳍鱼，形状与鲤鱼相似，但是头很大，食用这种鱼后就不会长瘊子。

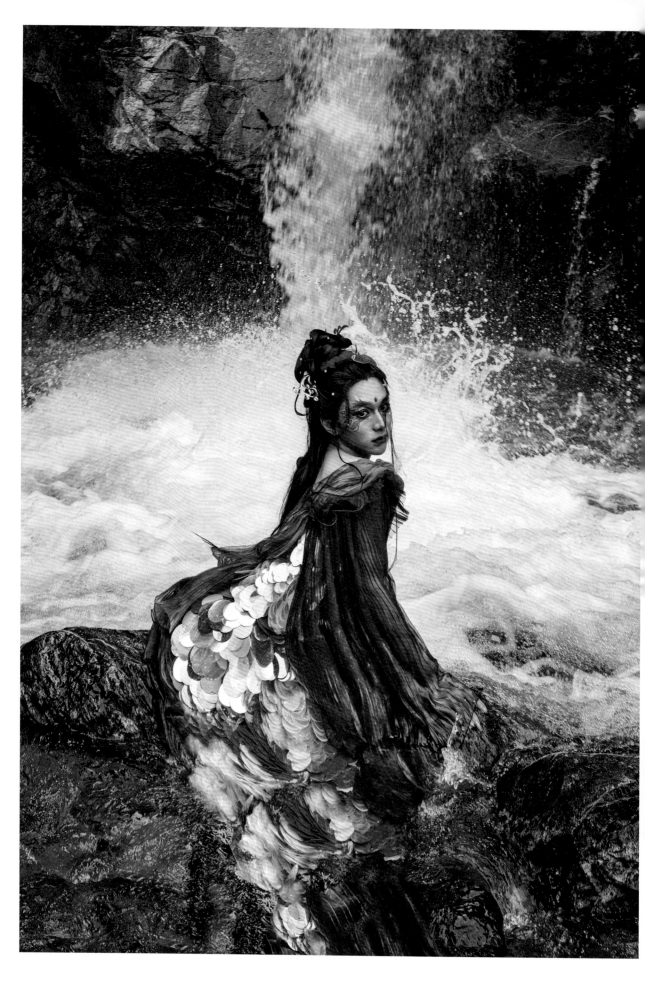

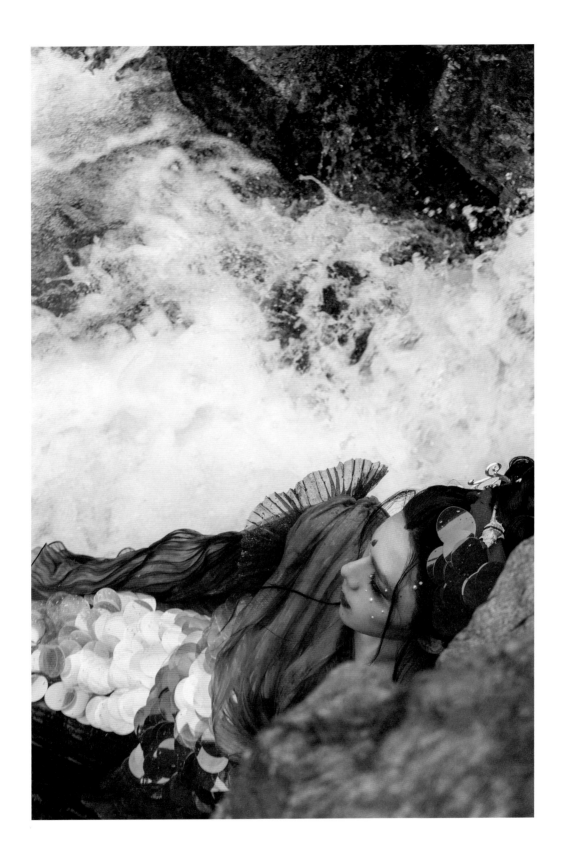

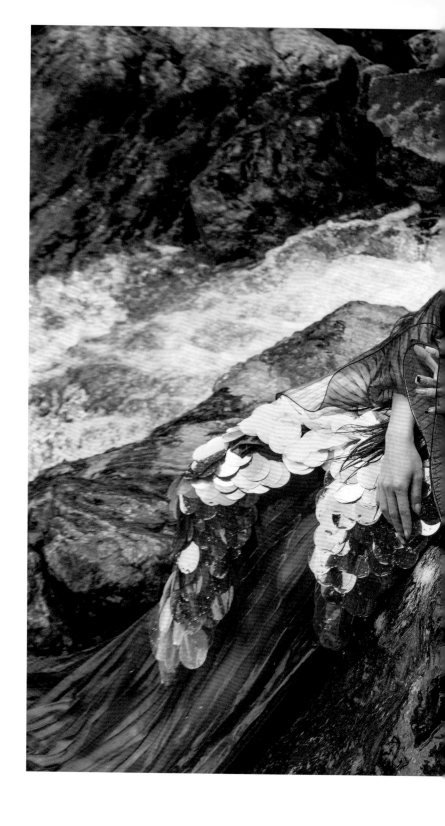

创 作 理 念

● 因为鱃鱼外形像鲤鱼，所以服装整体色调选用了红色系。用橙
 色、红色、金色鳞片叠加出锦鲤的花纹感。拍摄的时候找小溪
 流模拟小锦鲤逆流而上的场景。

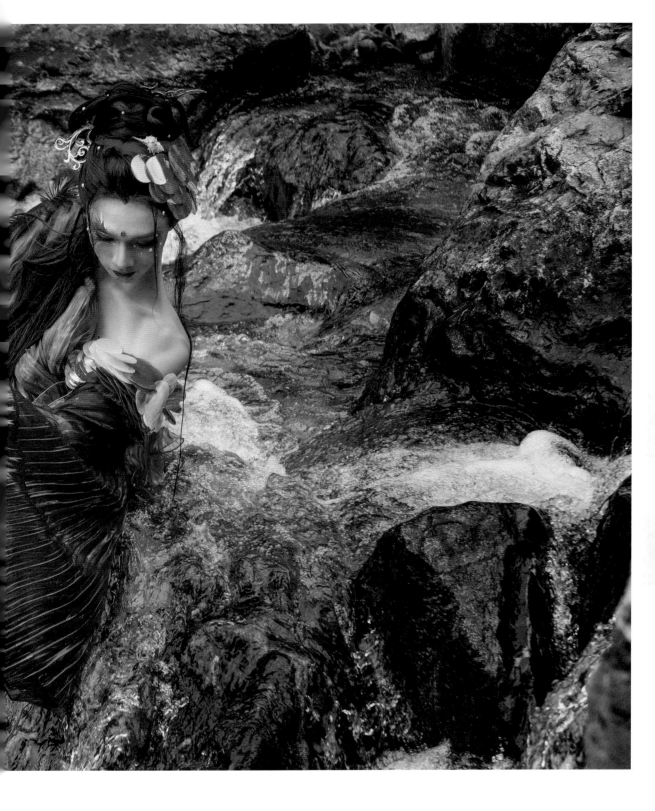

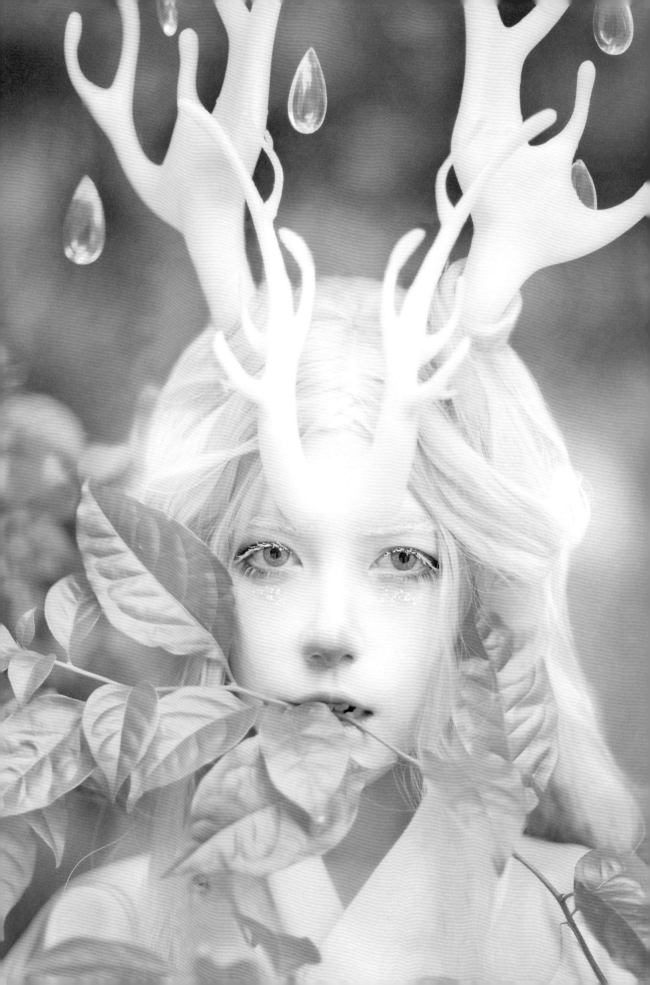

模特　狗太

妆造／拍摄／后期　焕焕

服装　须弥阁

山海经·中山经

夫诸

fū zhū

原文

有兽焉，其状如白鹿而四角，名曰夫诸，见则其邑大水。

译文

有一种怪兽，名叫夫诸，样子像白鹿，但却长了四只角，它一出现，就会发生大水灾。

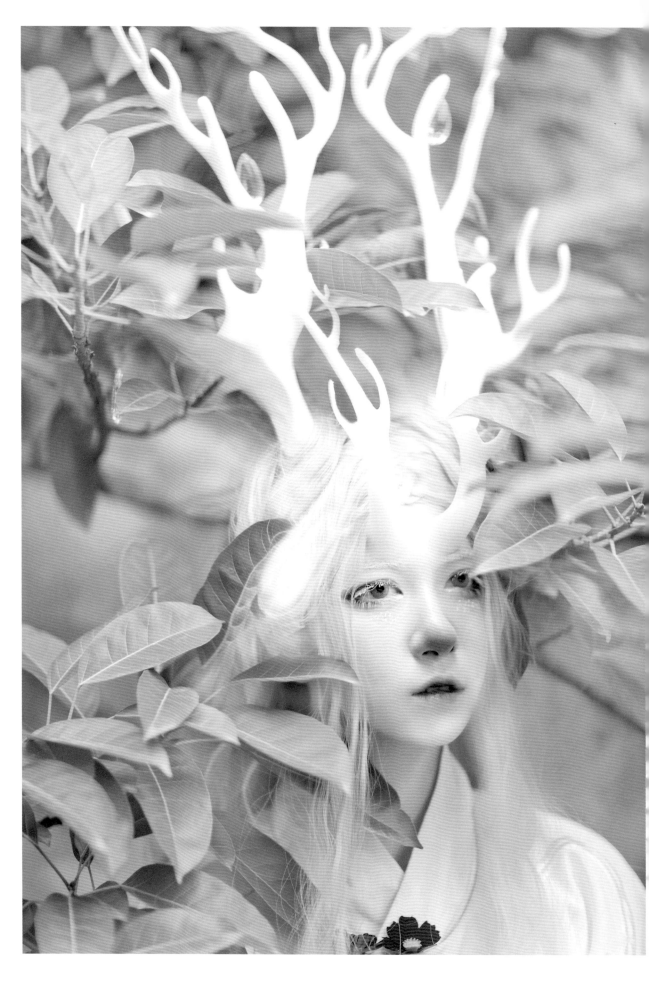

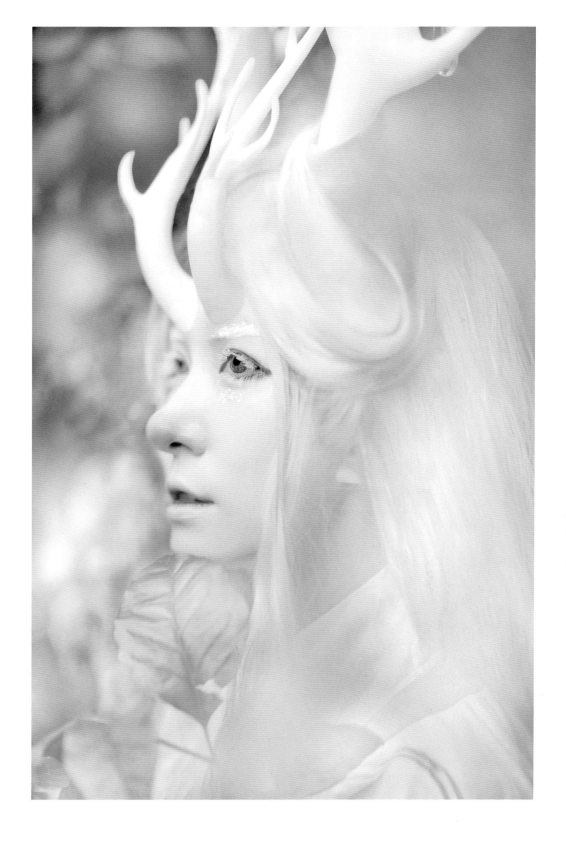

创　作　理　念

● 夫诸的出现总是伴随着水，所以在造型上用了大的水滴饰品
　装饰在角上。白色的角用 3D 打印方法制作。眼部和嘴巴上用
　一点红点缀夫诸的无辜感。为了贴合角色，睫毛、头发都用
　了白色。

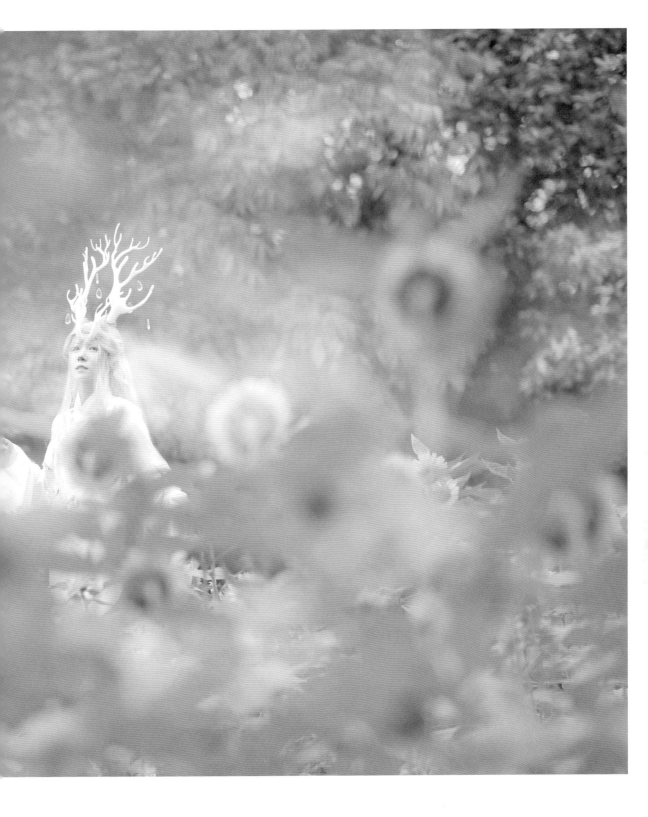

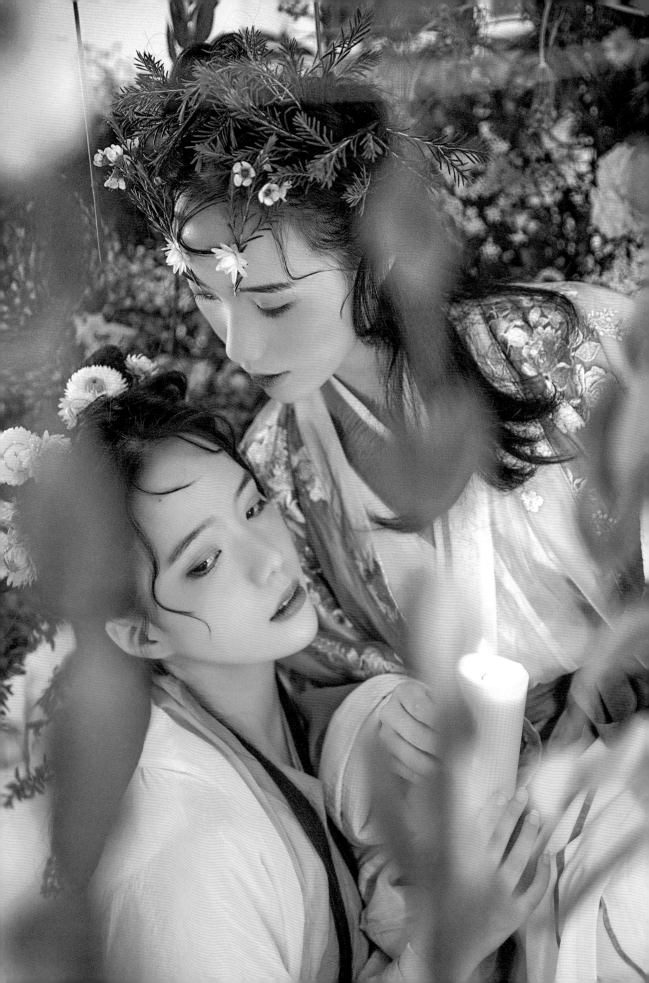

模特／服装　小心头／小意头

妆造／拍摄／后期　焕焕

山海经·中山经

骄虫

jiāo

chóng

原文

有神焉，其状如人而二首，名曰骄虫，是为螫虫，实惟蜂蜜之庐。其祠之：用一雄鸡，禳而勿杀。

译文

（平逢山中）有一位神，形貌像人却长着两个脑袋，名叫骄虫，是所有螫虫的首领，（这座山）也是各种蜜蜂类的虫子聚集筑巢的地方。祭祀这位山神的礼仪是：用一只公鸡作祭品，只祈祷，不杀掉它。

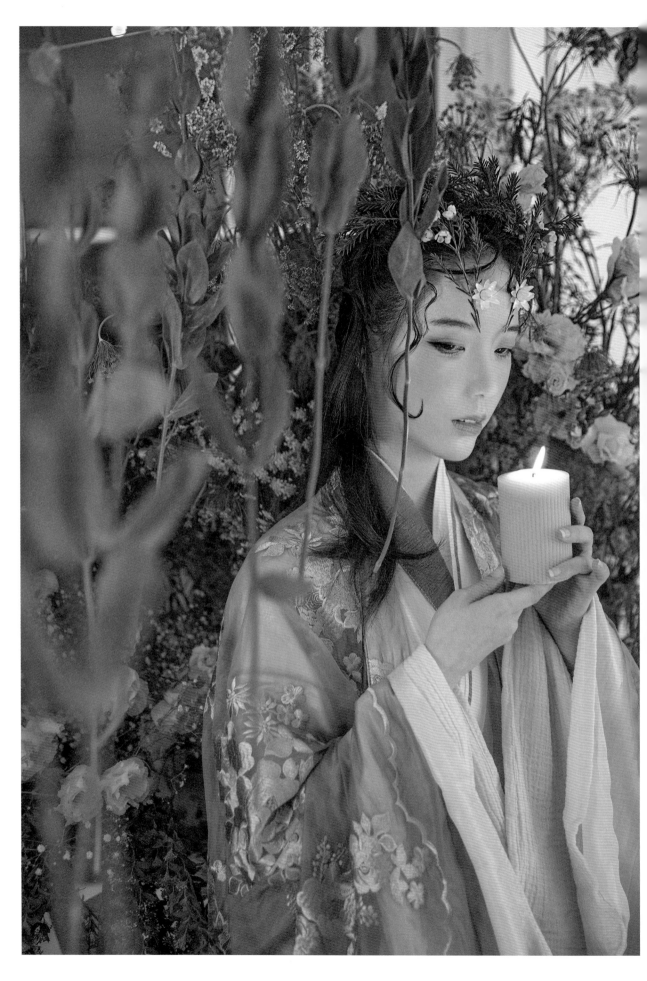

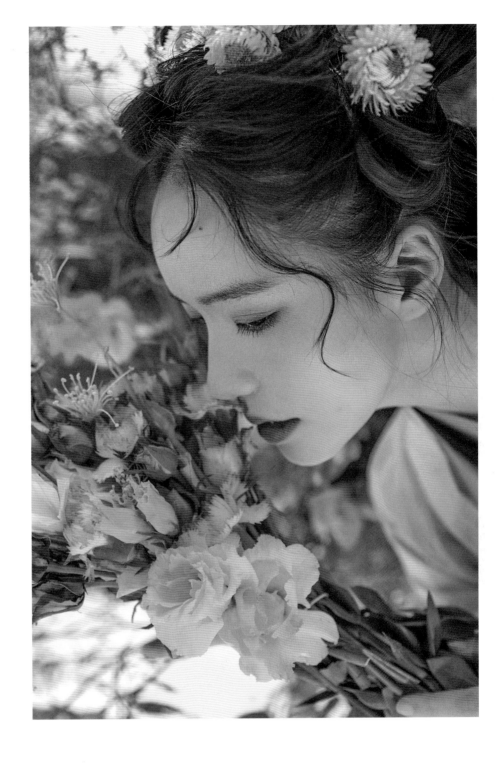

创 作 理 念

✿ 骄虫像人但有两个脑袋，感觉像另一个自己，一个分身。所以
 在这里我找到了双胞胎朋友来一起创作。用 LED 流苏灯结合
 慢门拍摄，营造出流光溢彩、虚幻与现实碰撞的感觉。

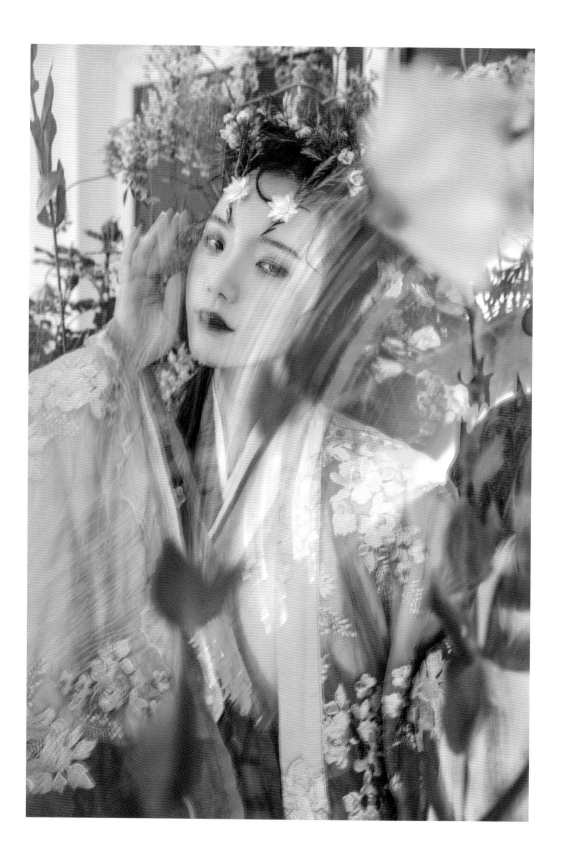

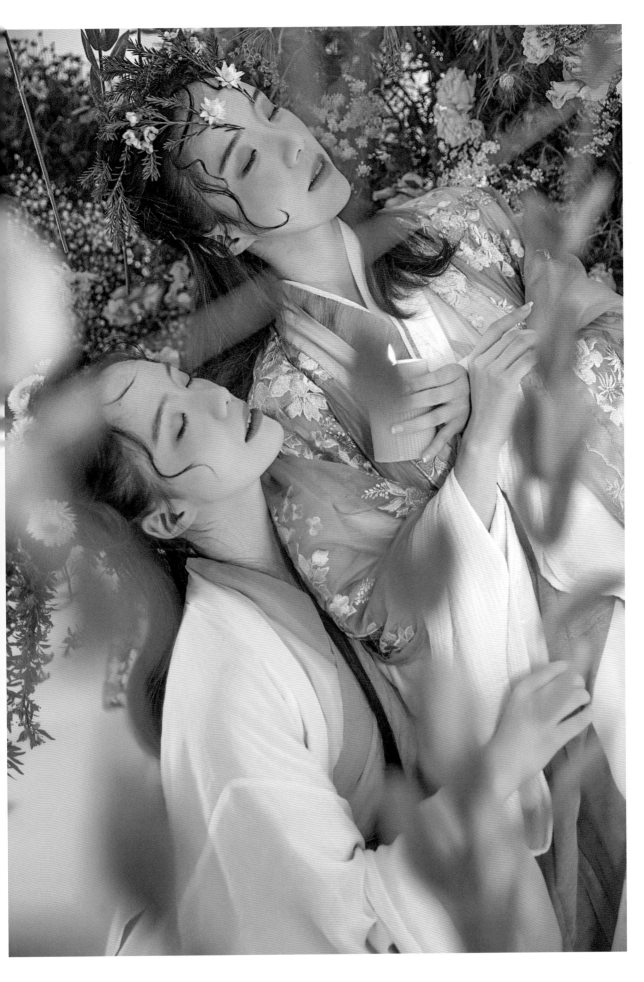

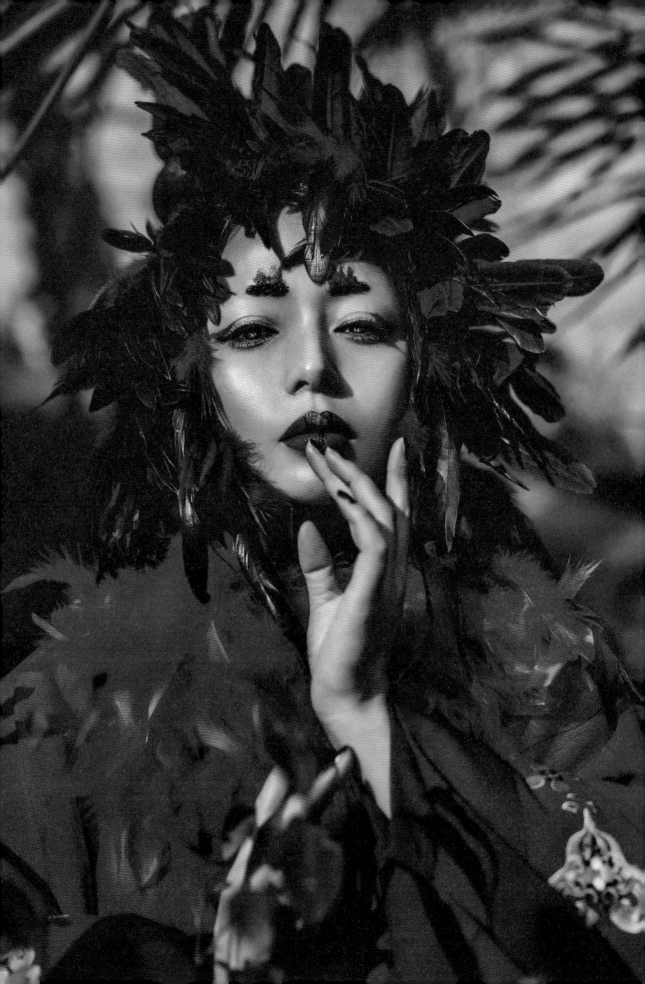

模特　高高妹

妆造／拍摄／后期　焕焕

服装　须弥阁

山海经·中山经

鸰鹦

líng

yāo

原文

其中有鸟焉，状如山鸡而长尾，赤如丹火而青喙，名曰鸰鹦，其鸣自呼，服之不眯。

译文

有一种鸟，样子像是山鸡，但却有一条十分长的尾巴，全身像火一样红，喙却是青色的，名叫鸰鹦，它的叫声就像是在呼唤自己的名字，人吃了它的肉就不会做噩梦。

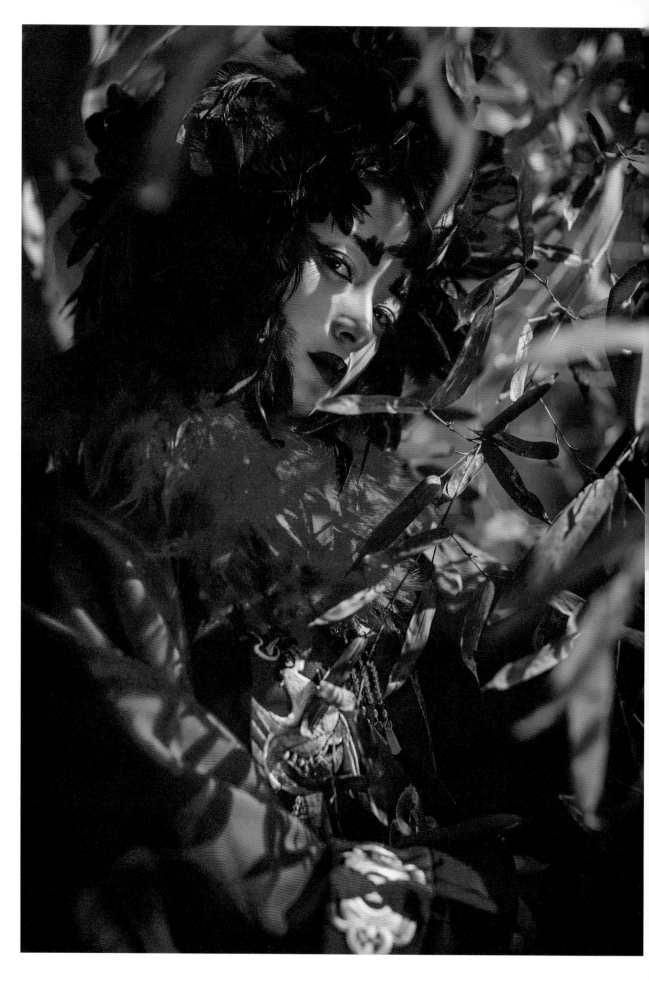

创　作　理　念

❖ 这组作品主要突出在妆面上，青色的嘴唇用心形勾画，心形下
　　方尖尖的样子模仿鸟嘴。用羽毛堆出鸟头形状。

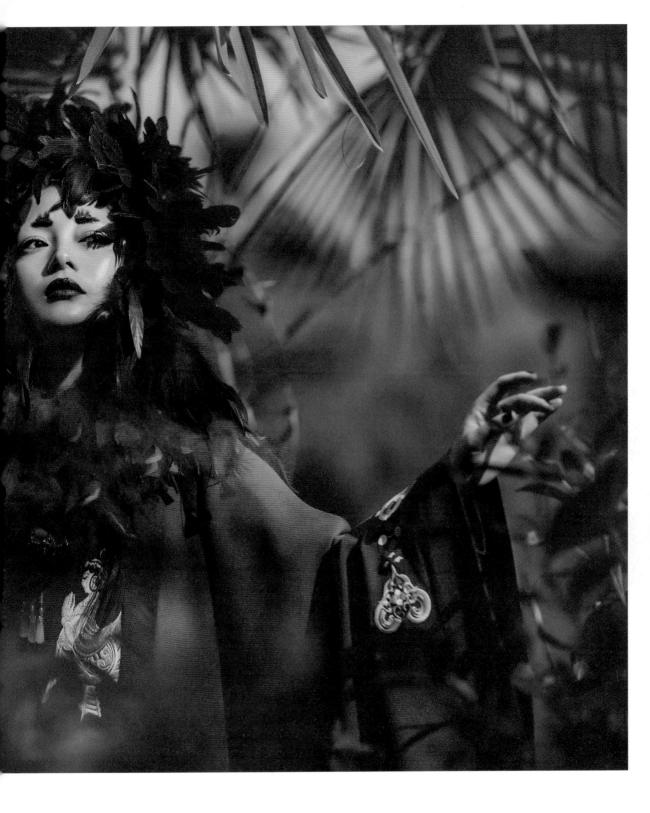

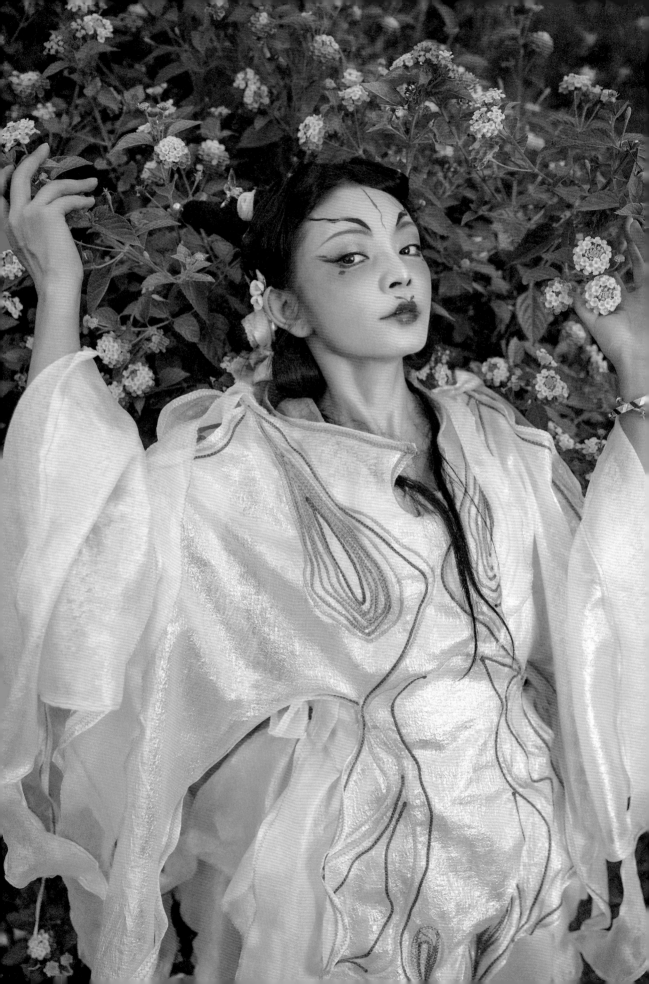

模特／妆造／服装／后期　焕焕

拍摄　林毅飞

山海经·中山经

文文

wén

wén

原文

有兽焉，其状如蜂，枝尾而反舌，善呼，其名曰文文。

译文

有一种神兽，长得像蜜蜂，尾巴像树枝一样分叉，舌头倒长着，喜欢叫，它的名字叫文文。

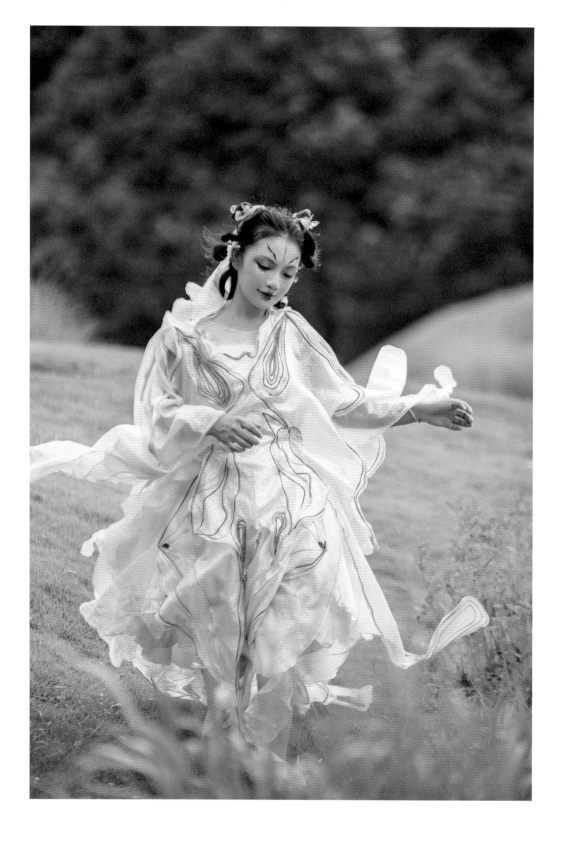

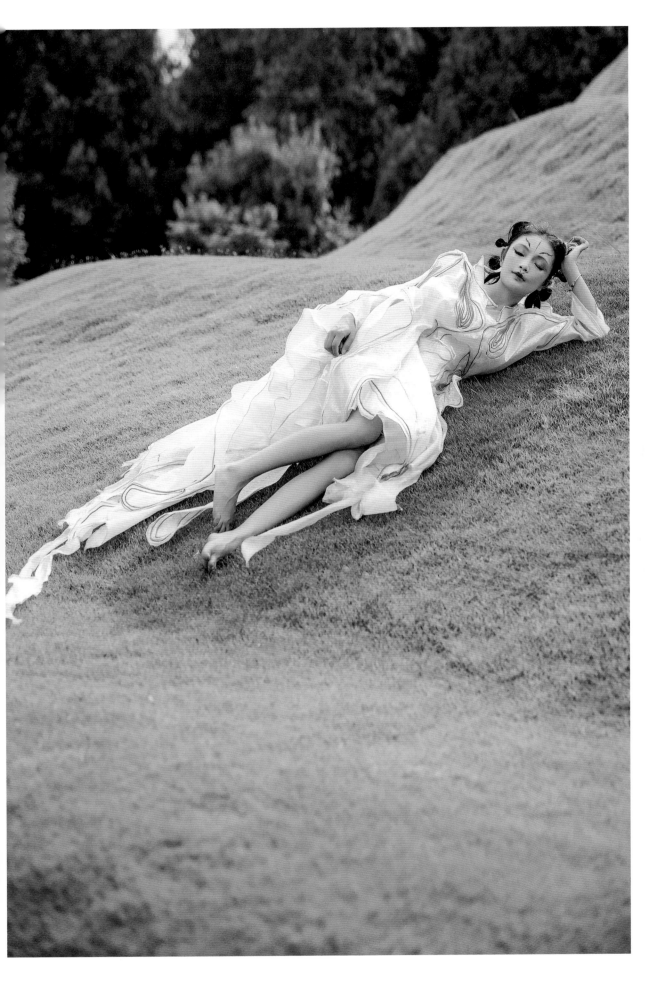

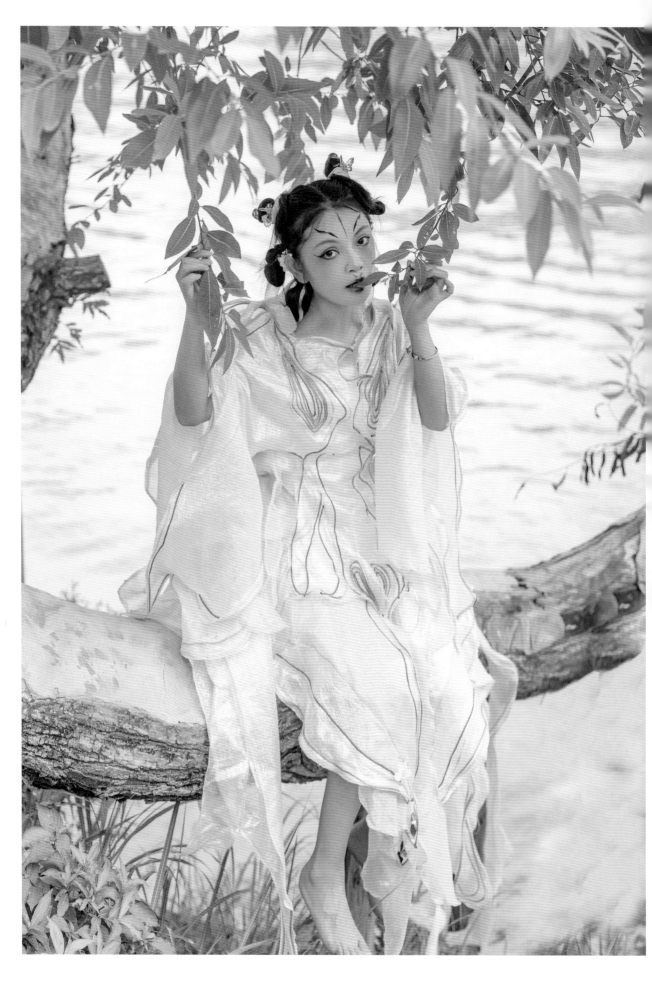

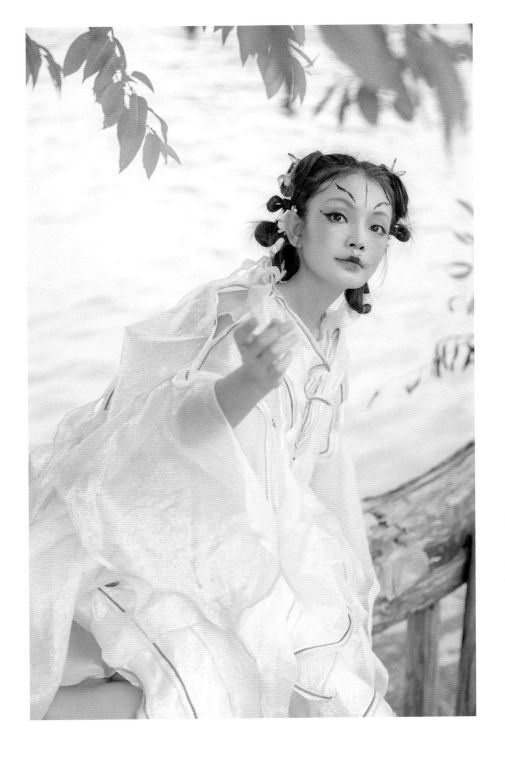

创 作 理 念

❀ 文文长得像蜜蜂，所以服装材质上选用了轻盈的布料，裙摆背
面分叉配以树枝的图案模拟出文文尾巴的形状。妆面做出昆虫
感，人中两侧画了一对触角。发髻上用一对圆鼓的珠子模拟昆
虫的眼睛。拍摄场地选在了空旷的草地和湖水边，抓拍模特奔
跑腾空的瞬间，表现出文文的轻盈感。

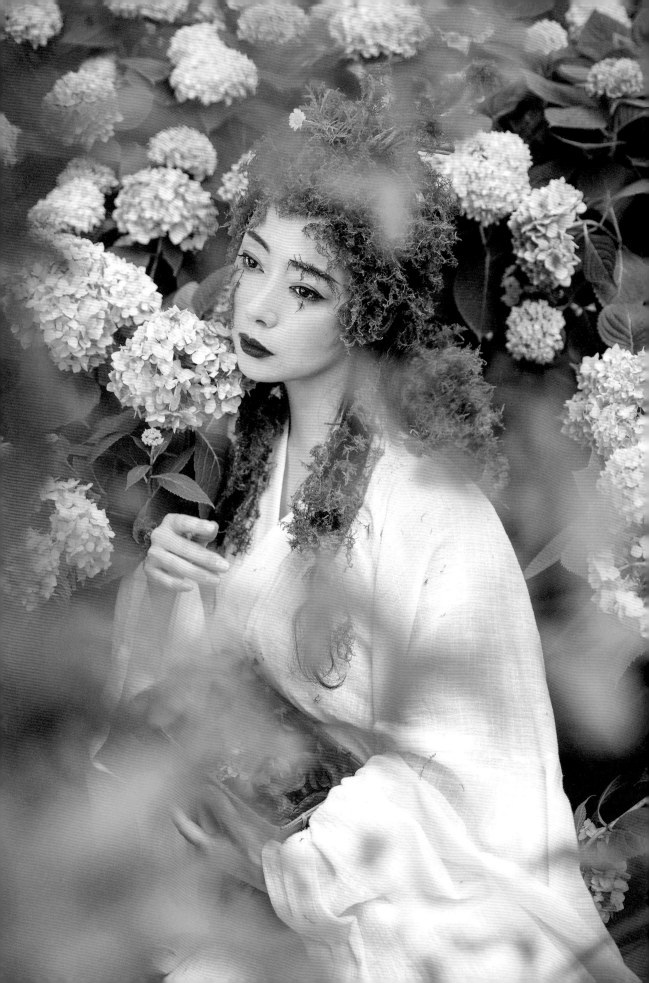

模特　高高妹

化妆　DD

服装　有香如故

拍摄＼后期　焕焕

山海经·中山经

帝屋

dì

wū

原文

有木焉，名曰帝屋，叶状如椒，反

伤赤实，可以御凶。

译文

有一种树，名叫帝屋，它的叶子与

花椒叶相似，树干上长着倒刺，结

红色的果实，可以抵御凶邪。

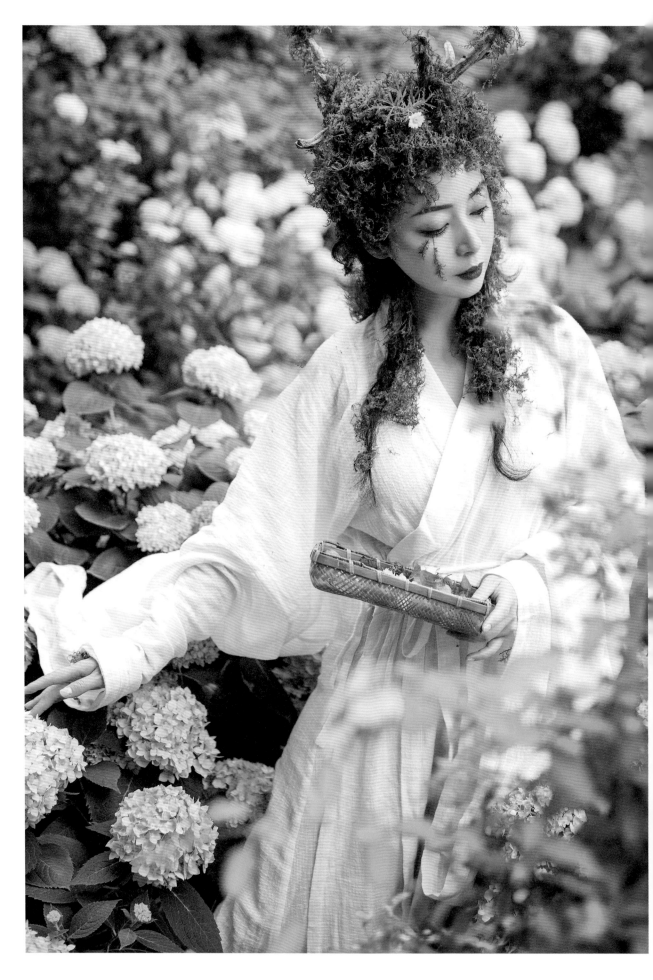

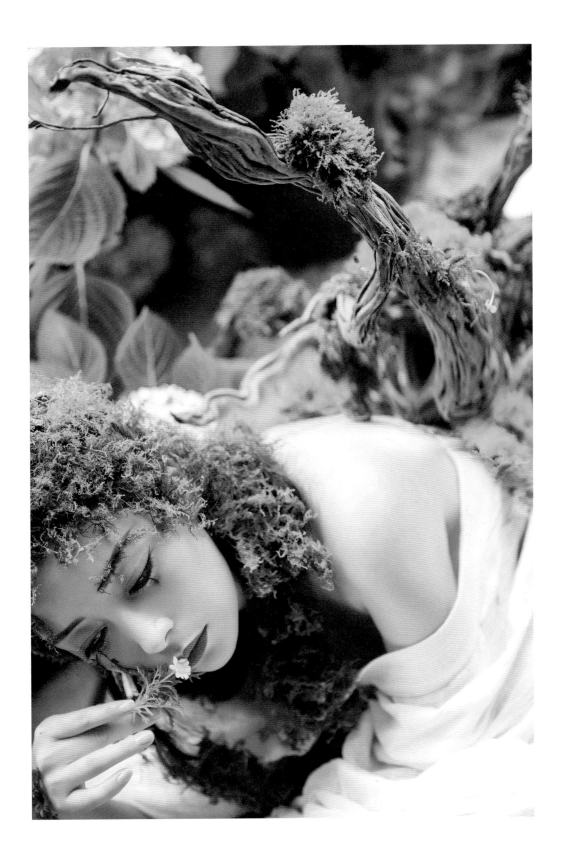

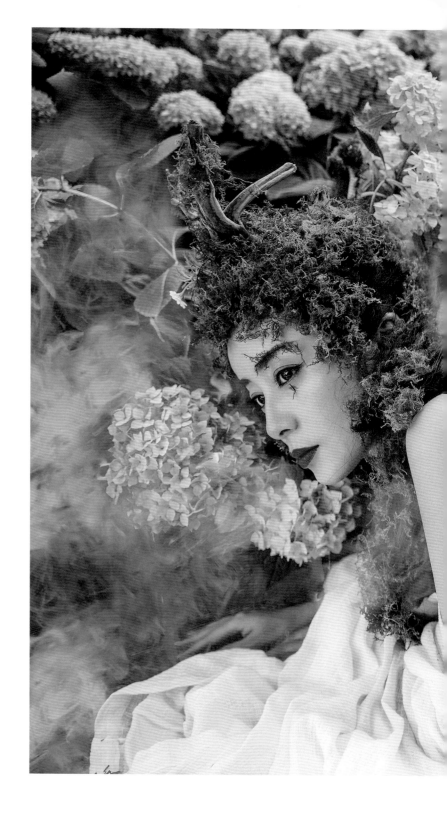

创　作　理　念

❀　这里把可以抵御敌人的帝屋树拟人成甜美的女孩，头发用枯树

　　枝和新鲜的苔藓来装扮，红色的嘴唇犹如成熟的果实。

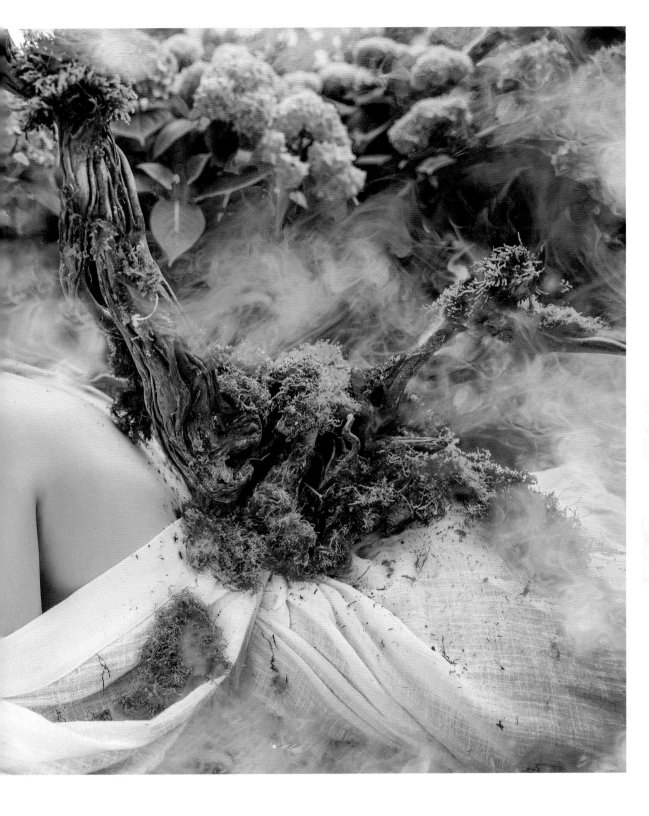

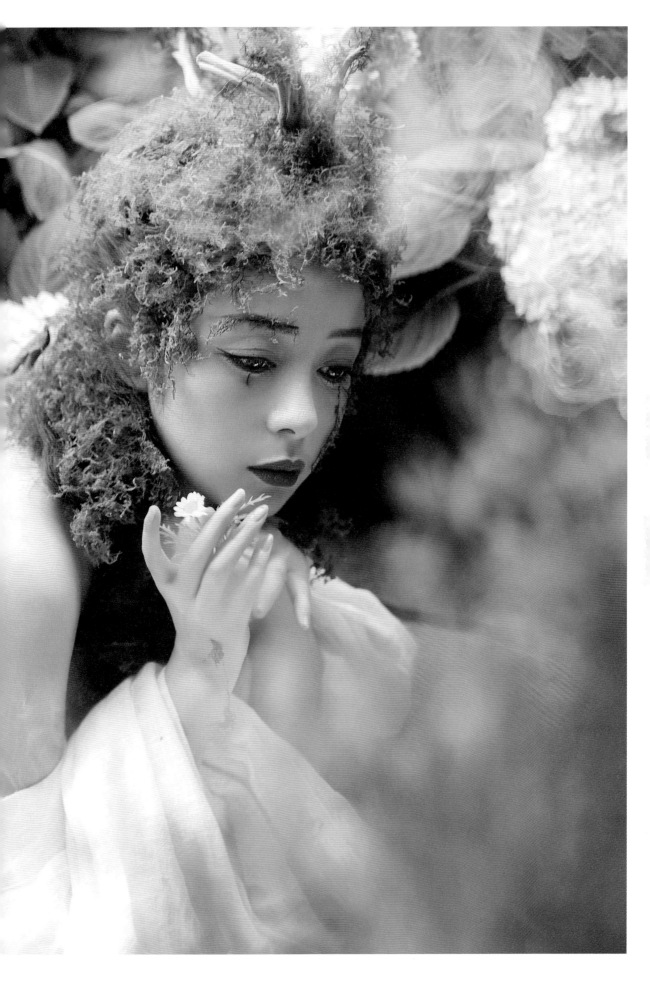

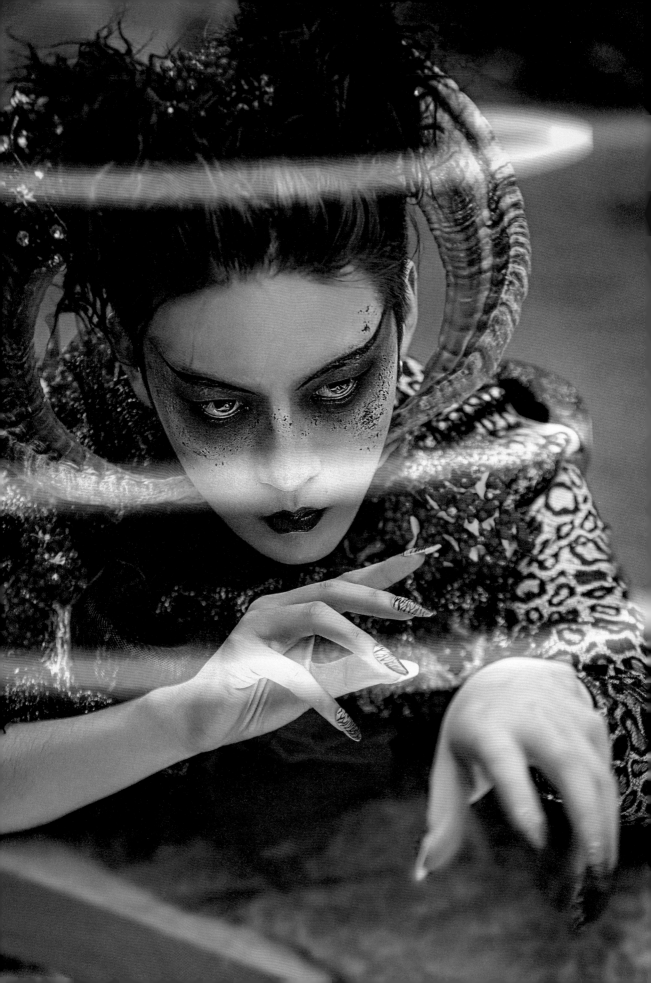

模特　李冲

化妆　明著

服装／拍摄／后期　焕焕

山海经·中山经

鼍围

tuó

wéi

原文

神鼍围处之，其状如人面，羊角虎爪，恒游于雎漳之渊，出入有光。

译文

叫鼍围的神住在这里，他形状如人脸，长着羊角和虎爪，常在雎水和漳水的深潭中活动，出入常伴光亮。

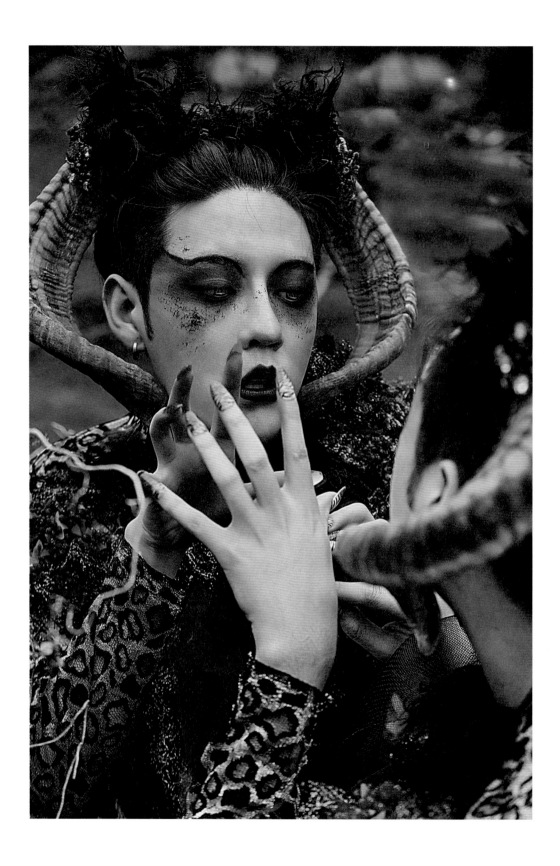

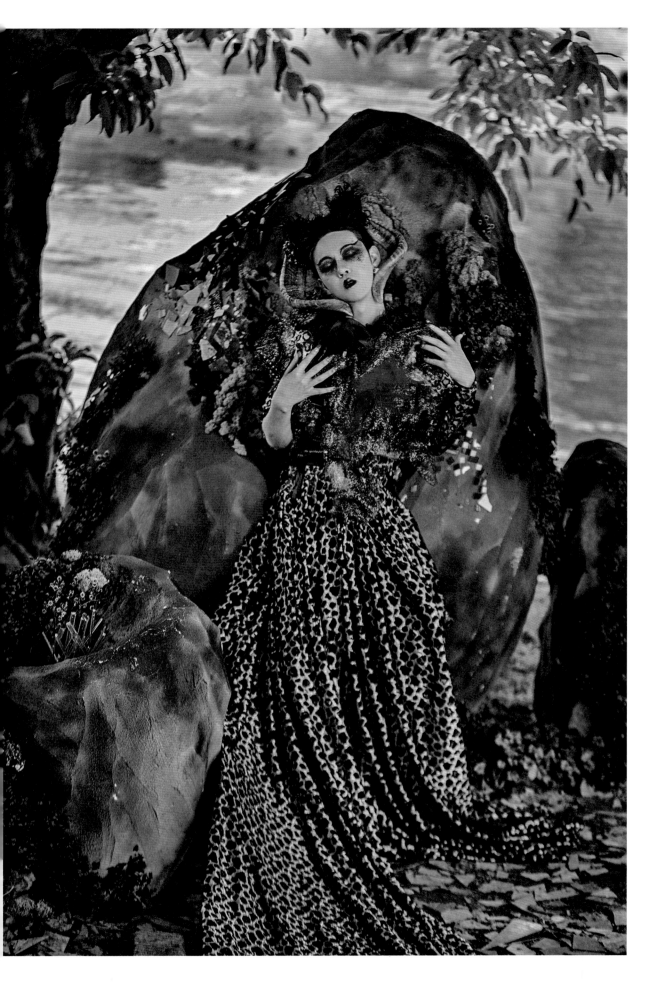

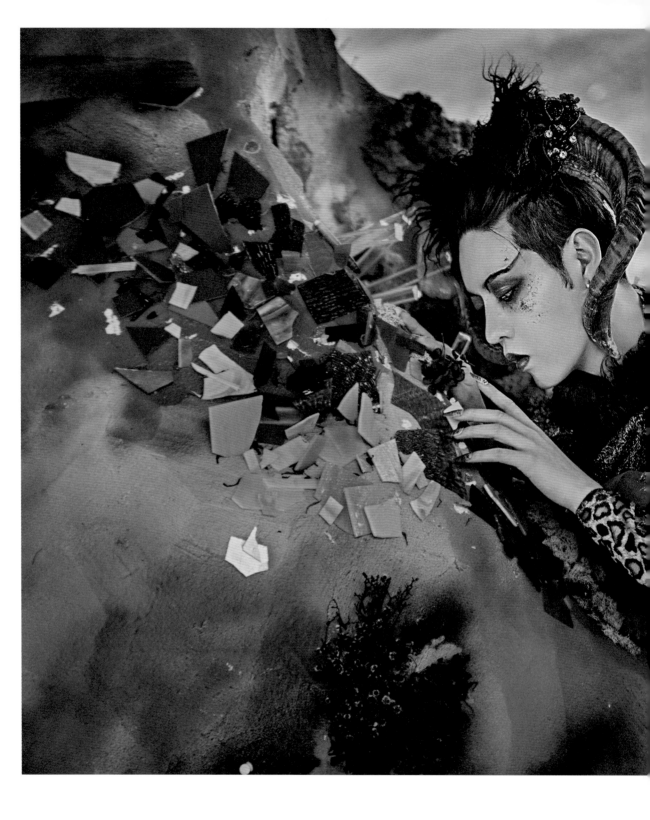

创 作 理 念

◆ 从记录中发现蛊围很喜欢玩耍，所以在这里设定他很贪玩，服
装细节上添加了很多浆果，在指甲上描绘虎纹，以还原文中虎
爪的形象。运用灯光和后期手法营造神秘的亮光。

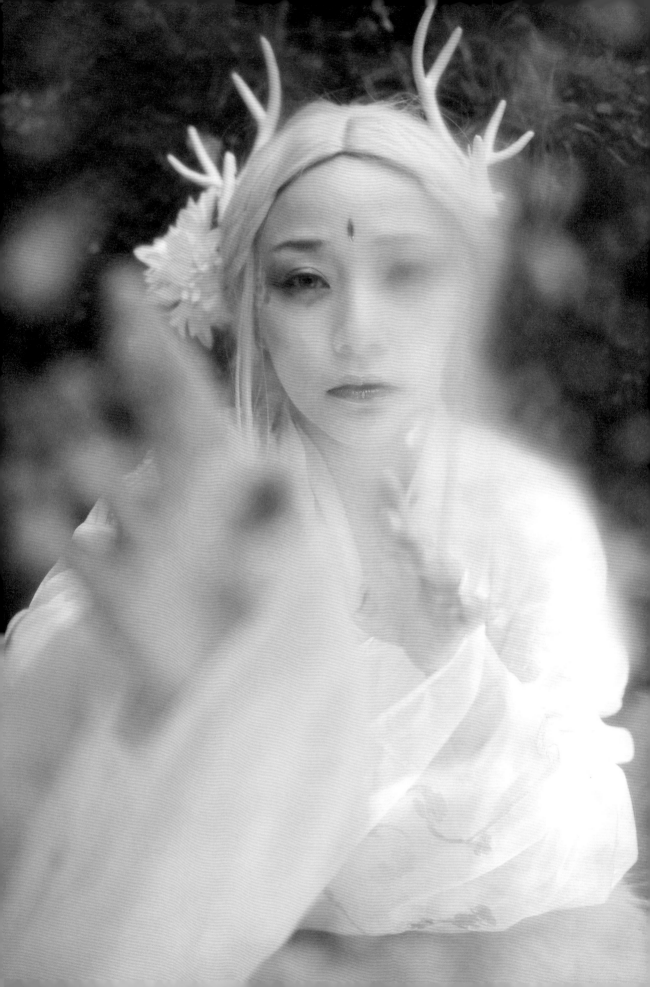

山海经·中山经

计蒙

jì
　　méng

原　文

神计蒙处之，其状人身而龙首，恒
游于漳渊，出入必有飘风暴雨。

译　文

这里住着一位叫做计蒙的神仙，他
虽是人身，却长着一张龙形的脸，
时常在漳水的深潭里嬉戏。他出现
时，必定会伴随着狂风暴雨。

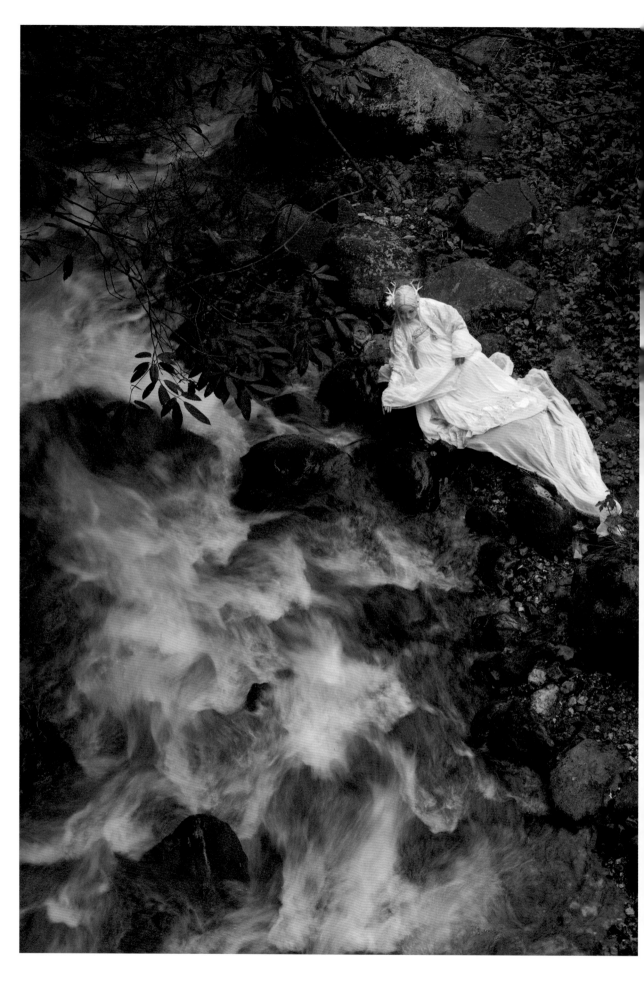

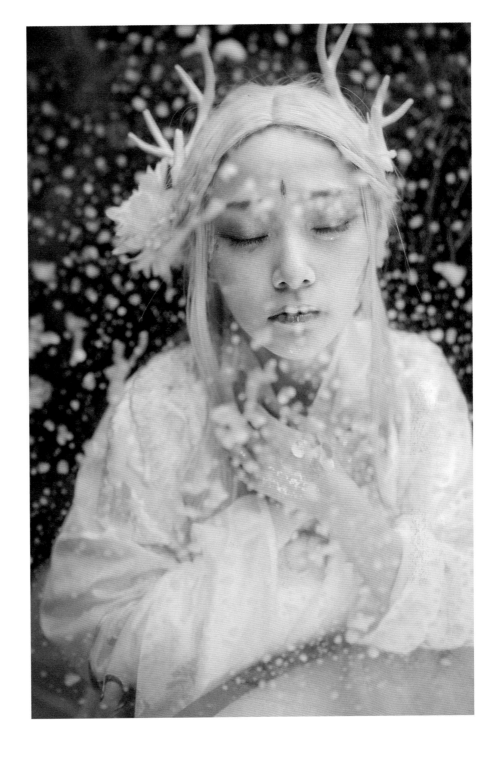

创　作　理　念

❖　因为计蒙的出现总是伴随着狂风暴雨，所以拍摄场地选择在有
　　瀑布和水流的地方。在透明的玻璃上撒上水珠营造出氛围感。

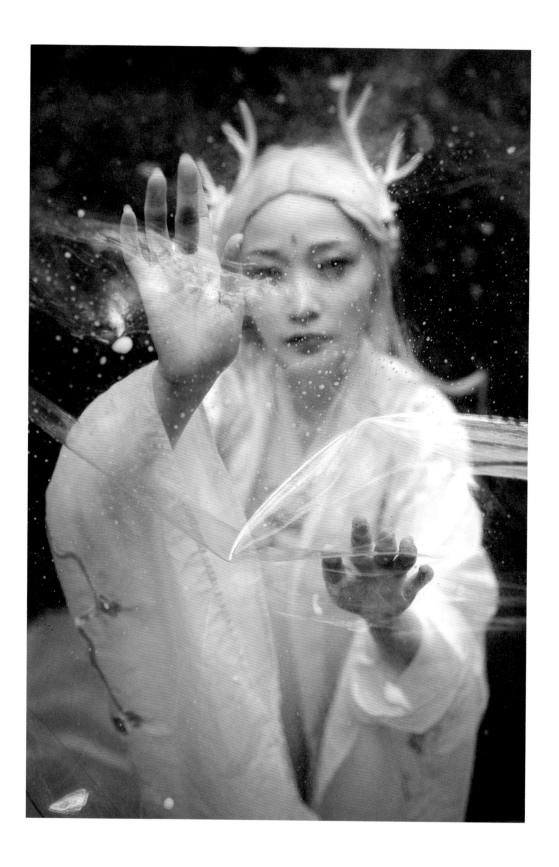

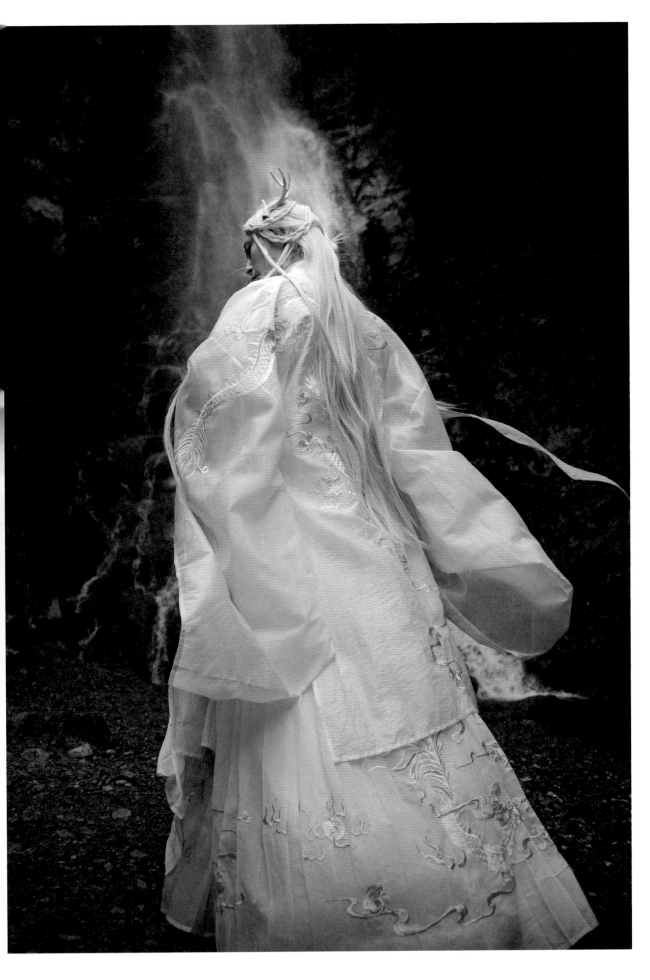

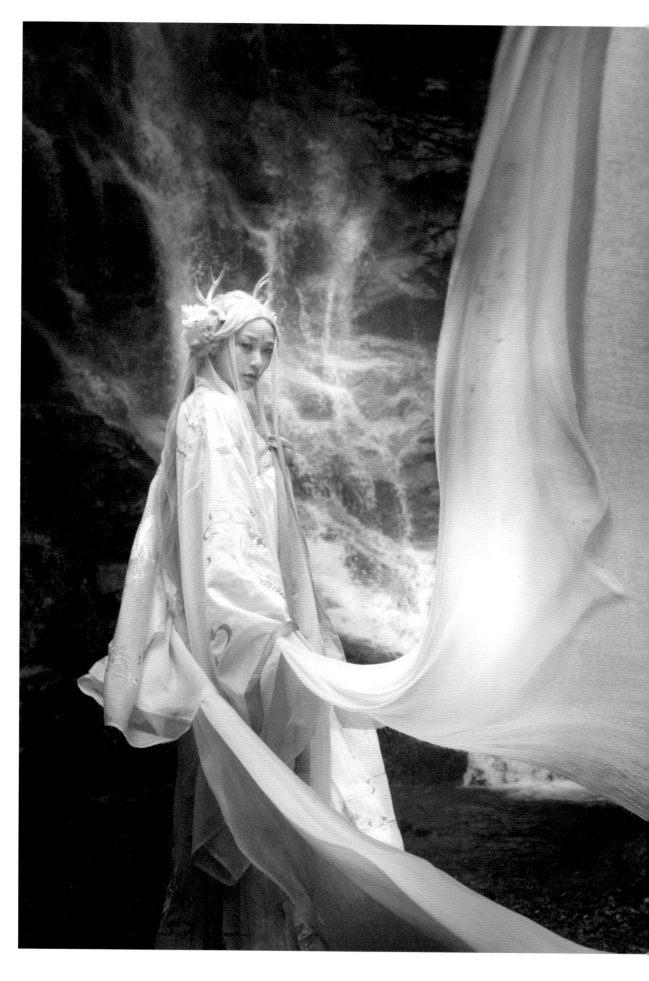

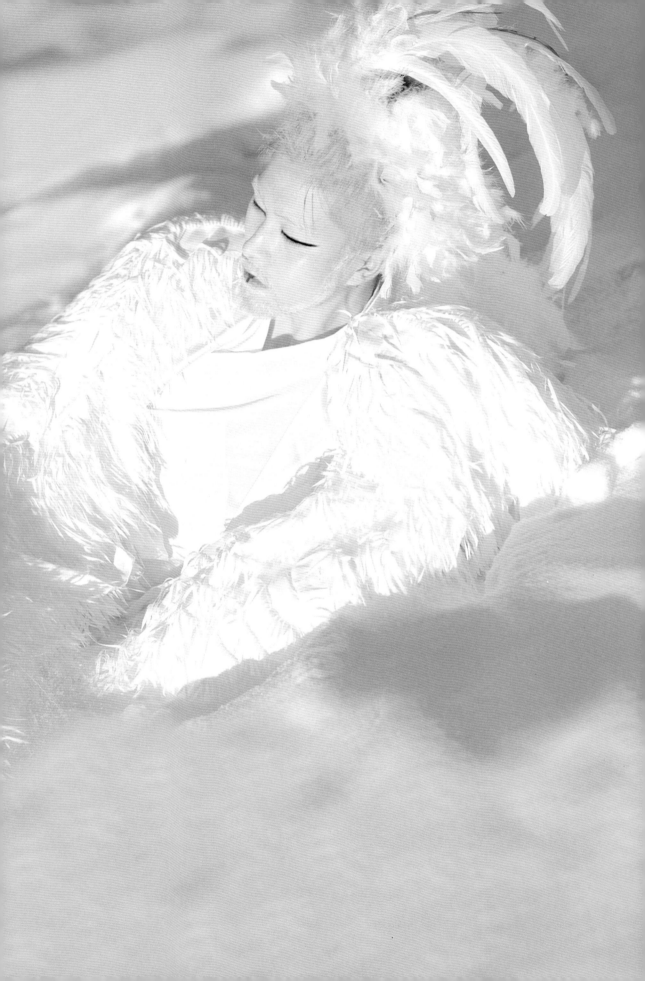

模特 阿凯

服装 莫惘

妆造/拍摄/后期 焕焕

山海经·中山经

嘤勺

ying

sháo

有鸟焉，其名曰嘤勺，其状如鹊，
赤目、赤喙、白身，其尾若勺，
共鸣自呼。

译 文

有一种鸟，名叫嘤勺，它形似喜
鹊，长着红眼睛、红嘴巴，身体
雪白，尾巴像一个勺子，它的叫
声就像是在喊自己的名字。

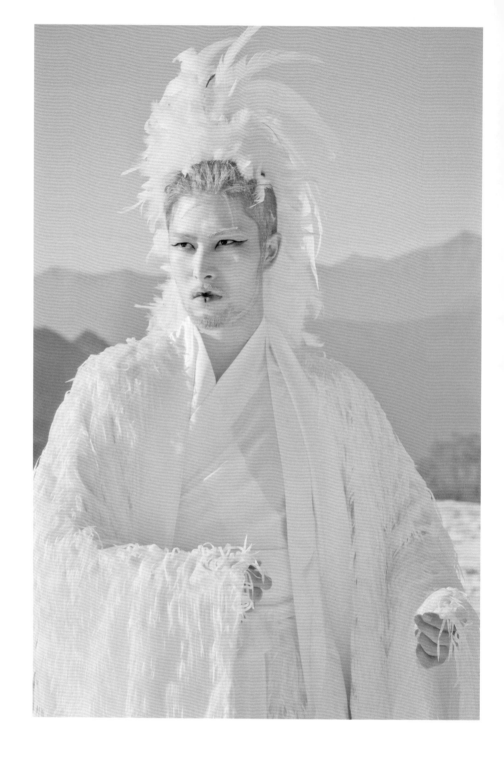

创 作 理 念

▼ 根据原文描述服装整体运用白色，妆面突出红色眼睛和红色嘴
唇，拍摄环境选用纯白色的雪，用冷色系突显妆面。

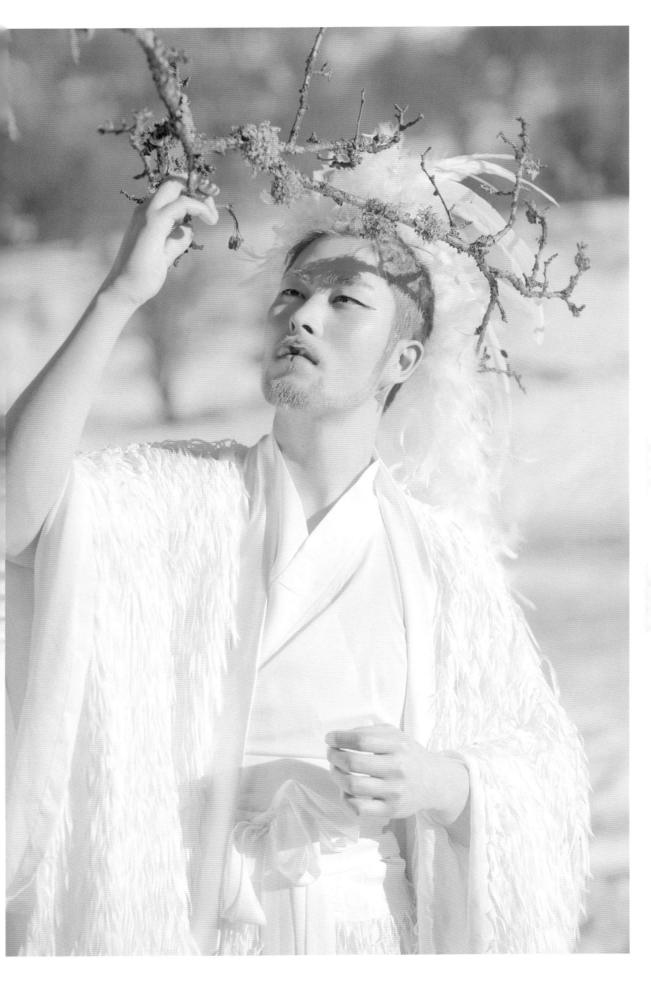

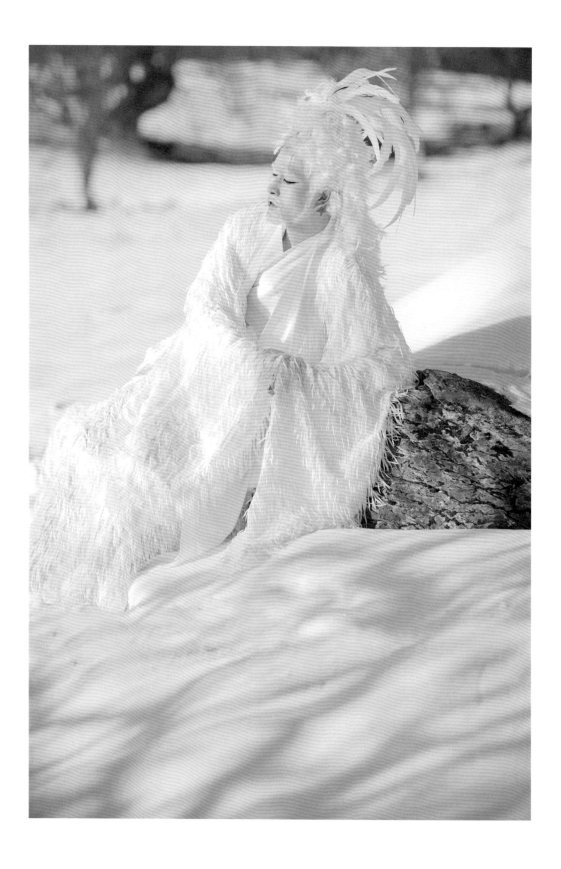

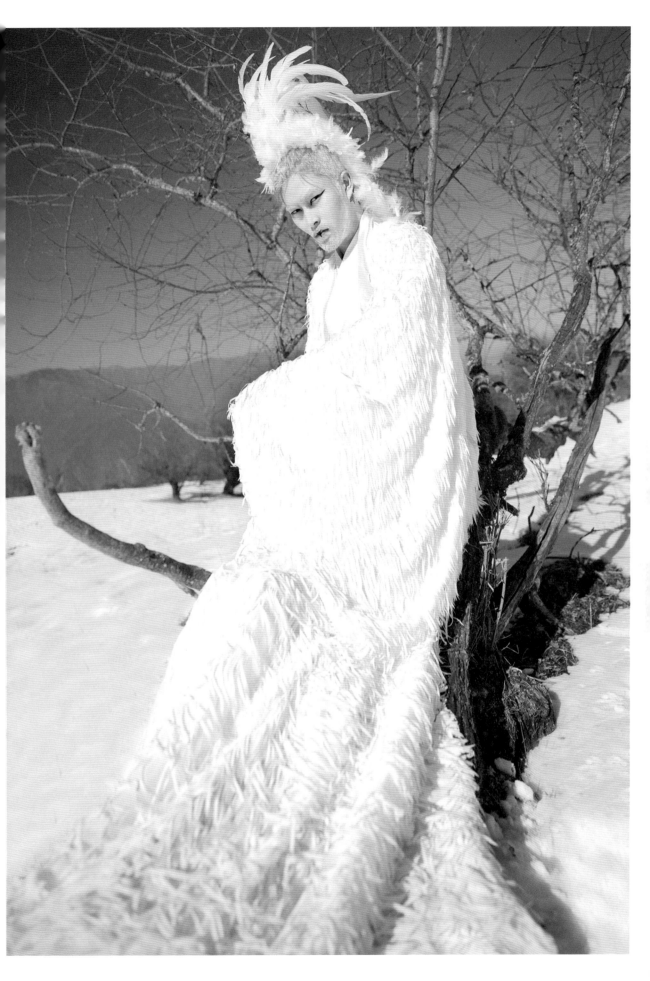

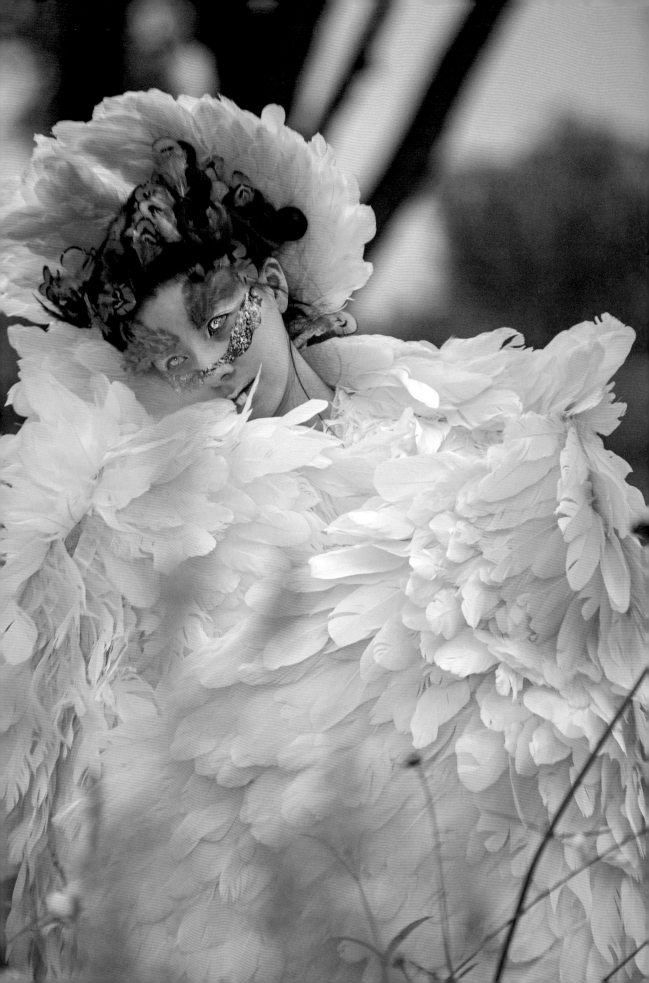

模特　萌鹿

妆造／服装／拍摄／后期　焕焕

山海经·中山经

青耕

qīng

gēng

原文

有鸟焉，其状如鹊，青身白喙，白目白尾，名曰青耕，可以御疫，其鸣自叫。

译文

有一种鸟，外表像喜鹊，全身青色，名叫嘴、眼睛、尾巴都是白色的，名叫青耕，可以抵御瘟疫，它的叫声就像在喊自己的名字。

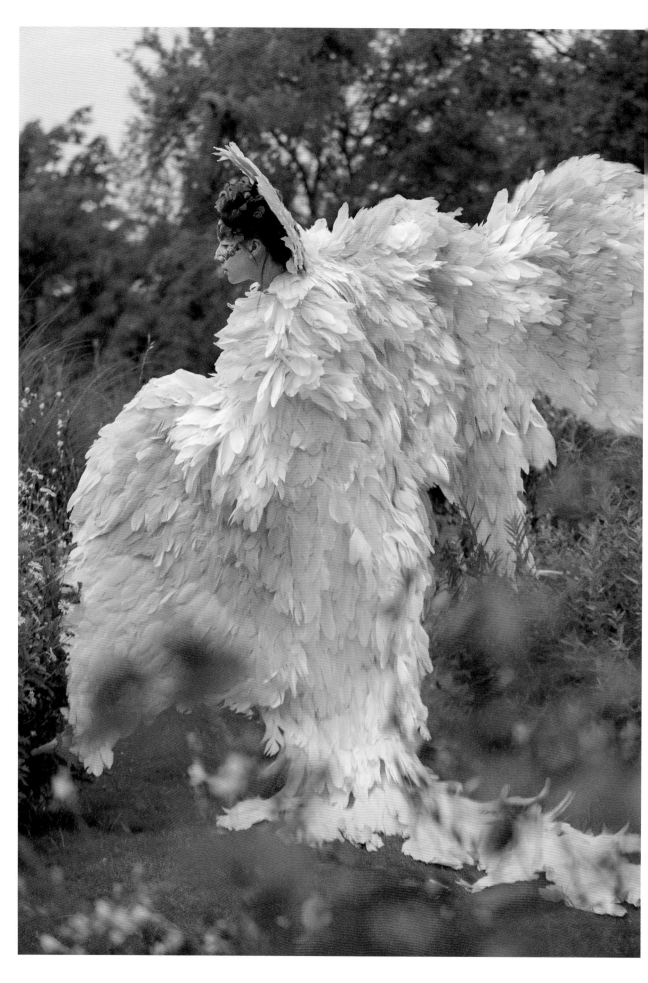

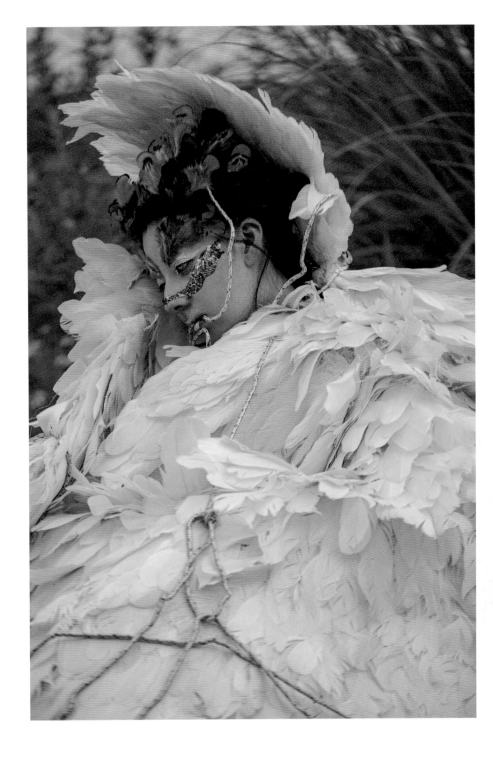

创 作 理 念

● 因为青耕有抵御瘟疫的能力，所以创作了这一组照片。把青耕
设定在被大大的网困住的状态，来展现人物的无力感。

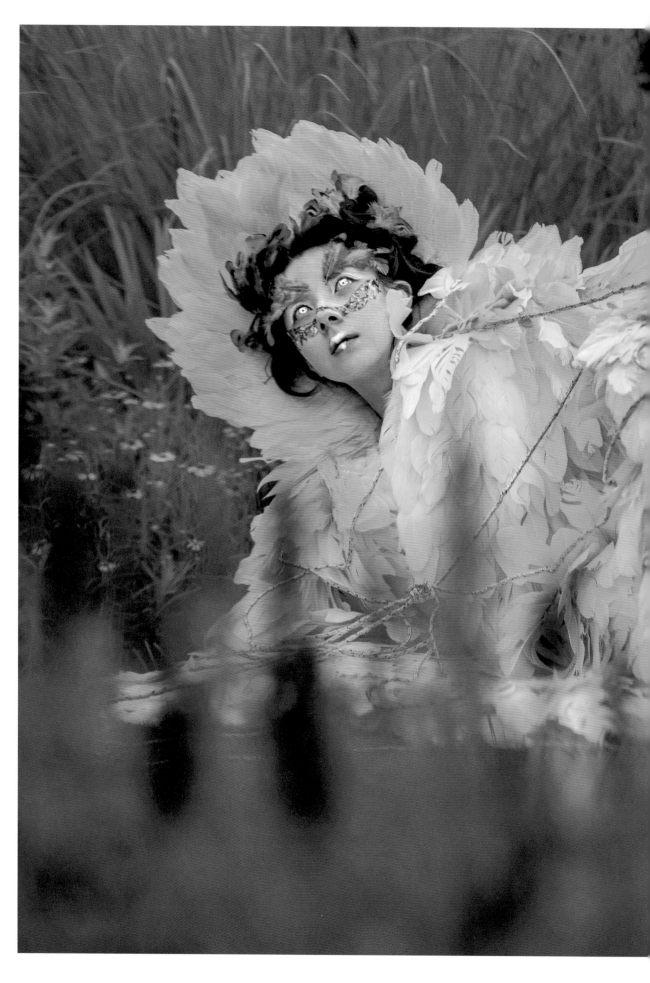

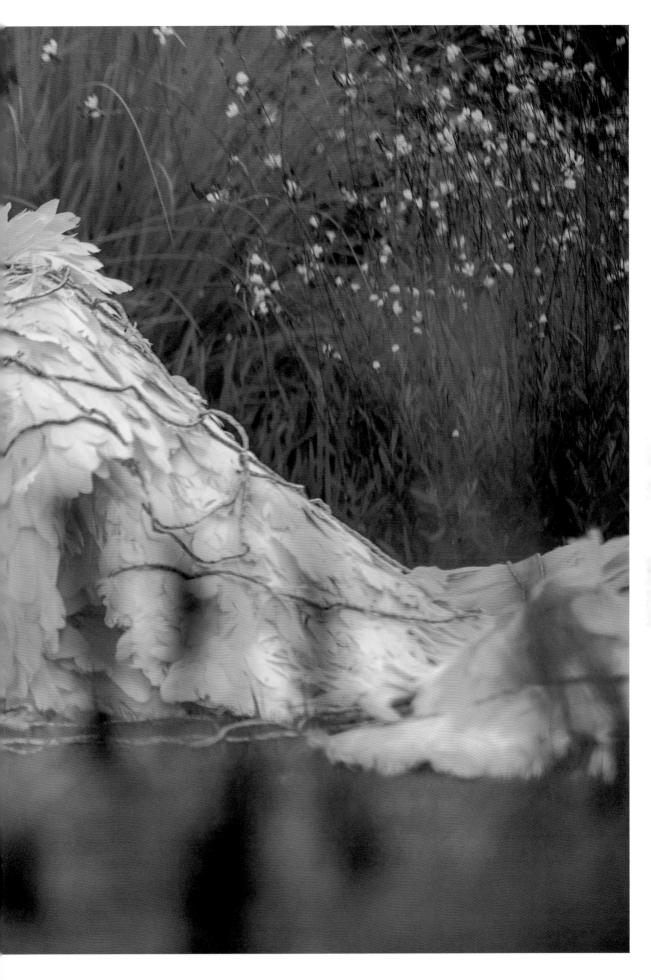

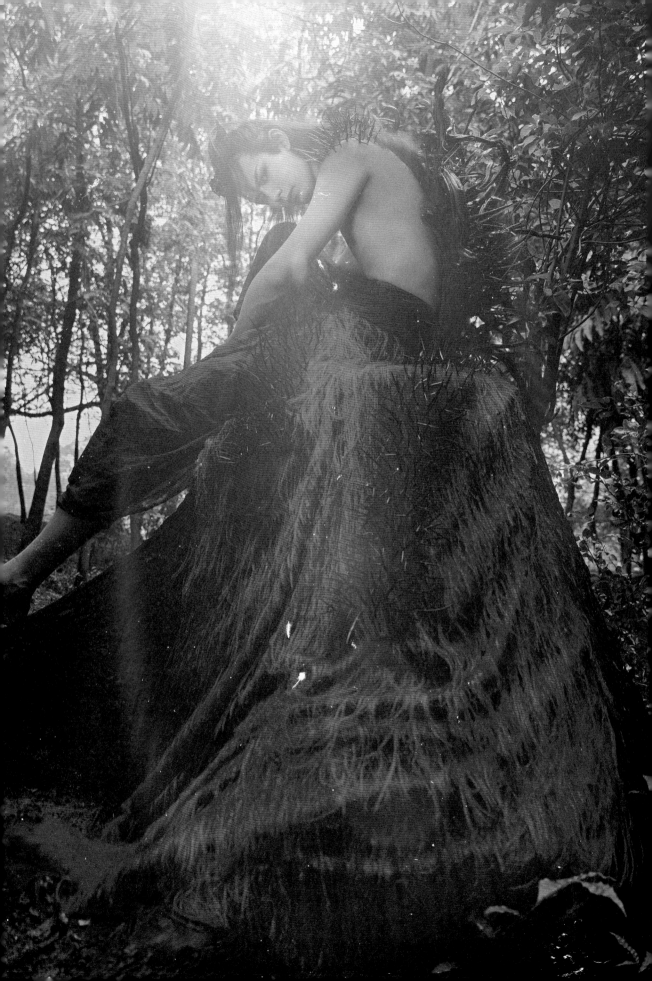

模特　雪飓

化妆　小龙女

服装／拍摄／后期　焕焕

山海经·中山经

猴

原文

有兽焉，其状如汇，赤如丹火，其名曰猴，见则其国大疫。

译文

有一种神兽，外观像刺猬，全身红如火焰，名叫猴，它在哪个国家出现，哪里就会有大瘟疫。

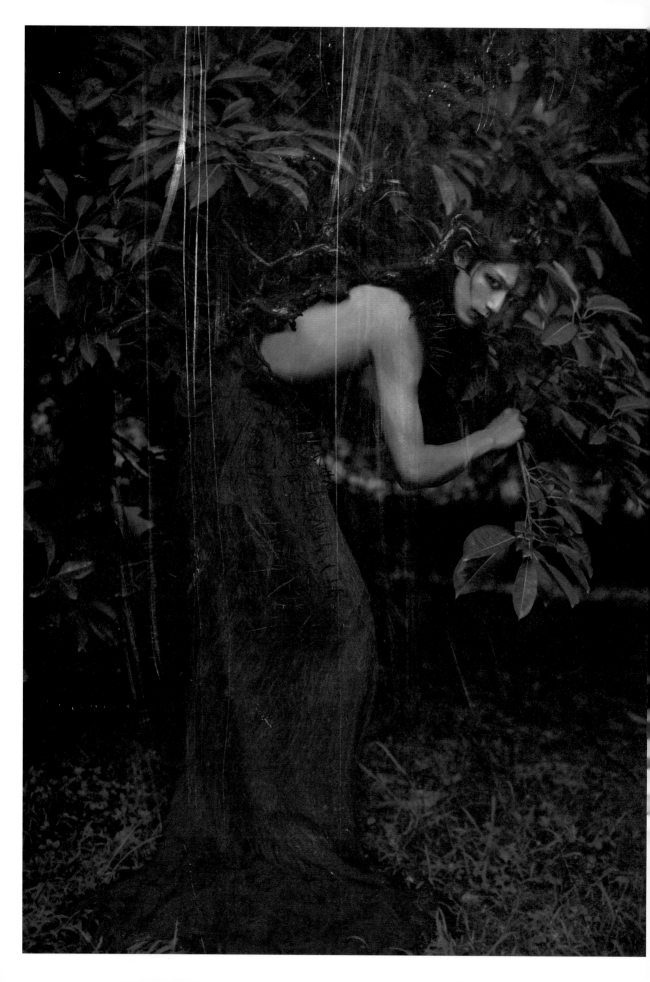

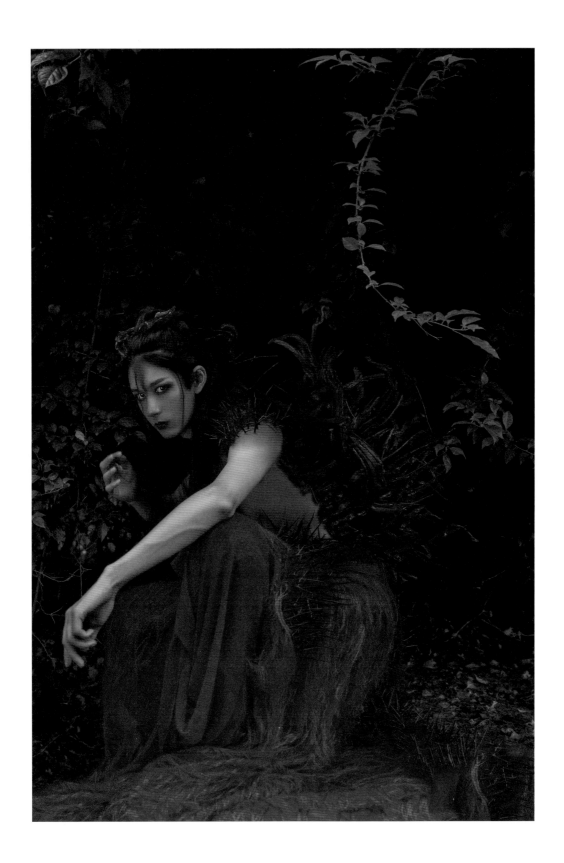

创　作　理　念

〣　狌从外观来说全身红色且像刺猬，刺猬的刺偏向于硬且尖锐。

在刺的材质上我选择了两种，一种是枯树根，另一种是皂角树

上的刺。

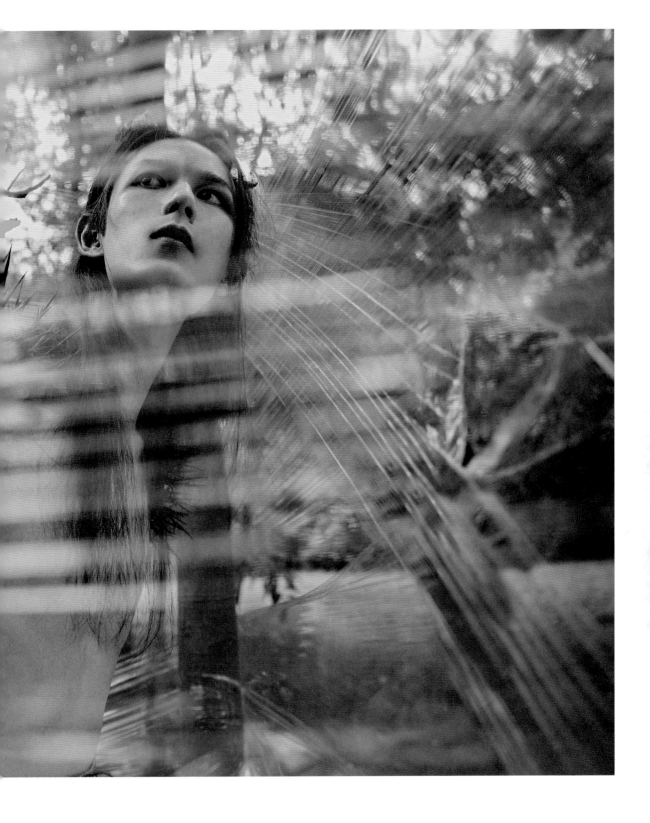

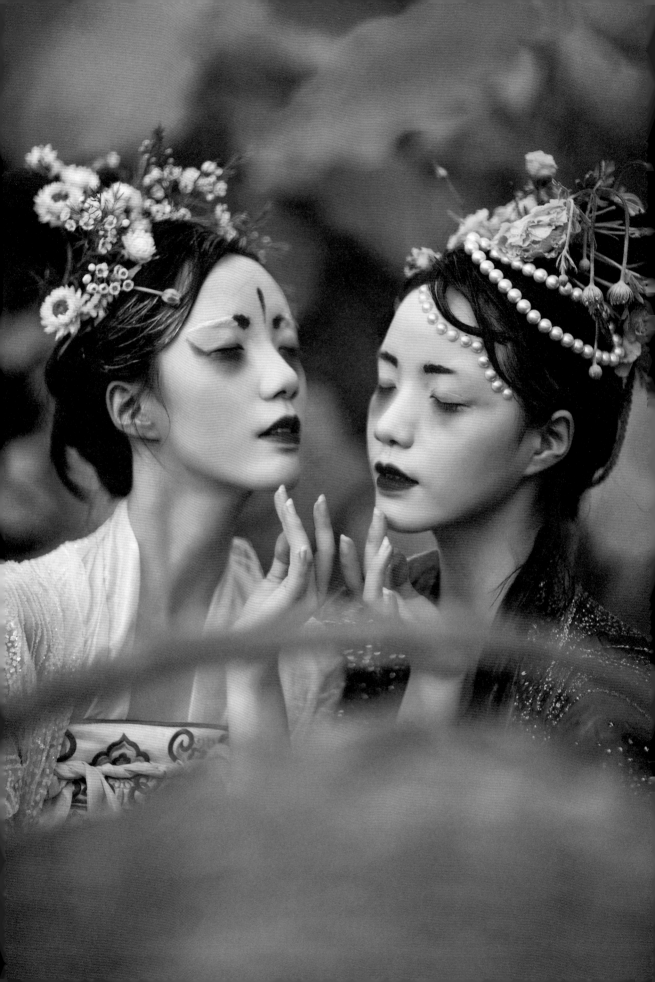

模特　小心头／小意头／焕焕

化妆　明茗／焕焕

服装　汐风半夏／焕焕

拍摄／后期　焕焕／林毅飞

山海经·中山经

娥皇

é

huáng

女英

nǚ

yīng

原 文

帝之二女居之，是常游于江渊。澧沅之风，交潇湘之渊，是在九江之间，出入必以飘风暴雨。

译 文

天帝的两个女儿（娥皇、女英）就住在这里，她们常常在长江的深潭中游玩。从澧水和沅水吹来的风，在湘江的深潭处交汇，这里就是九条江水交汇的地方，她们出入时都伴有狂风暴雨。

225

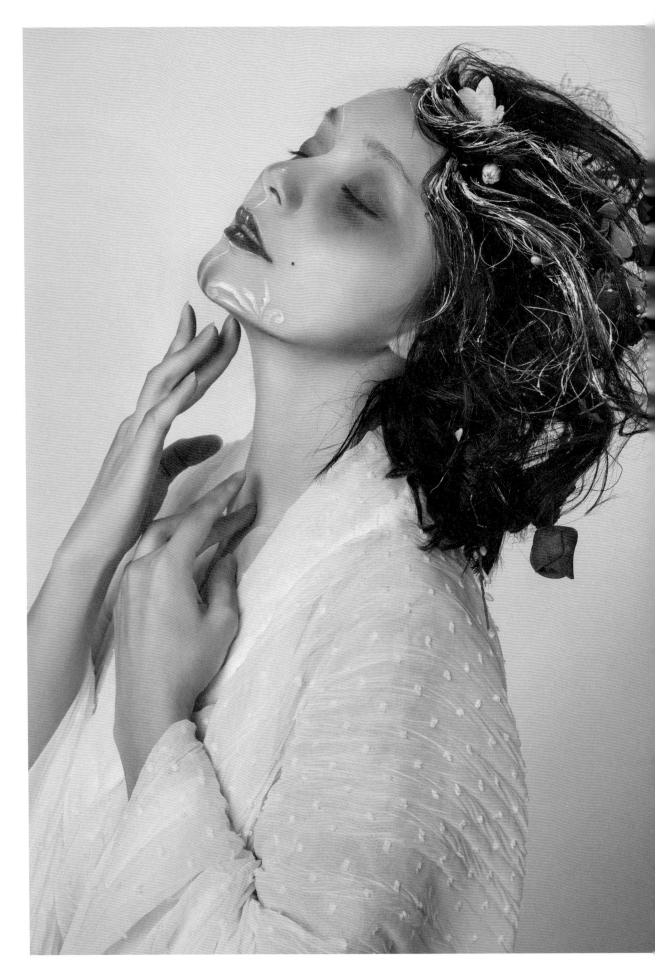

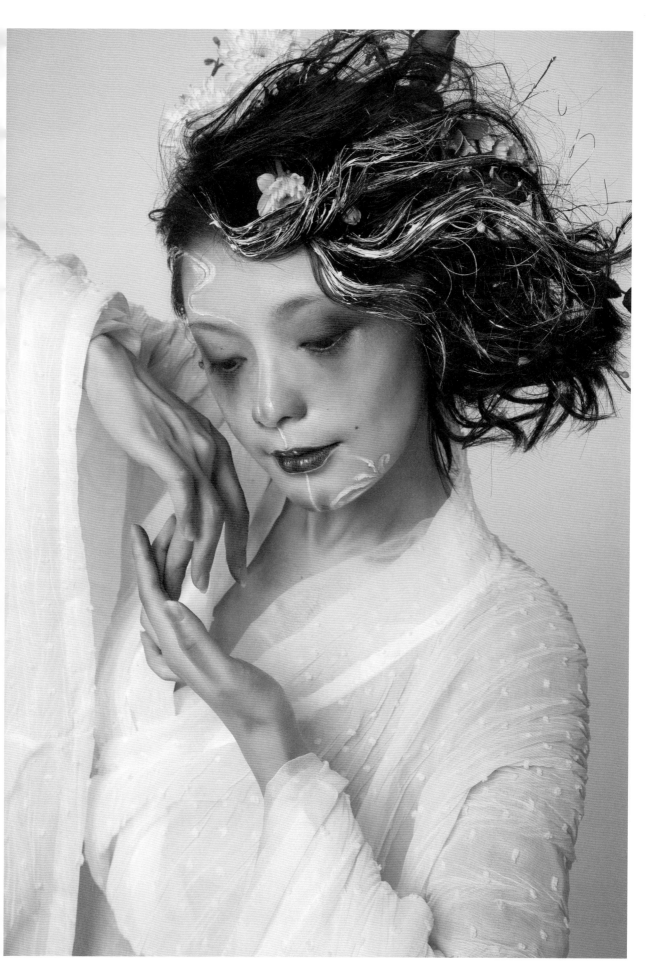

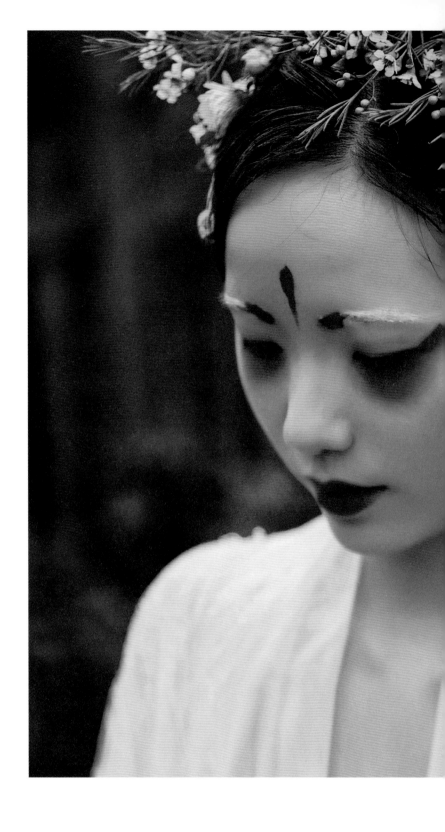

创 作 理 念

◉ 第一次创作娥皇的时候，造型上用了很多流畅的线条在妆面上，头发用细铁丝做出被风吹起的飘逸感。因为娥皇、女英同时嫁给了虞舜帝，两人几乎形影不离，所以就有了第二次创作。这次邀请了双胞胎姐妹使作品更贴合人物本身。

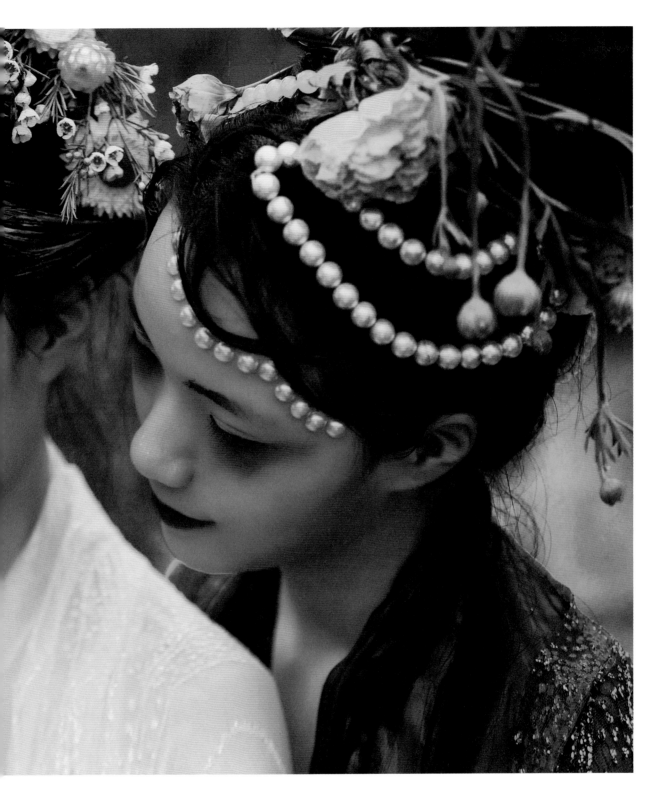

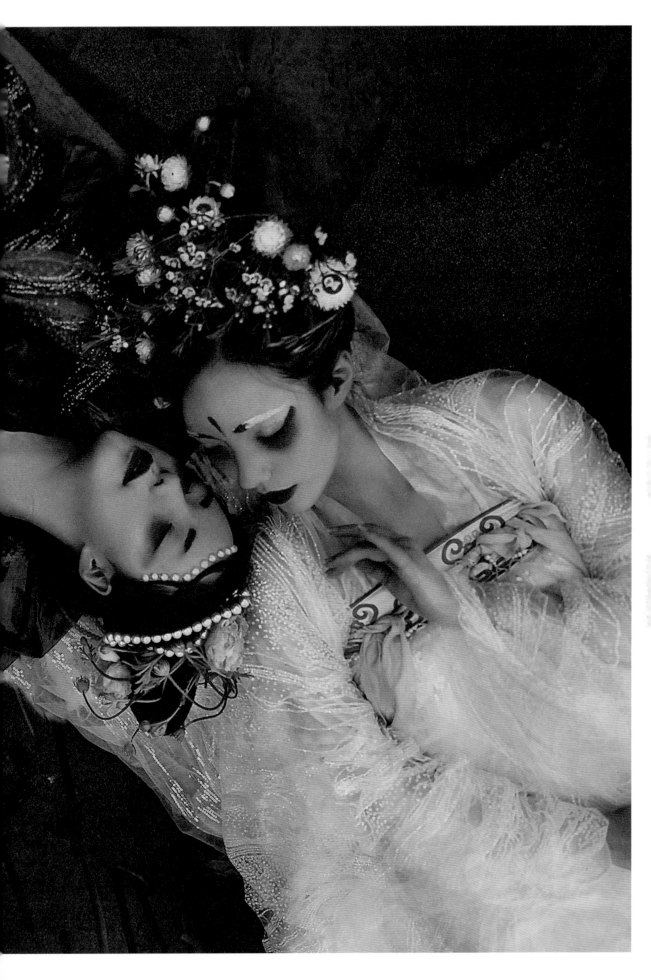

海

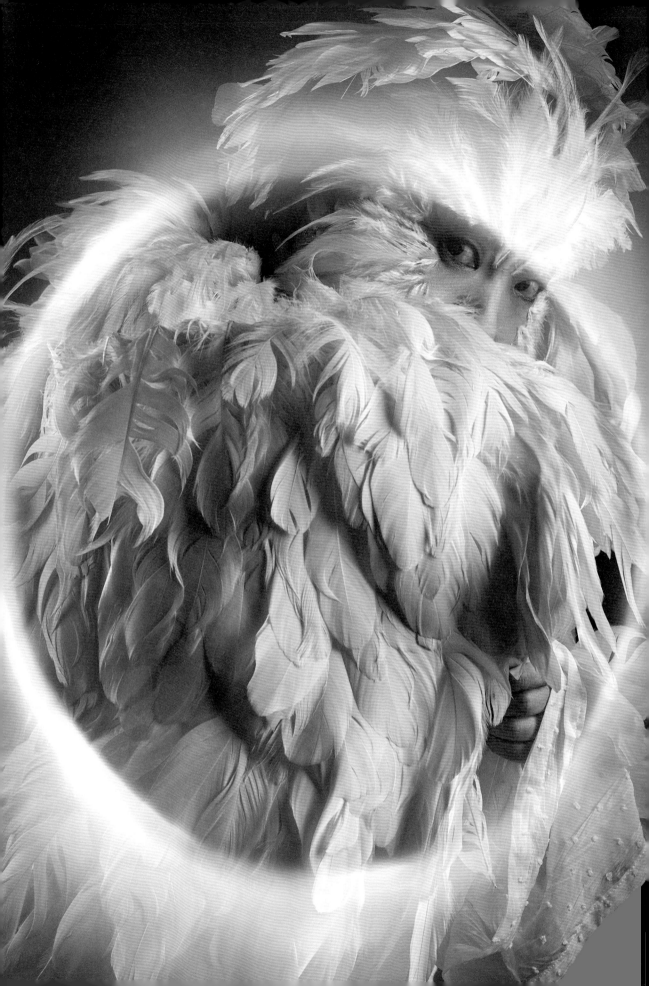

模特　杨培

妆造／拍摄／后期　焕焕

山海经·海外南经

羽人

yǔ rén

原文

羽民国在其东南，其为人长头，身生羽。一曰在比翼鸟东南，其为人长颊。

译文

羽民国在它的东南部，国中的人都长着长长的脑袋，全身长满羽毛。另一种说法是，羽民国在比翼鸟栖息之地的东南面，国中的人都长着长长的面颊。

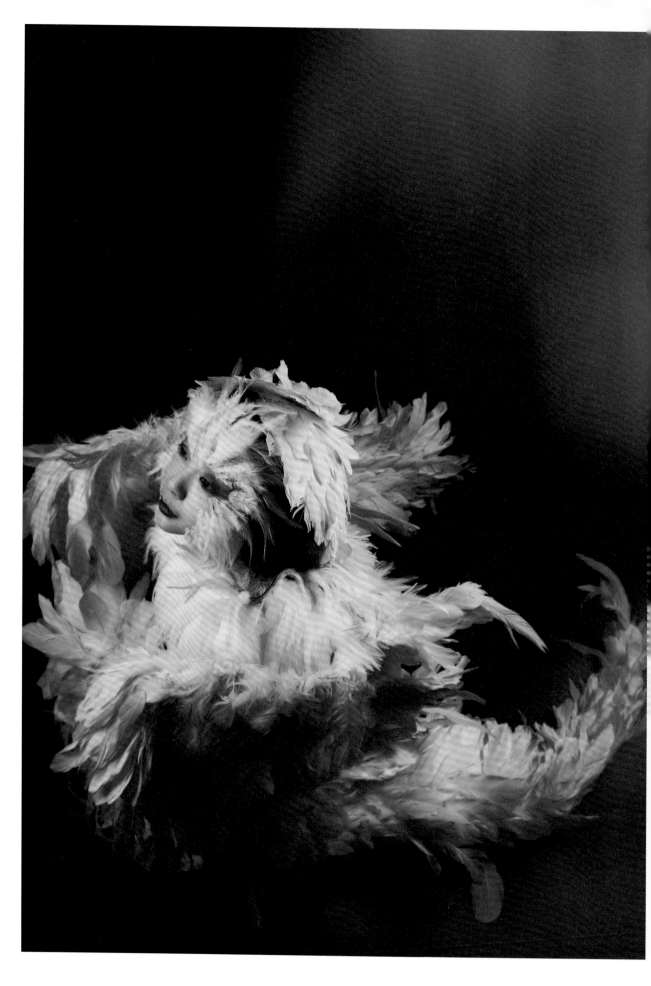

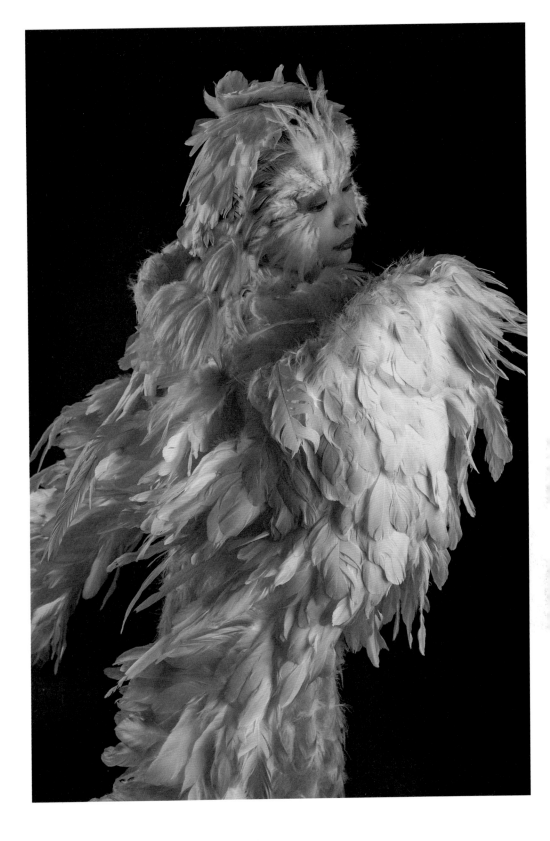

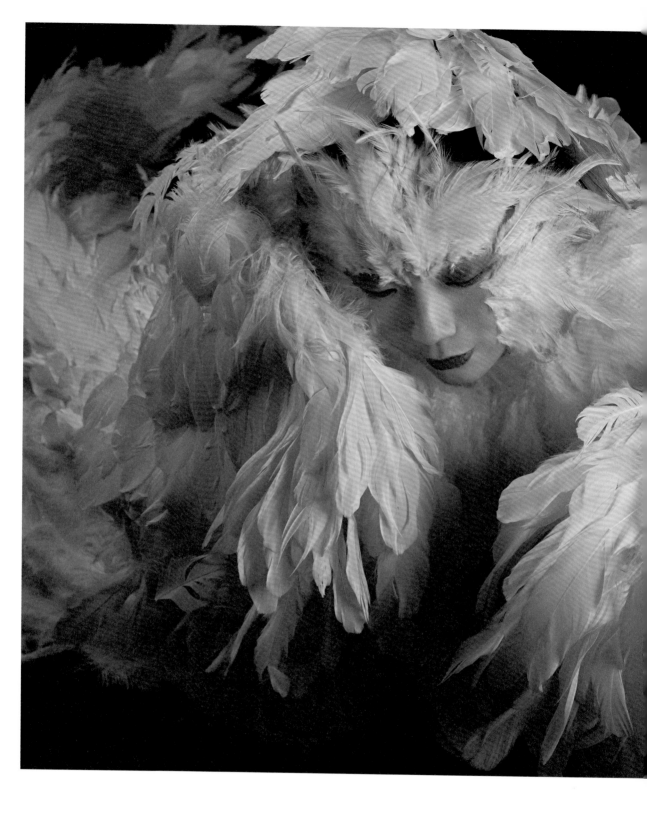

创 作 理 念

● 因羽人全身长着羽毛，所以造型上采用了全羽毛，面颊也贴上
了羽毛，以此来贴合原文描述。

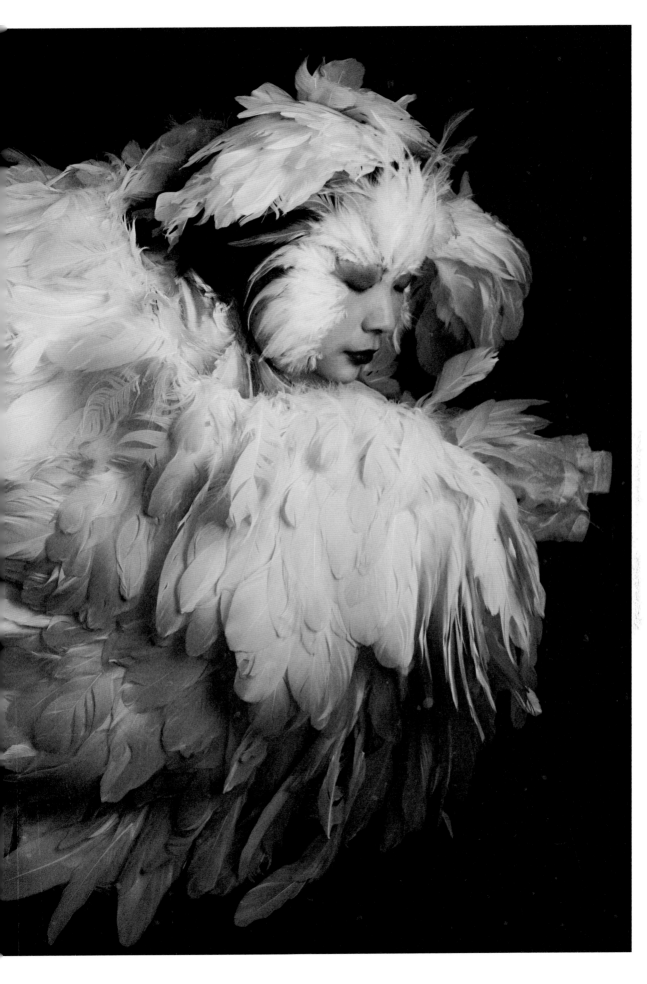

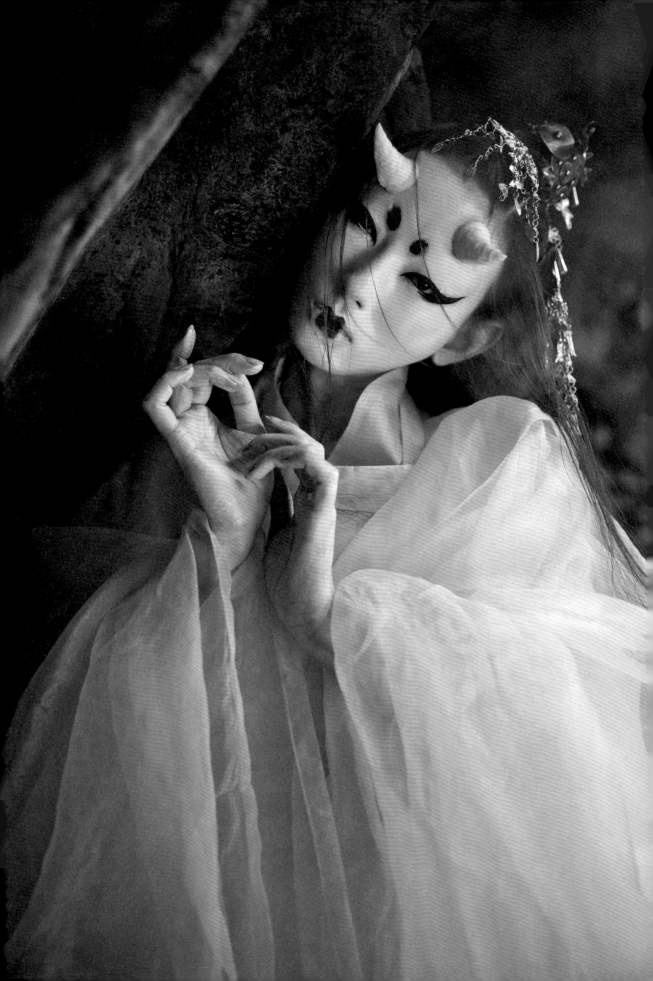

乘黄

chéng
huáng

山海经·海外西经

模特　叶初姮

化妆　馨儿

服装　须弥阁

拍摄／后期　焕焕

原文

有乘黄，其状如狐，其背上有角，乘之寿二千岁。

译文

有种神兽叫乘黄，长得像狐狸，背上有角，骑上它就能有两千年的寿命。

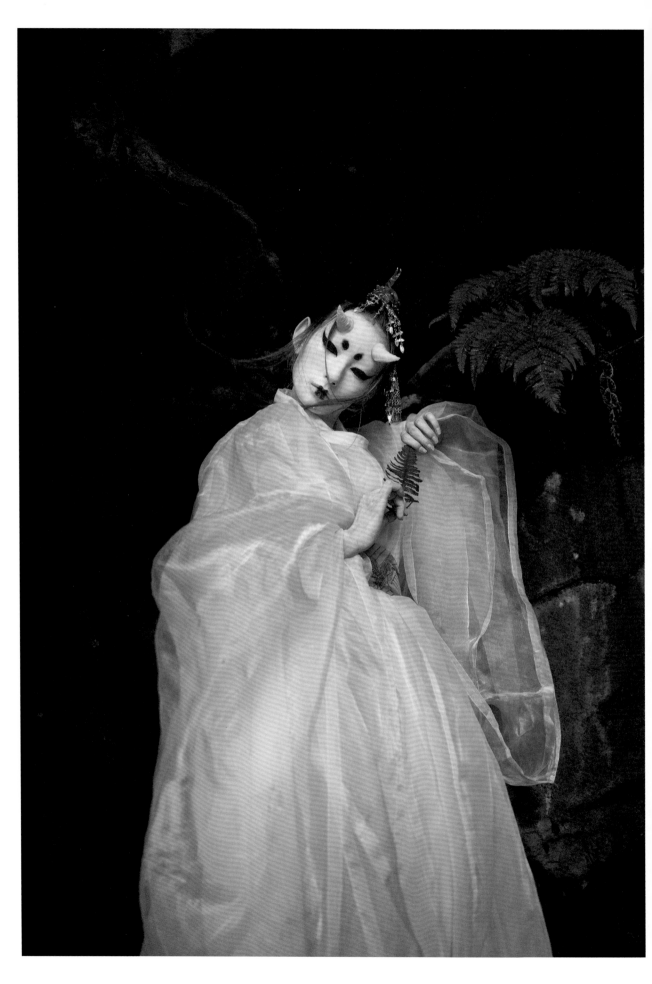

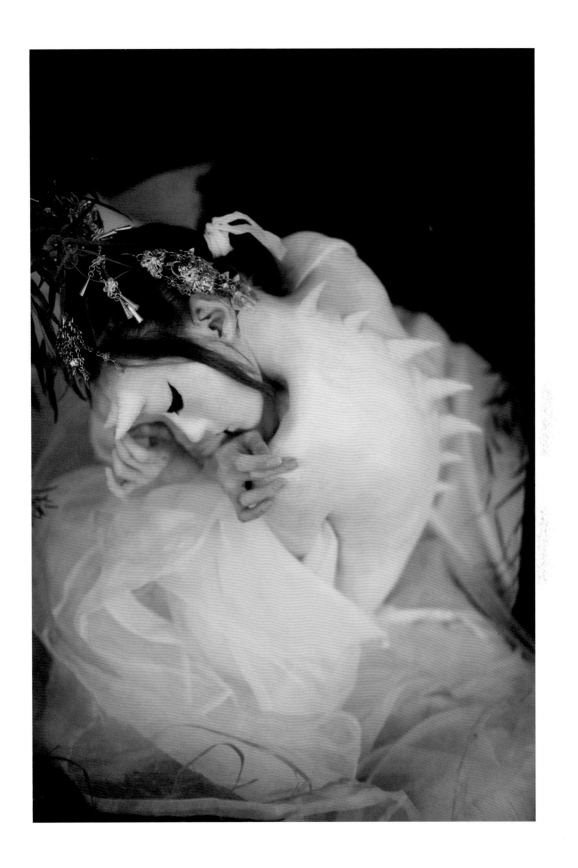

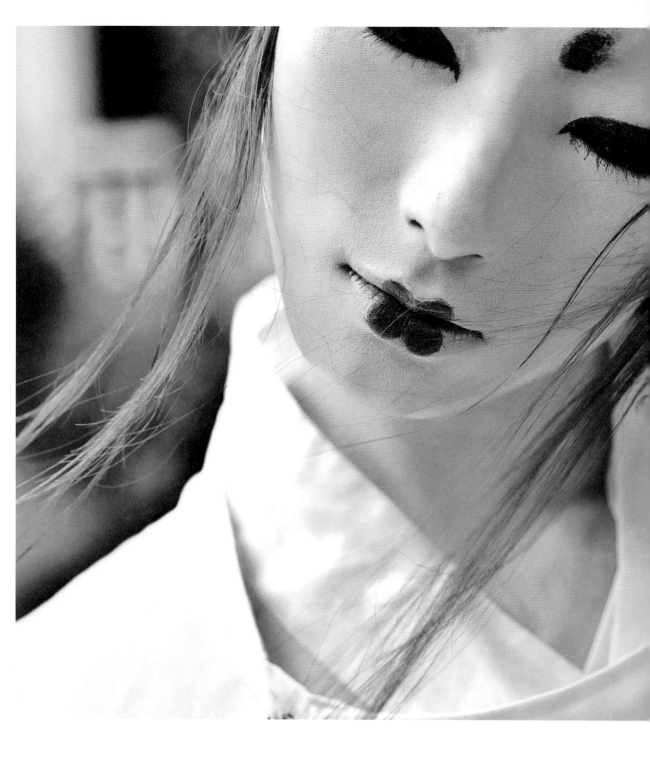

创 作 理 念

■ 乘黄居住在白民国，这里的人连头发都是白色的，所以服装和妆面也都用了全白。眼睛和嘴巴用
红色使画面更具视觉冲击力。角用 3D 打印机制作而成。乘黄是我最开始的几组作品之一，所以
稍显不成熟，角的设计参考了网络中的神兽图片。

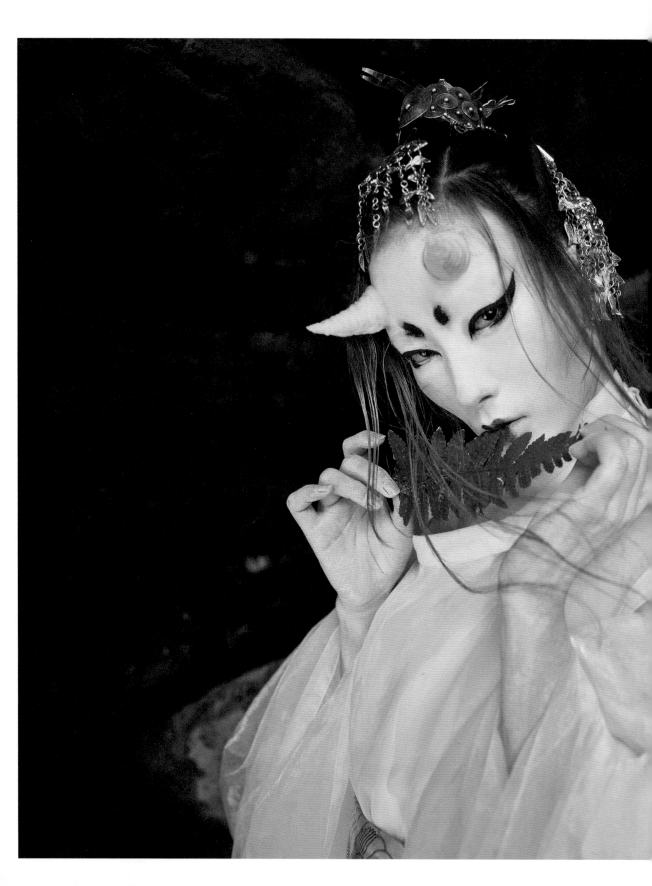

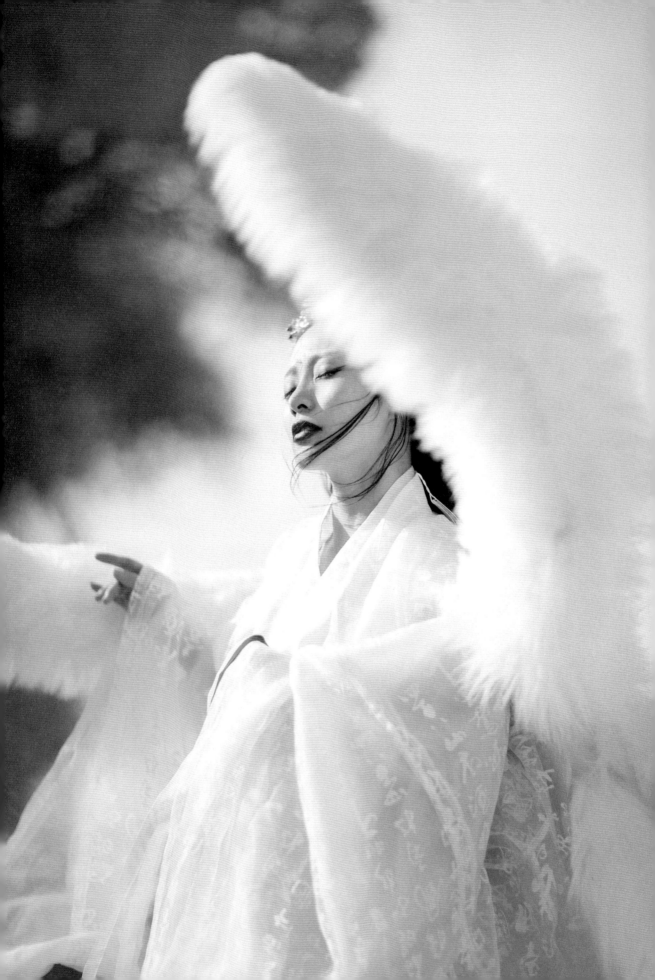

模特　小龙女

妆造／拍摄／后期　焕焕

山海经·海外东经

九尾狐

jiǔ
wěi
hú

原文

其狐四足九尾。

译文

这里的狐狸，有四条腿、九条尾巴。

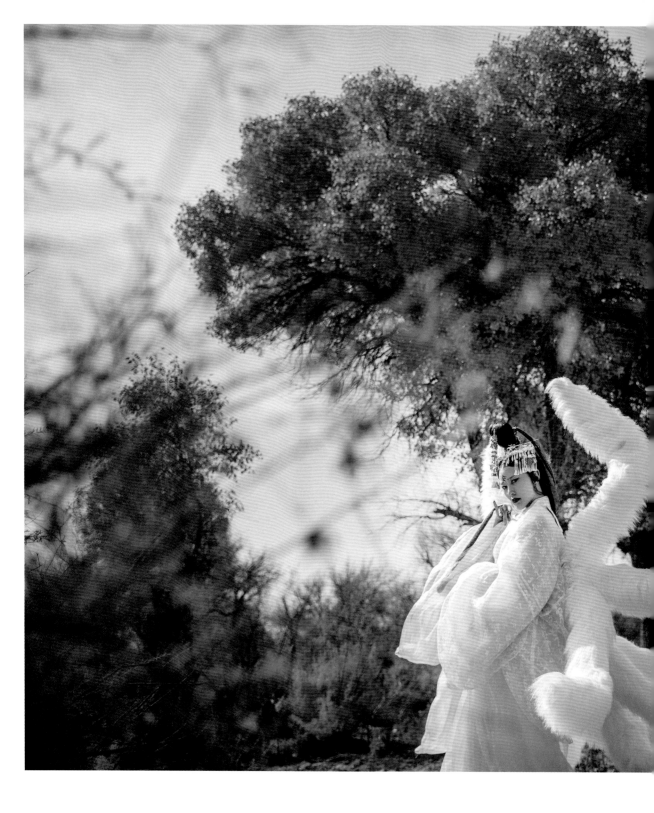

创　作　理　念

❋　九尾狐这个角色在历史中被人们不断赋予各种寓意。从最开始的祥瑞到后面祸国殃民的形象，人
　　们给它赋予了太多主观意向。这组照片中，我把九尾狐的状态设定成对外界始终保持警觉。服装
　　上突出狐狸的九条尾巴。

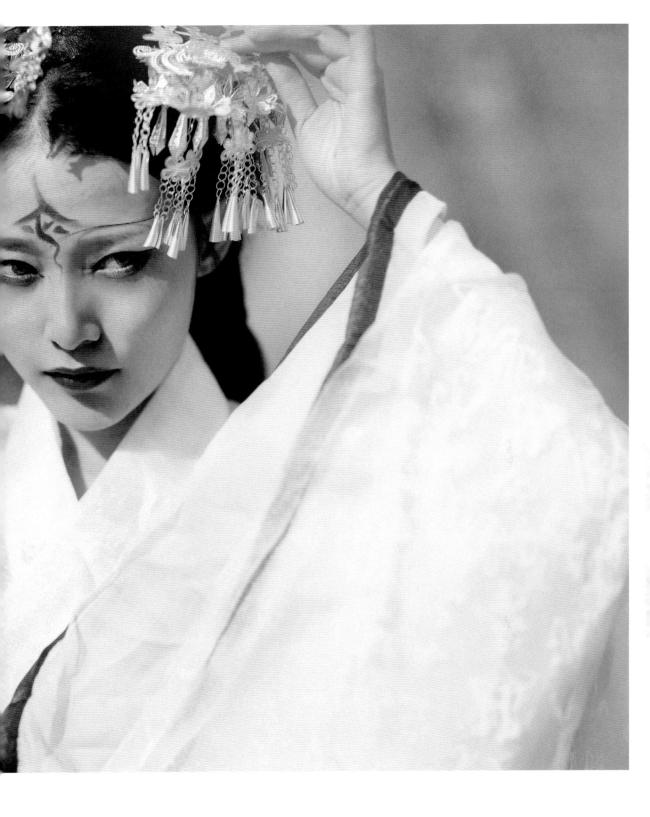

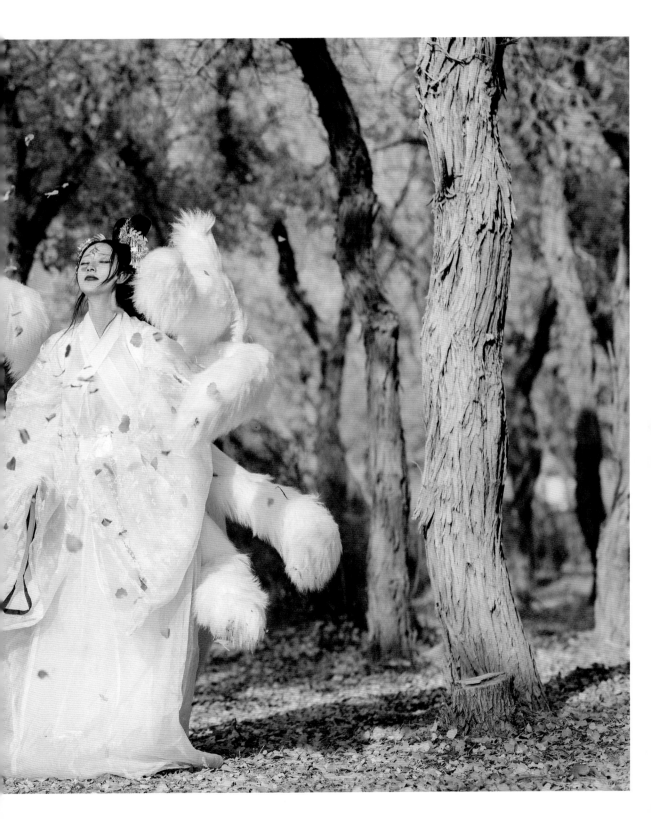

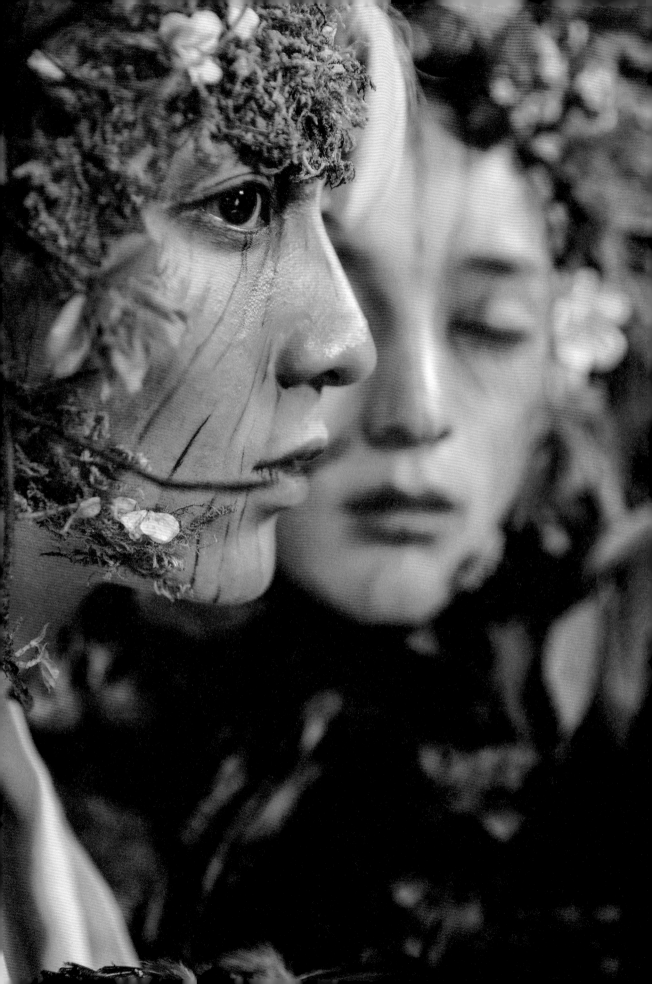

模特　鹤川／句芒

化妆　明茗／焕焕

服装／拍摄／后期　焕焕

山海经·海外东经

句芒

gōu

máng

原文

东方句芒，鸟身人面，乘两龙。

译文

东方的句芒，长着鸟的身体、人的脸，总是乘坐两条龙出入。

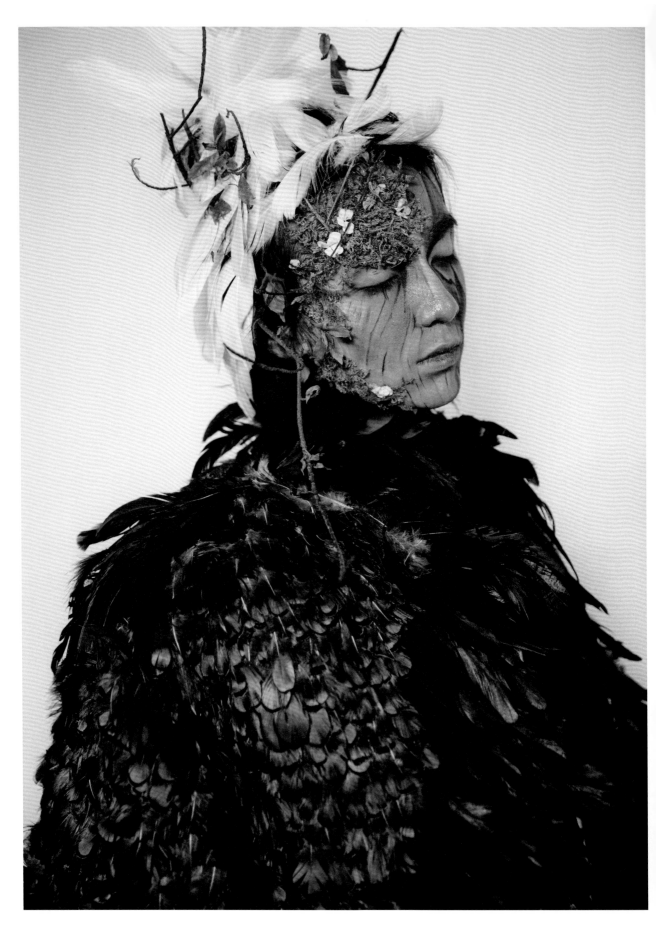

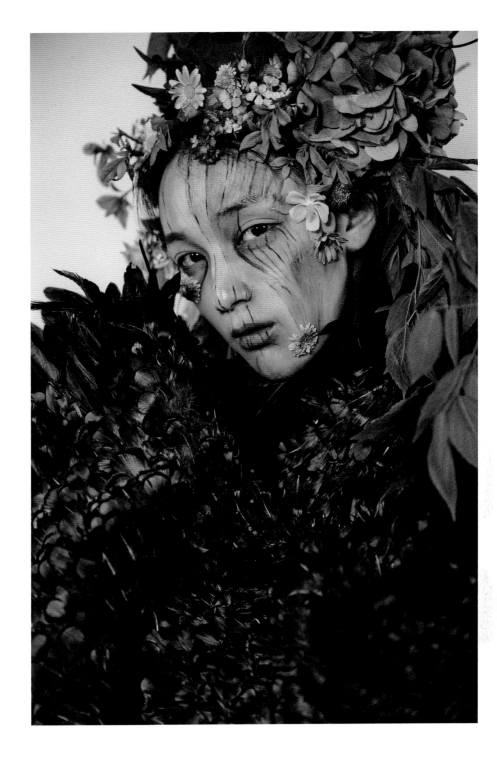

创　作　理　念

✱　句芒，又称芒神、木神，是主宰草木和各种生命生长之神，也
　　是主宰农业生产之神，所以也被称为春神。这里妆面直接画出
　　木质花纹，辅以鲜苔藓和鲜花寓意万物复苏。邀请两位模特拍
　　摄代表了两个状态，一个是枯木逢春，另一个是万物复苏。

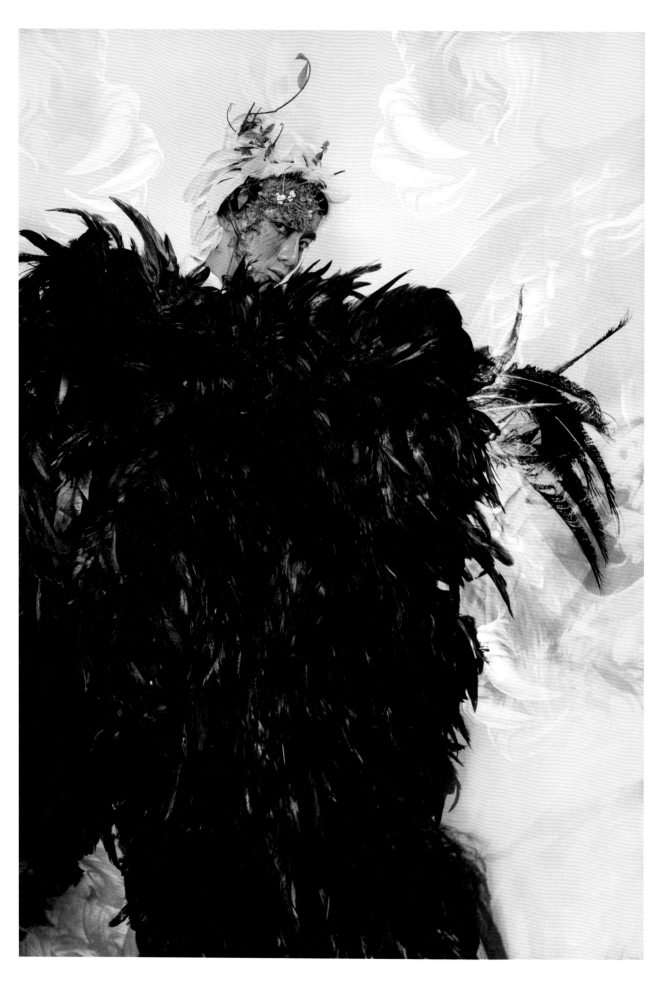

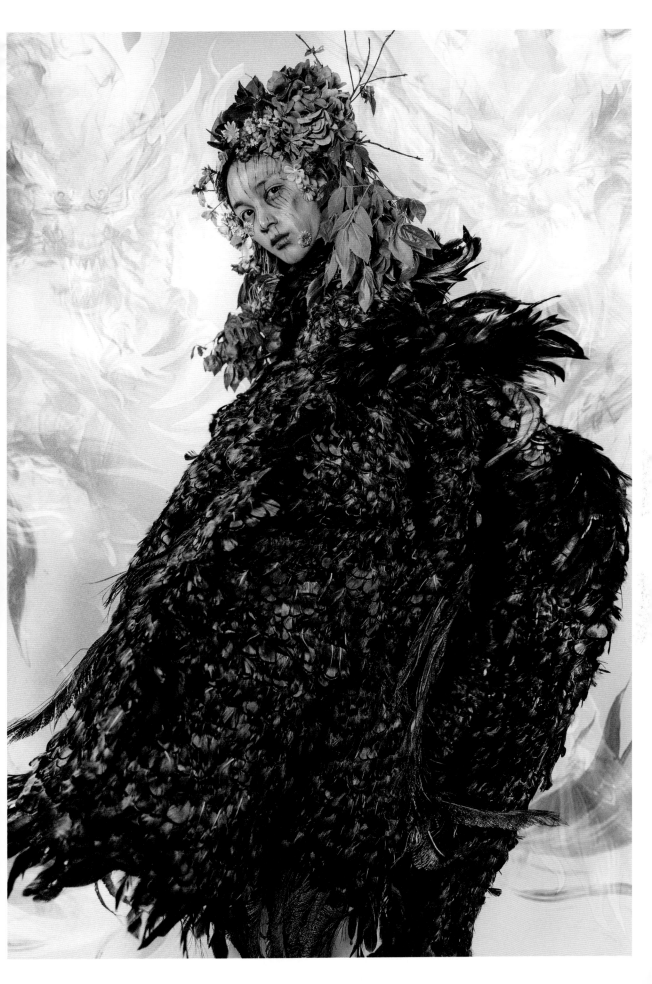

模特　陈宣其

化妆　明茗

服装／拍摄／后期　焕焕

建木

jiàn
mù

山海经·海内南经

原　文

有木，其状如牛，引之有皮，若缨、黄蛇。其叶如罗，其实如栾，其木若蓲，其名曰建木。

译　文

有一种树，它的形状像牛，一拉就往下掉树皮，树皮的样子像缨带、又像黄色蛇皮，它的叶子像罗网，果实像栾树结的果实，树干像刺槐，名叫建木。

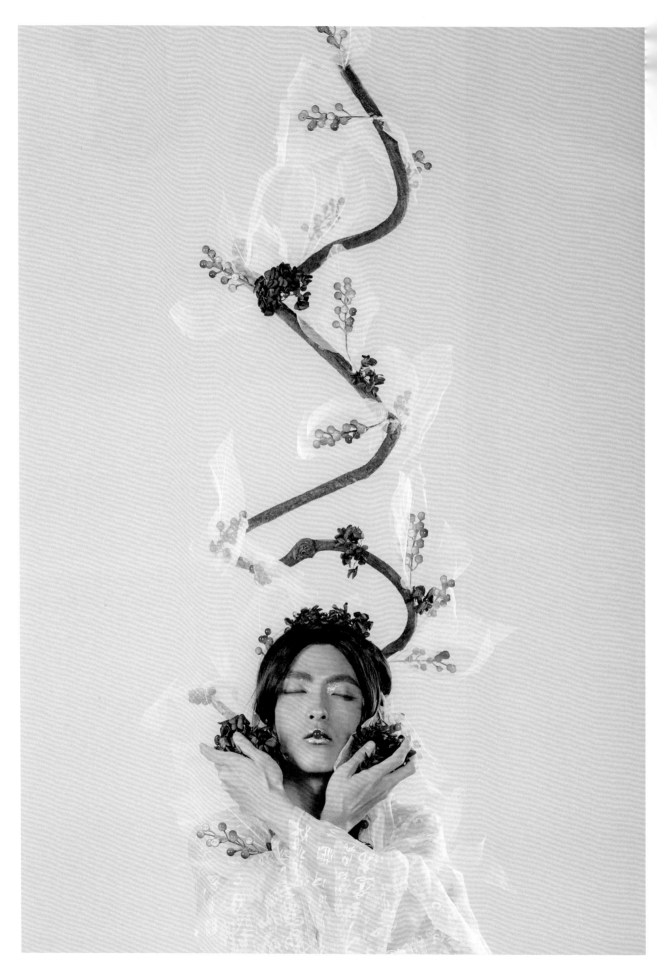

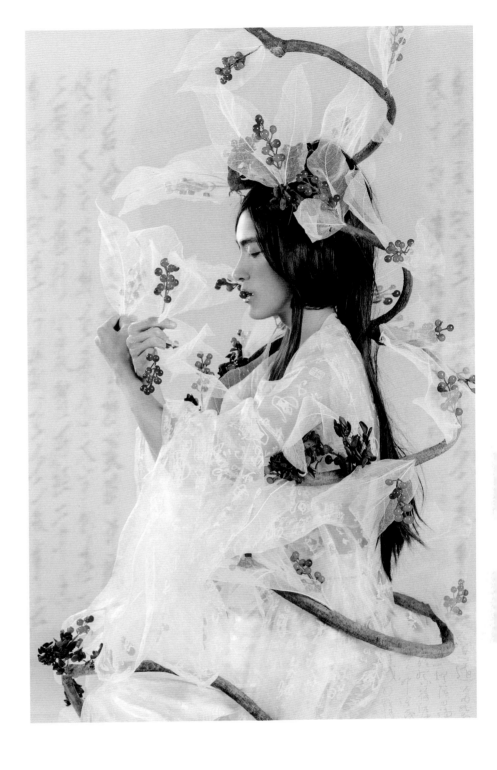

创 作 理 念

❖ 传说建木是沟通天地人神的桥梁。伏羲、黄帝等众帝都是通过
　　这一神圣的梯子往来于人间与天庭。因此,创作时将整个树藤
　　延伸出画面外,给人以遐想的空间。

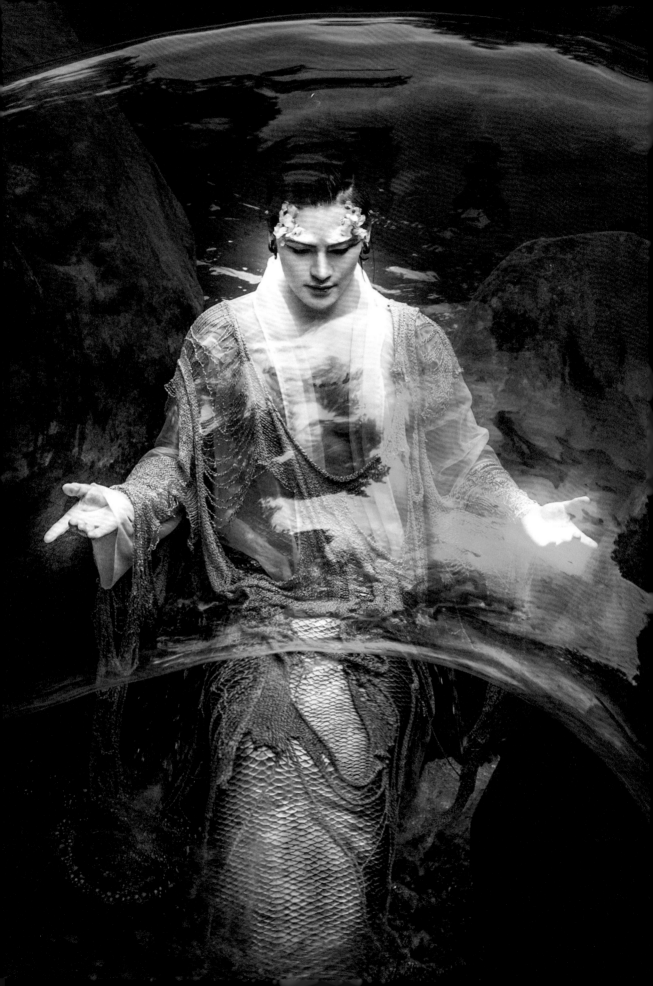

鲛人

山海经·海内南经

jiāo

rén

原文

氐人国在建木西，其为人人面而鱼身，无足。

译文

氐人国在建木生长之地的西面，这里的人有着人的脸、鱼的身子，没有脚。

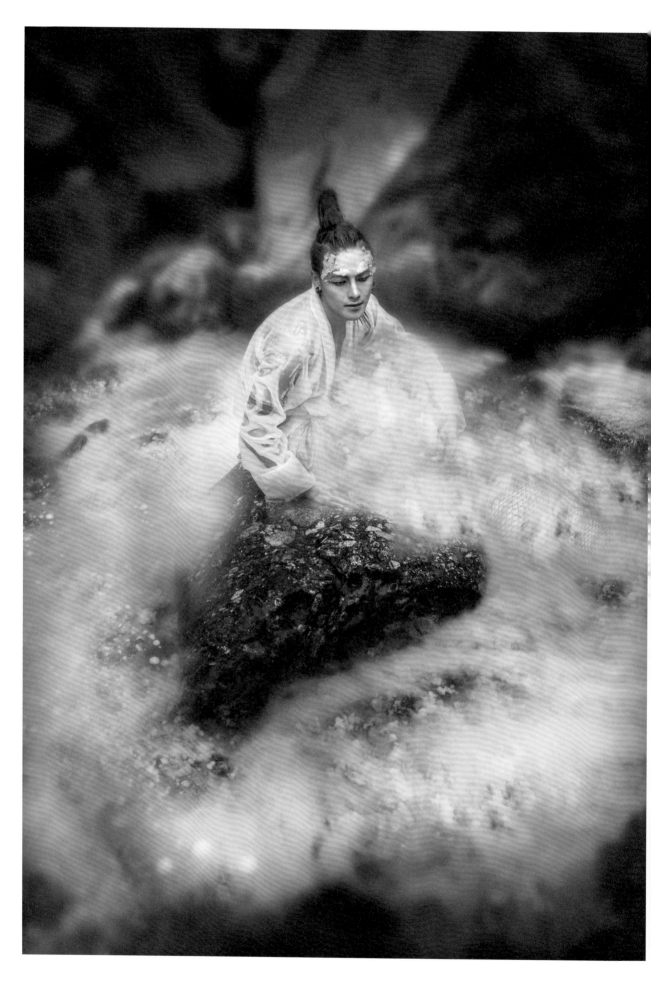

创 作 理 念

☙ 鲛人生活在海洋里，但我们成都周边没有大海，只有溪流，于
　是创作时把人物故事设定为从海里闯入溪流的鲛人，彻底幻化
　成人形但不能离开水的状态。所以在这里我拍摄了三次，三个
　不同的状态。妆面上用珍珠点缀，真鱼鳞贴出纹理增加质感。

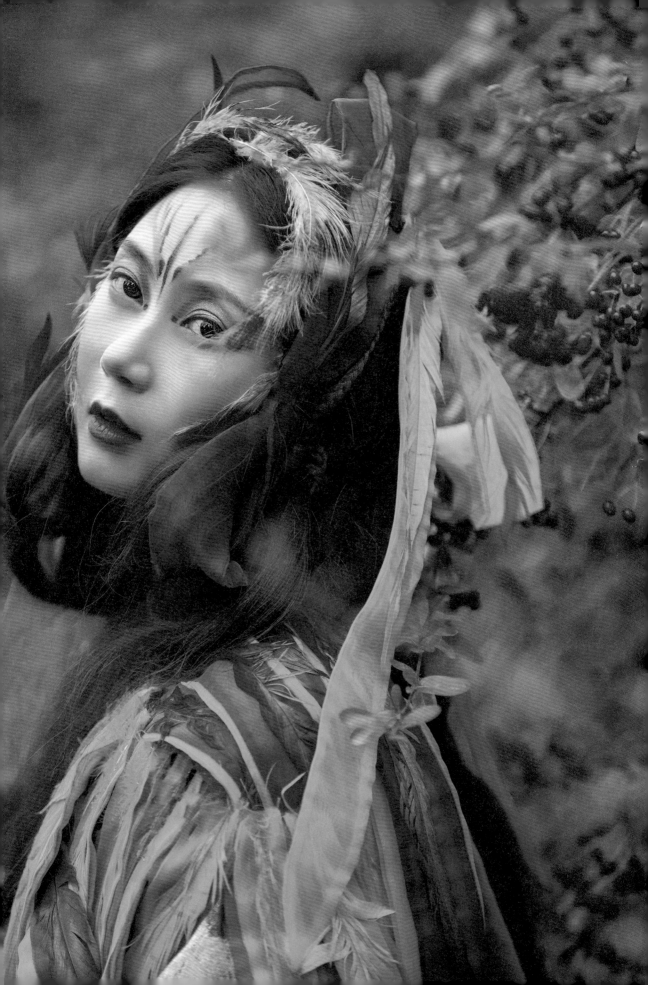

模特 佐小夕

妆造｜服装｜拍摄｜后期 娆娓

三青鸟

sān
qīng
niǎo

山海经·海内北经

西王母梯几而戴胜杖，其南有三青鸟，为西王母取食。

译 文

西王母靠倚着小桌案，头戴首饰，在西王母的南面有三青鸟，为西王母觅取食物。

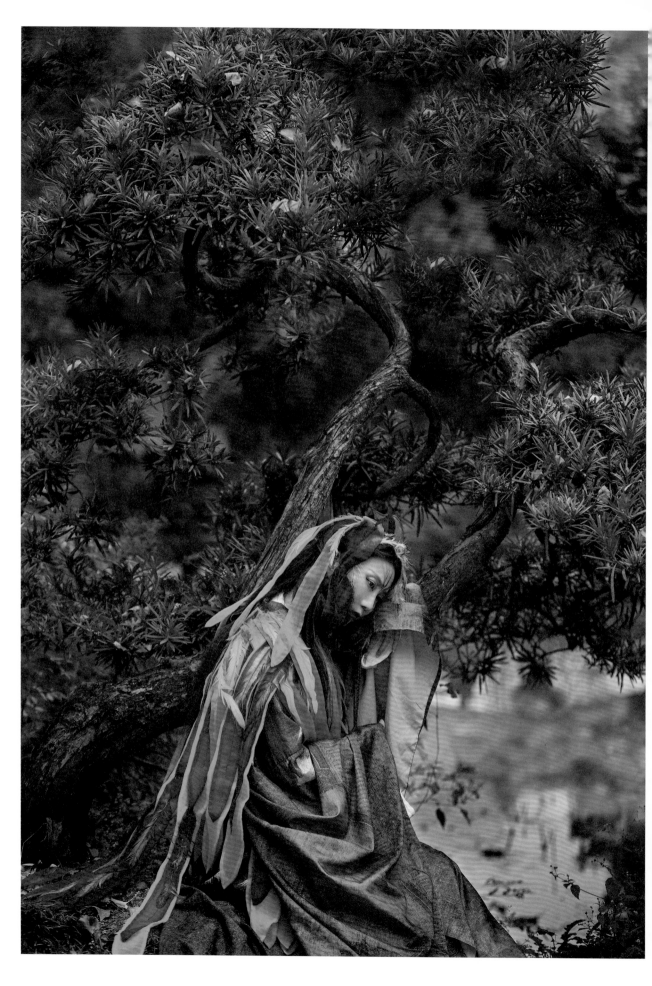

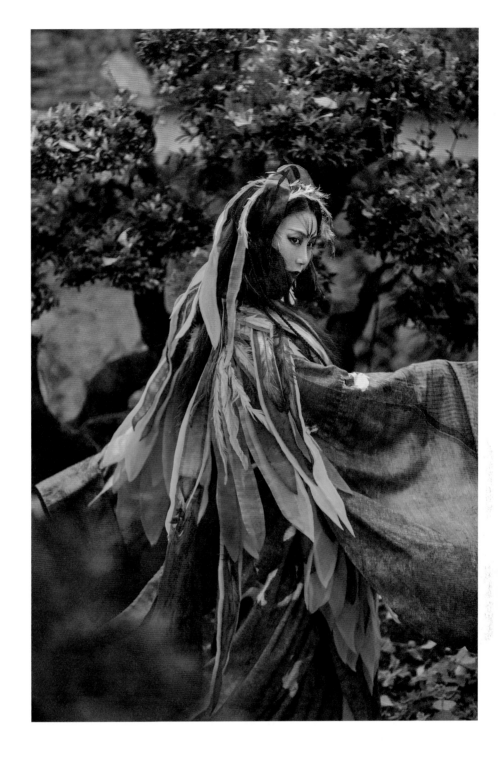

创 作 理 念

❤ 三青鸟服装上用轻盈的纱布做出羽毛的形状，又用叠加的方式
　做出羽衣的厚重感。

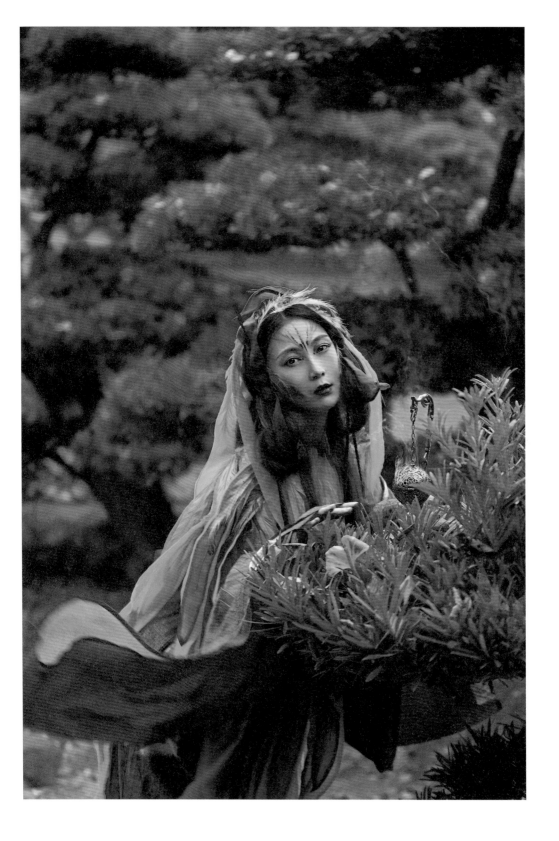

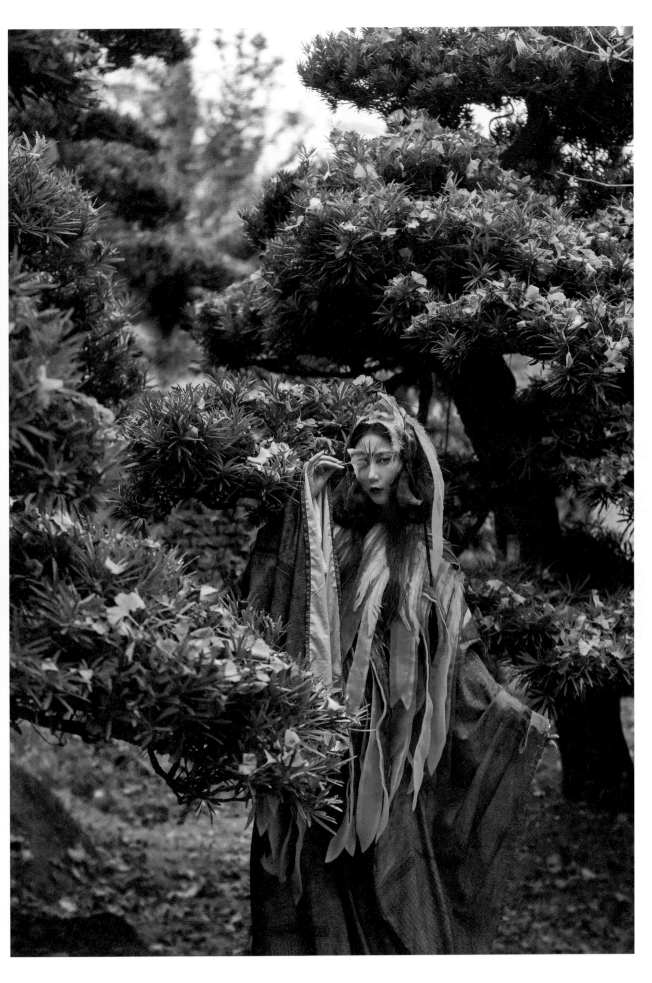

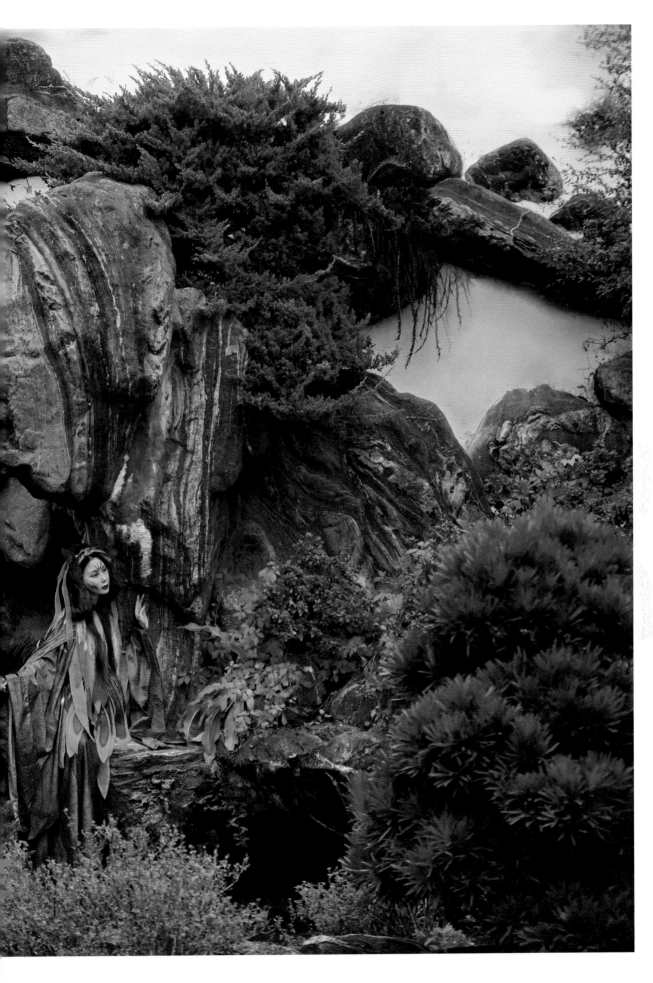

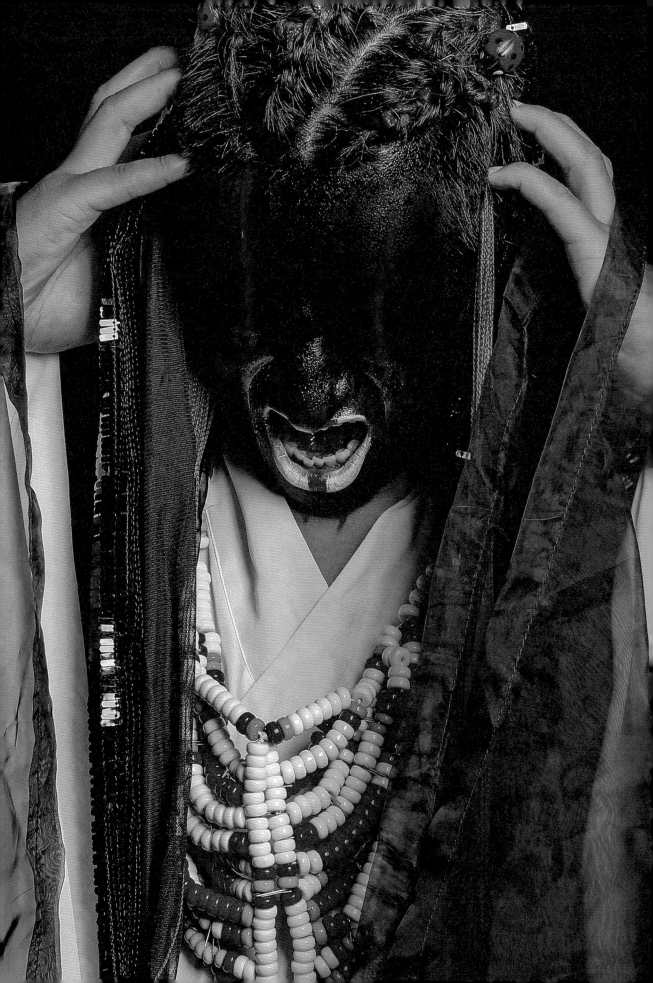

模特　才巴甲

化妆　晓霞／焕焕

服装／拍摄／后期　焕焕

山海经·海内北经

袜

mèi

原文

袜，其为物人身、黑首、从目。

译文

袜，长着人的身体、黑色的脑袋、竖着长的眼睛。

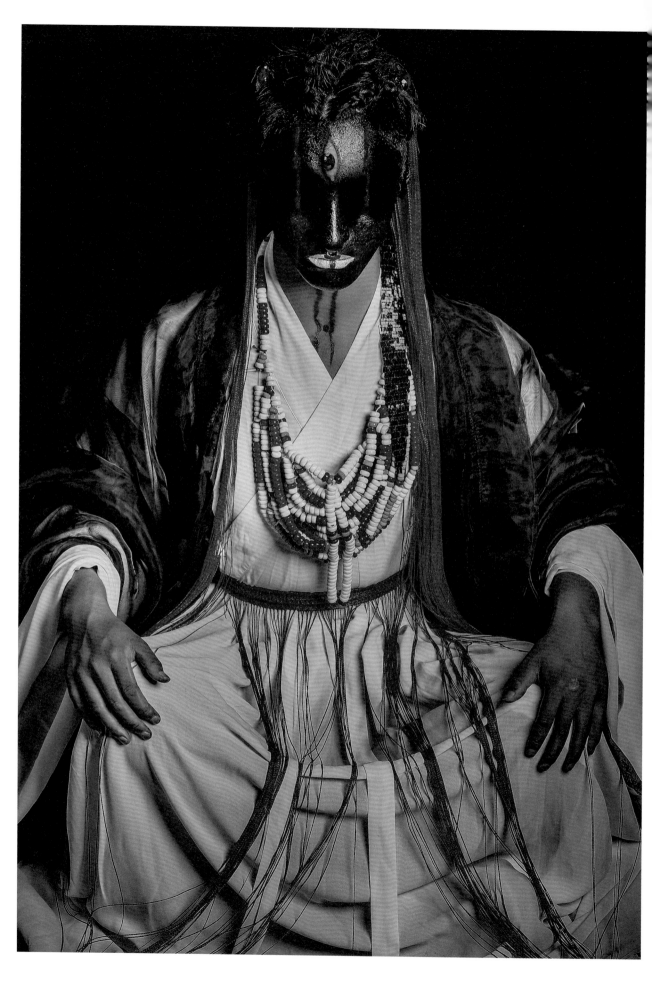

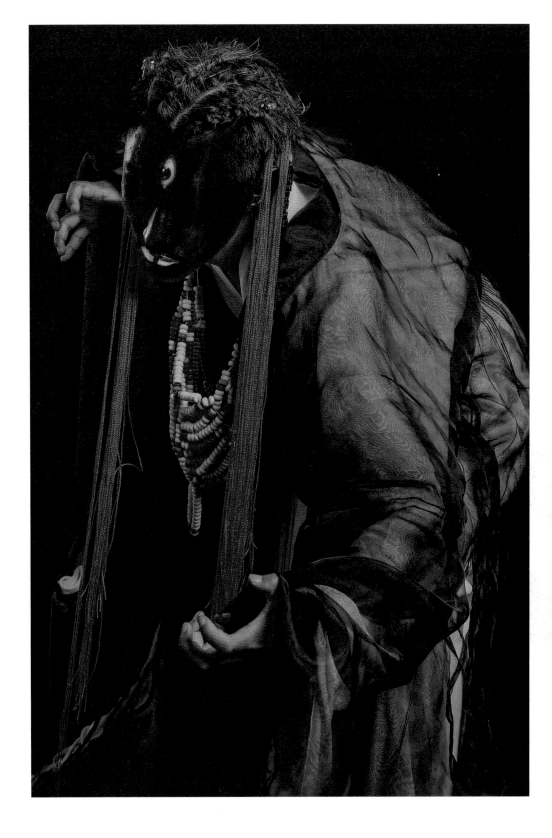

2 8 5

创　作　理　念

◉　袜即魅，鬼魅、精怪，创作这组照片时特别突出黑黑的头部及
　　竖起来的眼睛，用红色绳子来点缀画面。袜是山中恶鬼，所以
　　这里用一只小瓢虫来突出袜的性格。

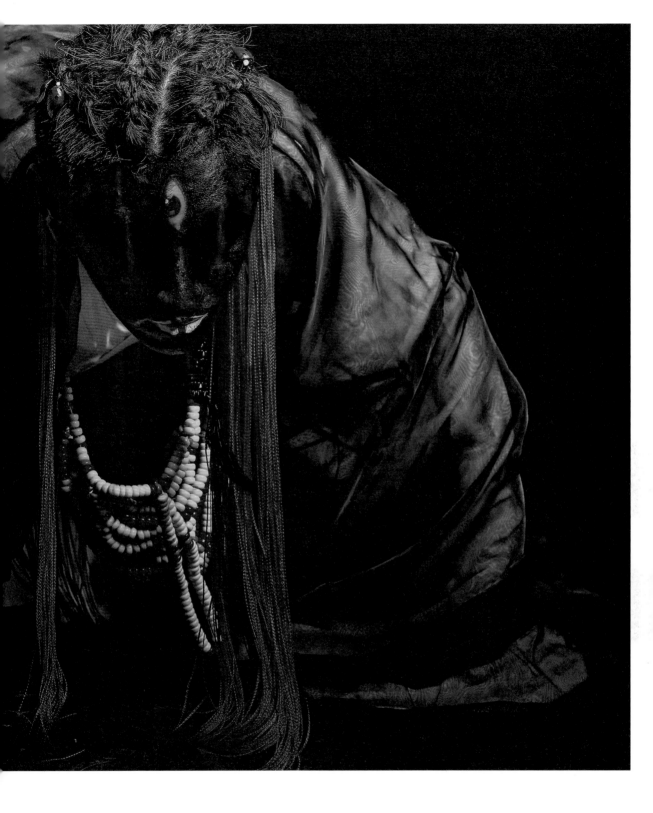

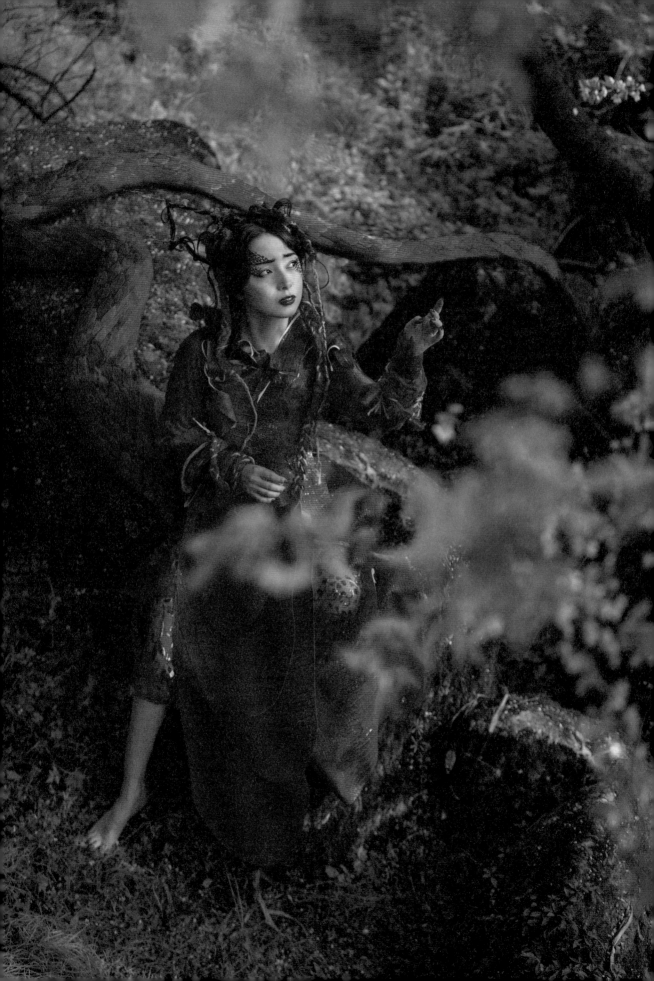

模特　高高妹

妆造／服装／拍摄／后期　焕焕

山海经·海内经

�蛇

rú shé

原文

有灵山，有赤蛇在木上，名曰螐蛇，木食。

译文

有座灵山，山中树上有一种红蛇，名叫螐蛇，吃树木为生。

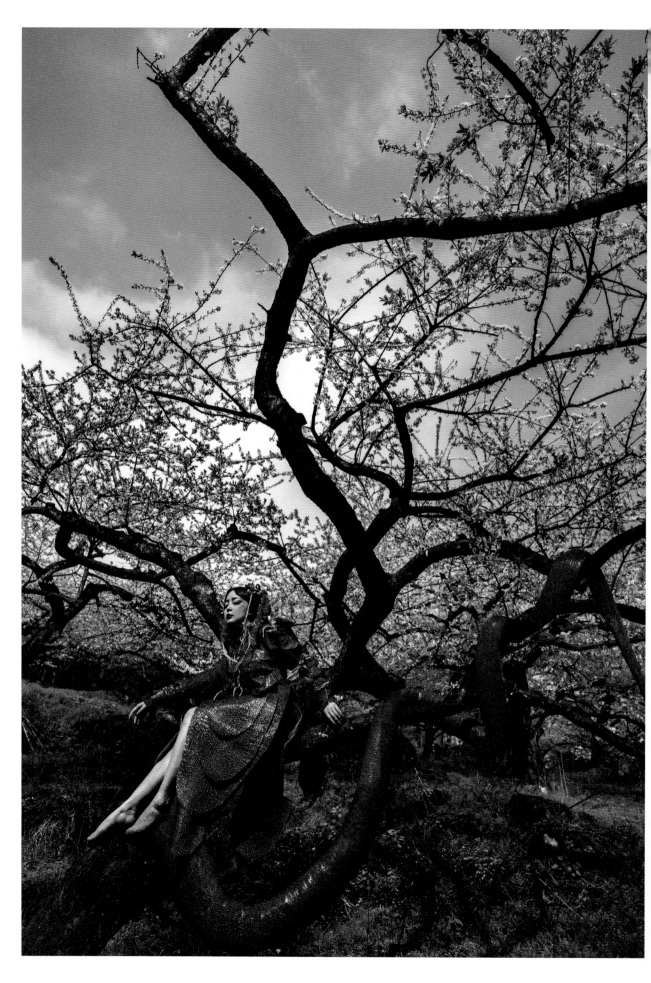

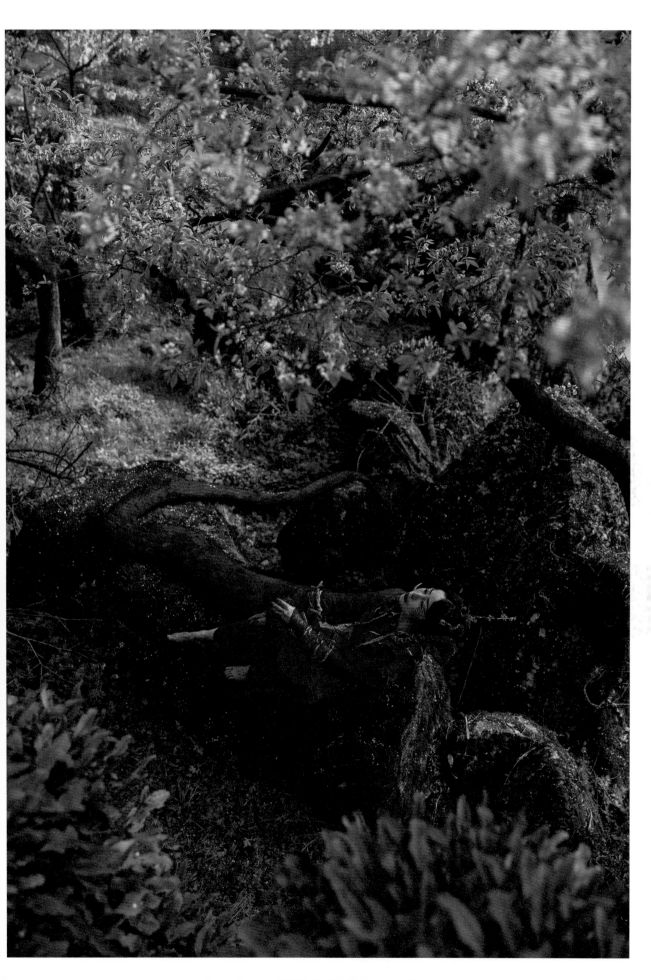

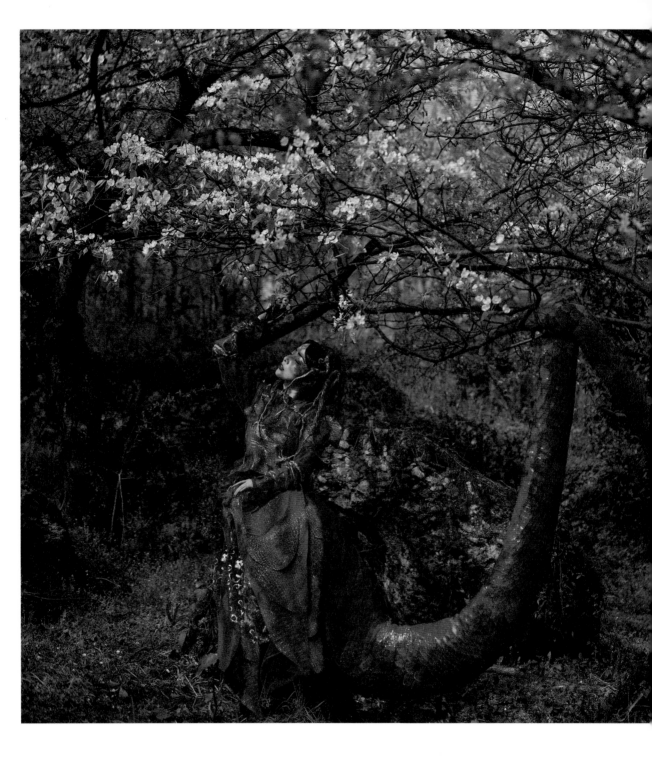

创 作 理 念

● 蜎蛇整体是红色的，所以服装上选用红色做基调。蛇本身是很
长的动物，所以尾巴做了大概3米长。蛇这种动物喜欢盘旋在
树上，所以拍摄时尽量让模特保持在盘旋的状态。头饰除了红
绳和麻绳做出蛇的形态以外，还就地取材用了枯树枝来呼应人
物的生活环境。

大荒

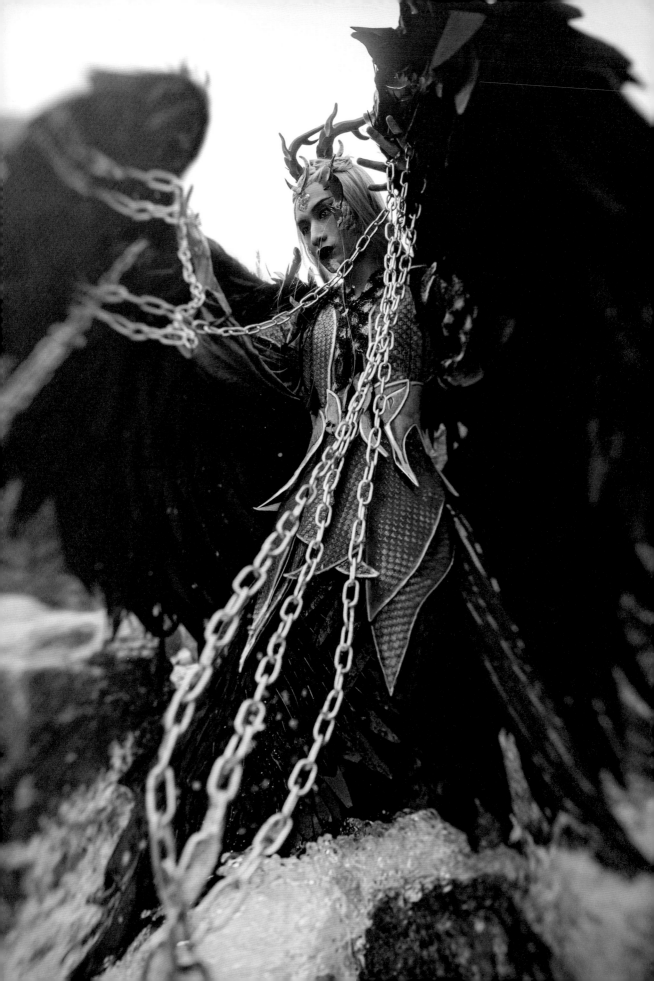

模特／雪飏／白泽

化妆／范小娜／小龙女

服装／拍摄／后期　焕焕

山海经·大荒东经

应龙

yìng

lóng

原文

应龙处南极，杀蚩尤与夸父，不得复上。故下数旱。旱而为应龙之状，乃得大雨。

译文

应龙住在这座山的最南面，它杀了蚩尤和夸父，再也不能回到天界，所以下界常常发生旱灾。每当下界大旱时，人们便模仿应龙的样子求雨，天上就会降雨。

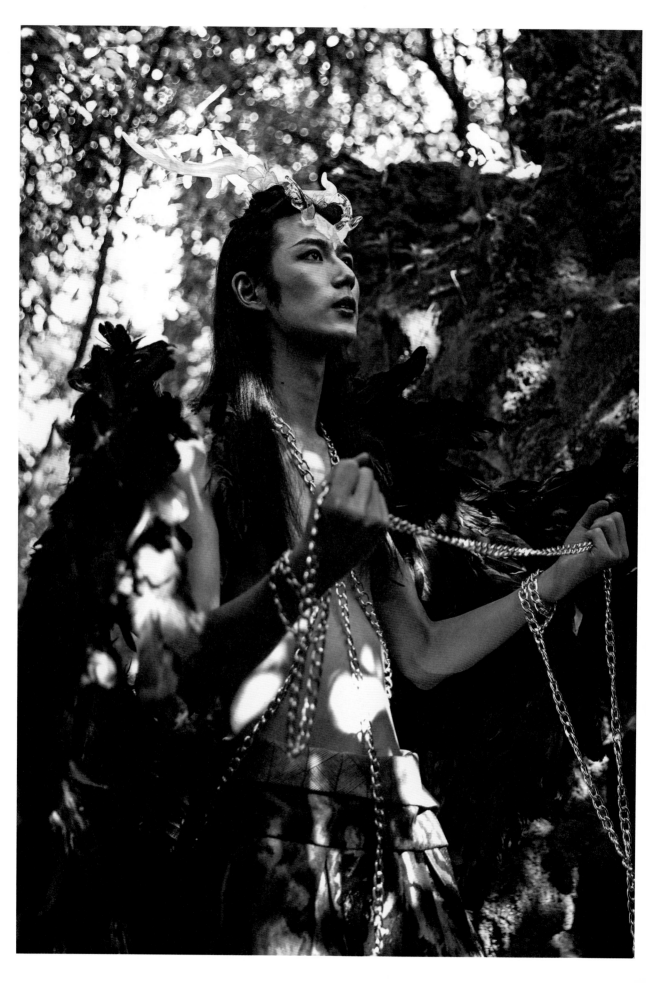

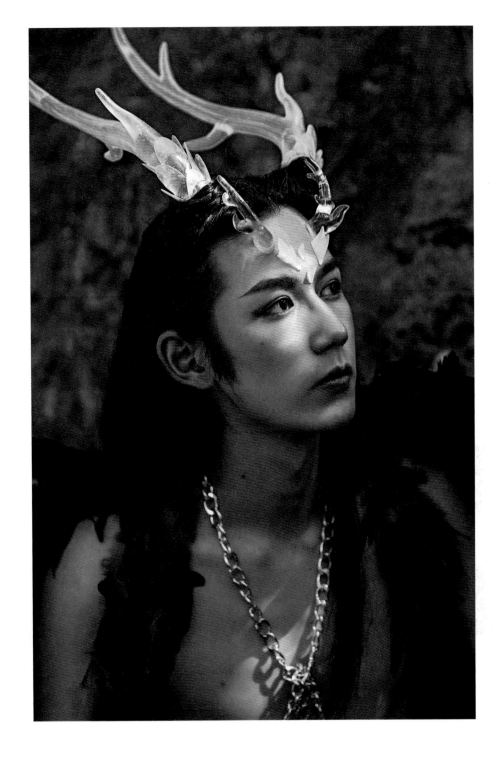

创 作 理 念

8 这组照片把应龙设定为被铁链困住的神兽，拍摄了两个不同环
境下的应龙形象，体现出即使被困依然不屈不挠的精神。

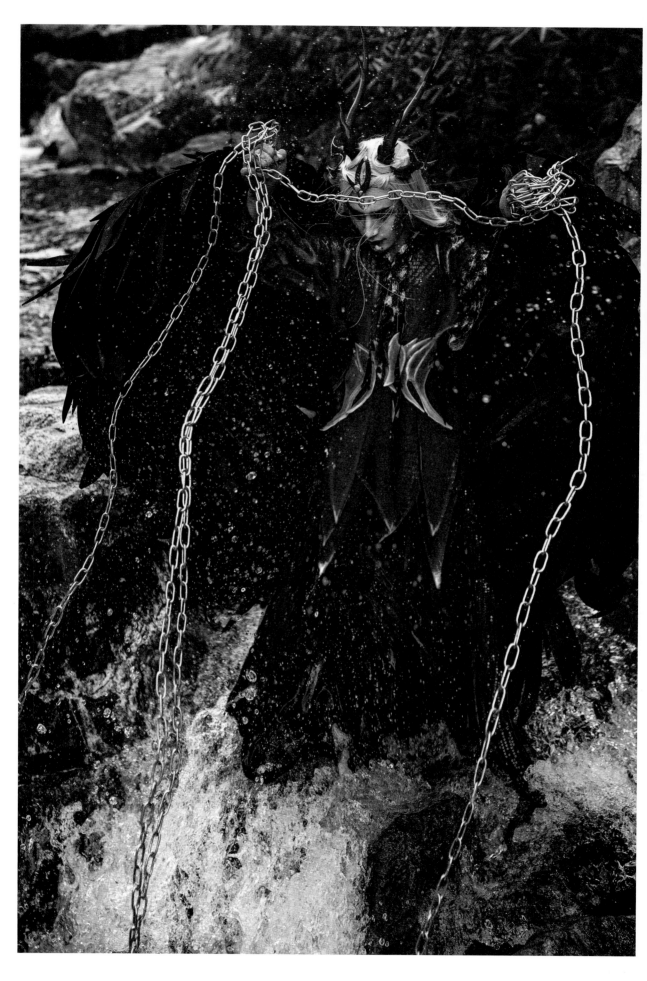

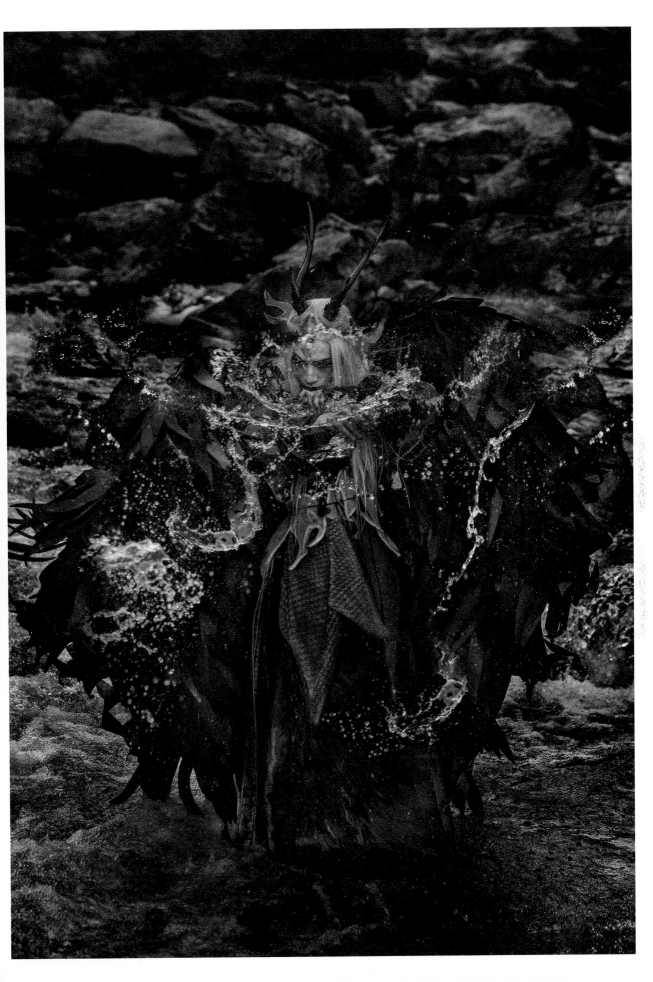

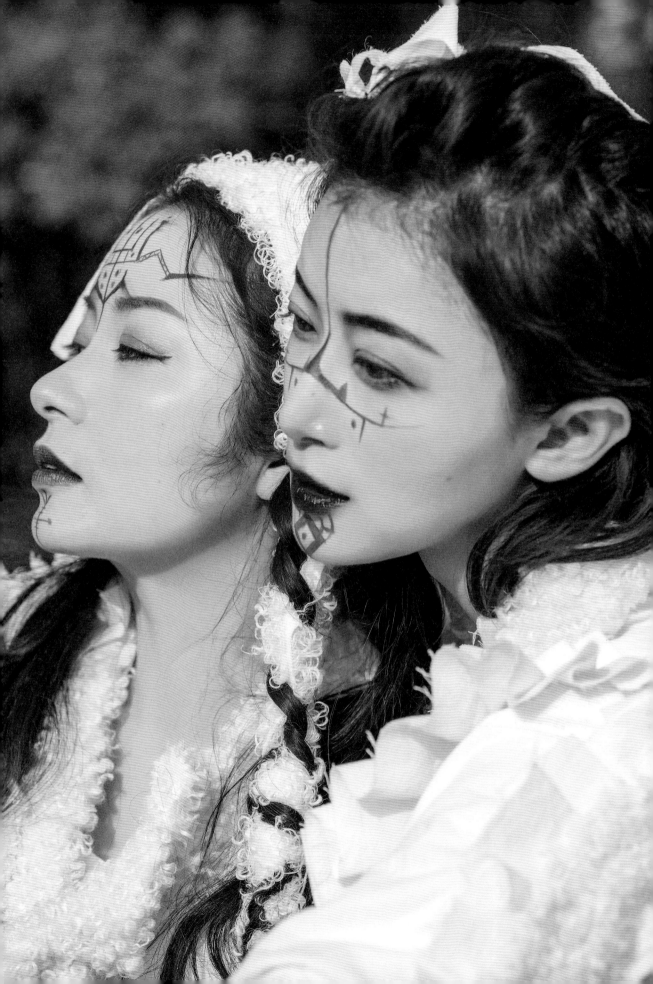

女娲之肠

山海经·大荒西经

nǚ
wā
zhī
cháng

模特　小龙女｜大萌｜雪飏｜晓涵｜
高高妹｜八重塔｜傅睿｜洛洛｜
戈小虹｜陈宣其

化妆
DD｜晓霞｜范小娜

服装｜造型｜拍摄　焕焕

原　文

有神十人，名曰女娲之肠，化为神，处栗广之野，横道而处。

译　文

有十位神人，名叫女娲之肠，是由女娲的肠子变幻而成的，他们居住在栗广的原野上，在道路的旁边。

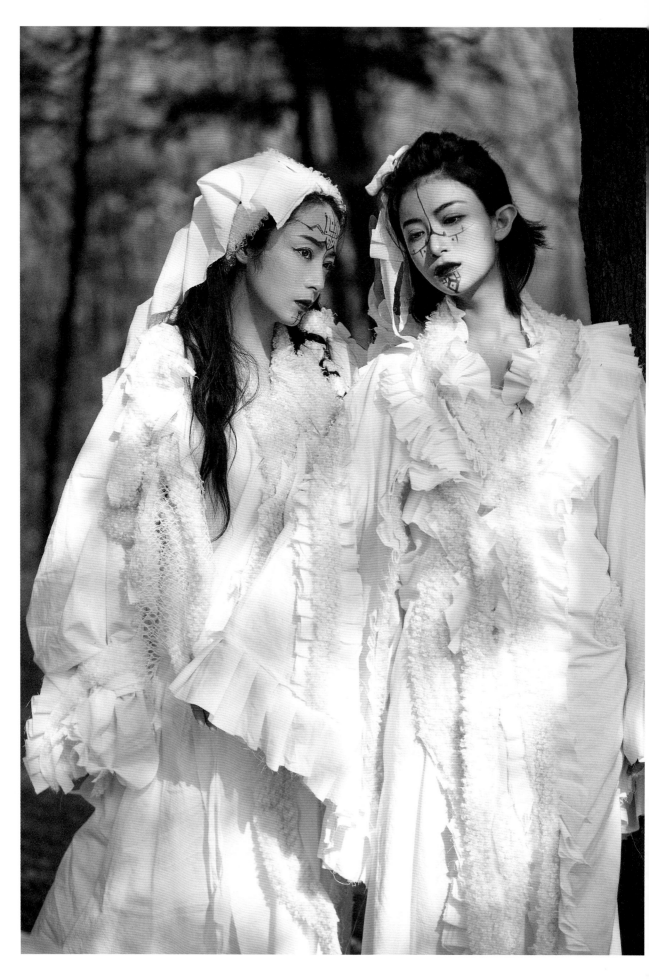

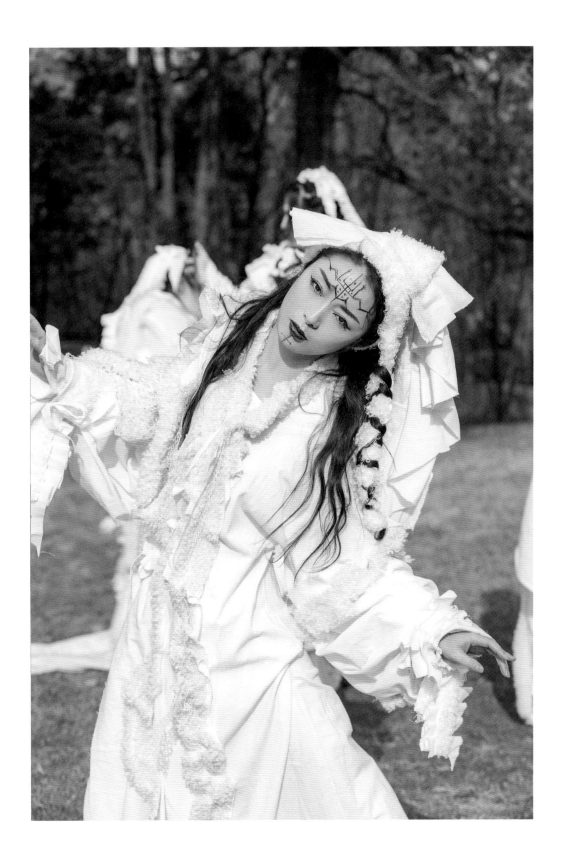

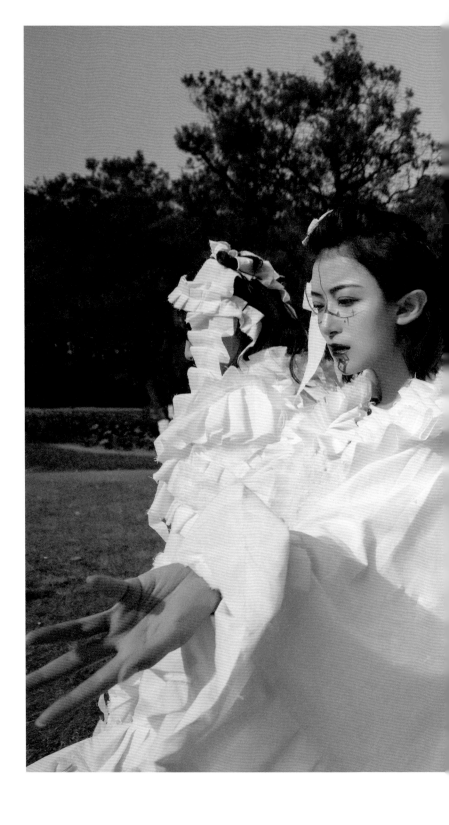

创　作　理　念

◇　服装选用了白色，十个人既是整体，每个人又相对独立，所以
　　每一套服装略有不同，整体用褶皱做出大肠的感觉。群体摄影
　　的难度在于模特和画面之间的调度与平衡。

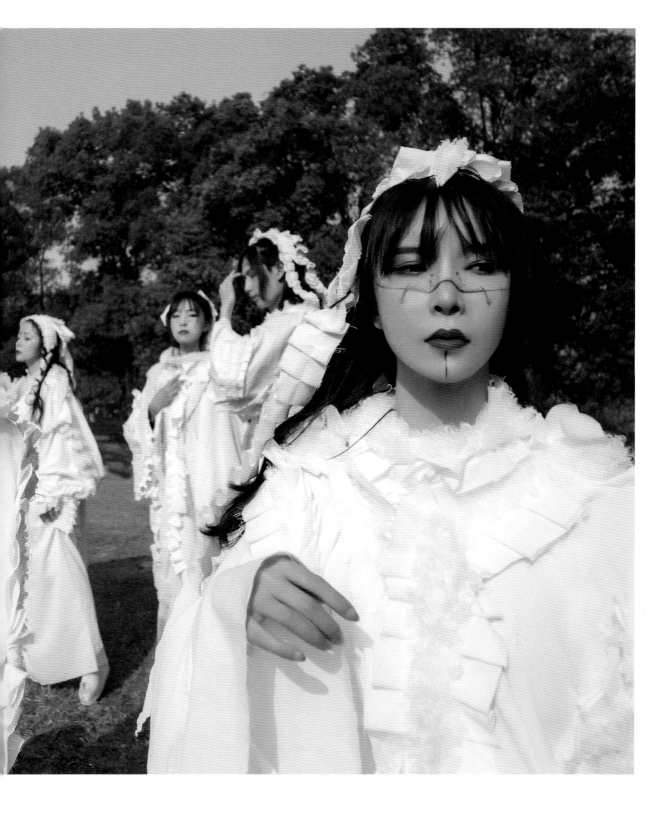

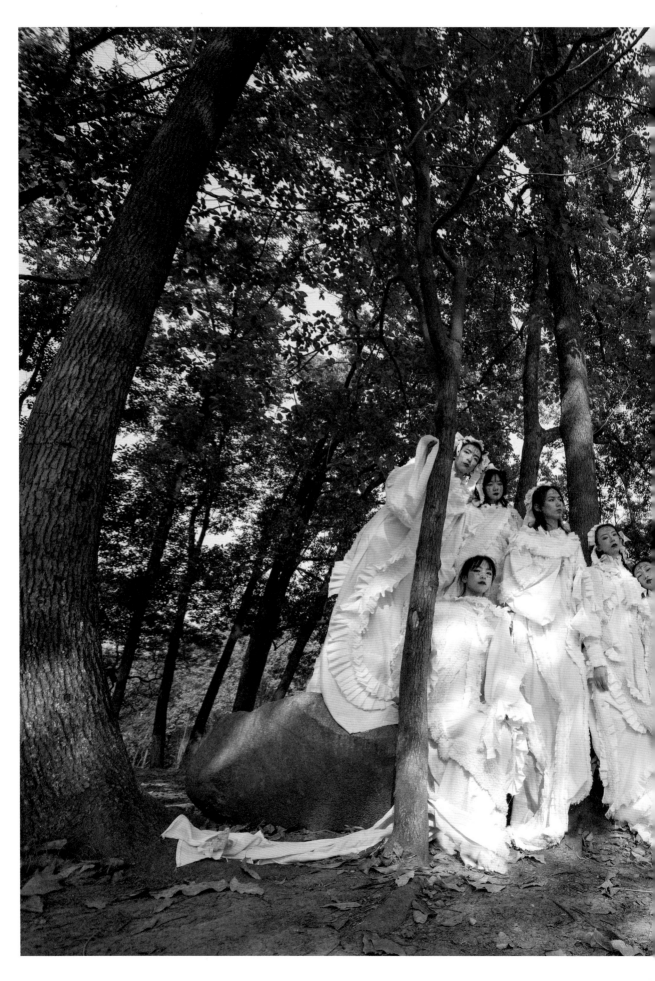

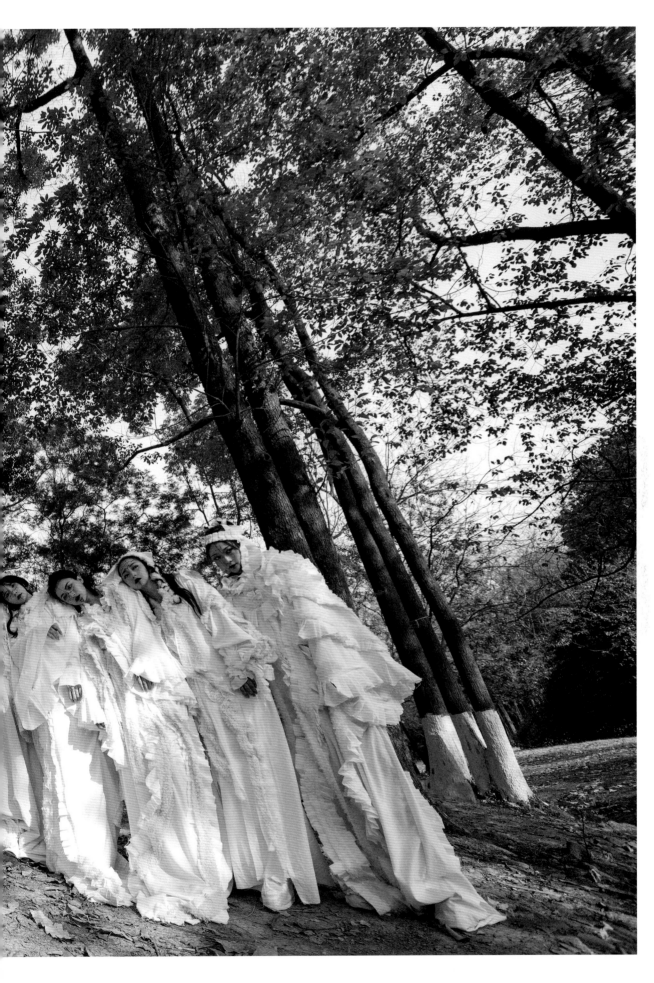

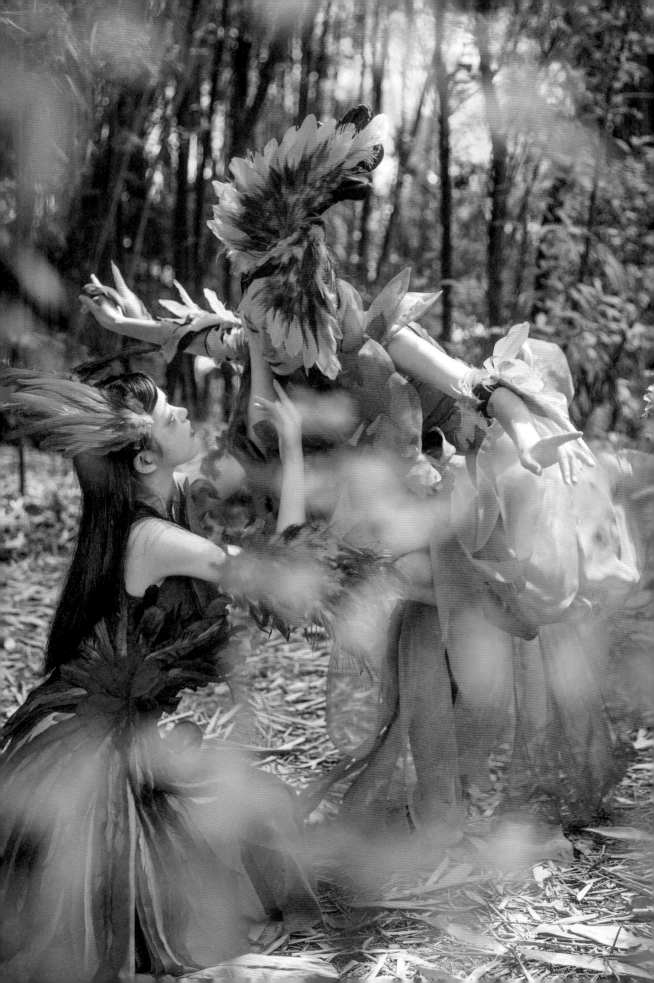

五色鸟

山海经 · 大荒西经

wǔ
sè
niǎo

原文

有五色之鸟，人面有发。爰有青鸯、黄鹜、青鸟、黄鸟，其所集者其国亡。

译文

有一种长着五彩羽毛的鸟，它长着人一样的脸，有头发。这里有青鸯、黄鹜、青鸟、黄鸟，它们在哪个国家聚集，哪个国家就会灭亡。

模特｜萌鹿｜子渔｜小龙女｜是你白

化妆｜DD｜晓霞｜范小娜

服装｜拍摄｜后期｜焕焕

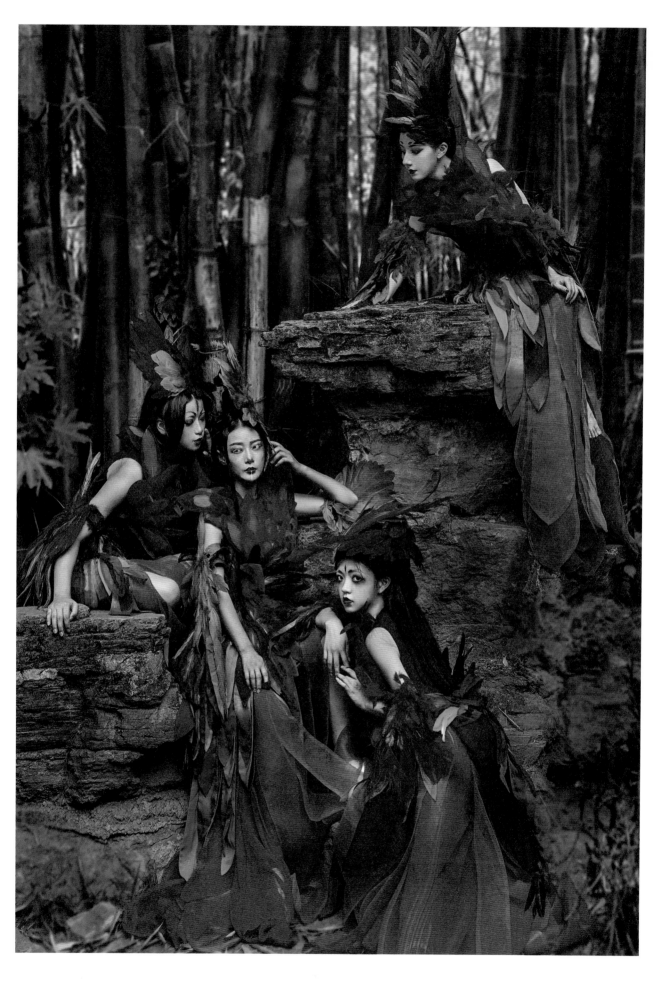

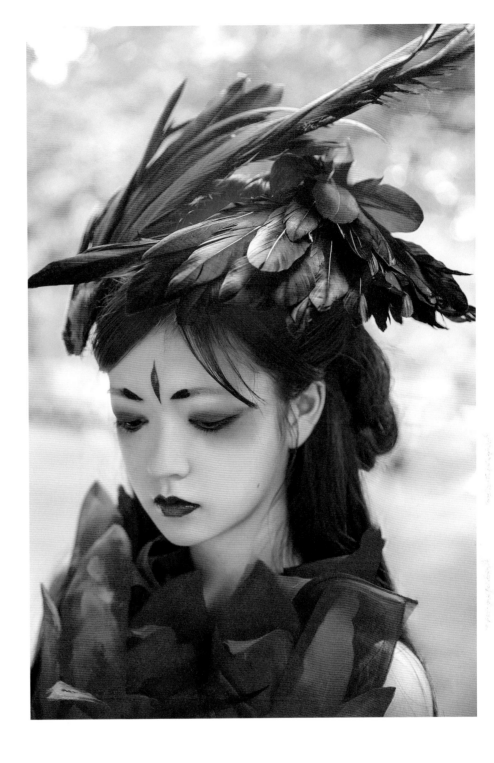

创 作 理 念

● 五色鸟身上颜色很丰富，所以这一次用了几个颜色来搭配，用
 布料剪成羽毛的形状来模拟羽衣的轻盈感。拍摄的时候尽量体
 现出鸟儿们嬉笑玩耍的场景。

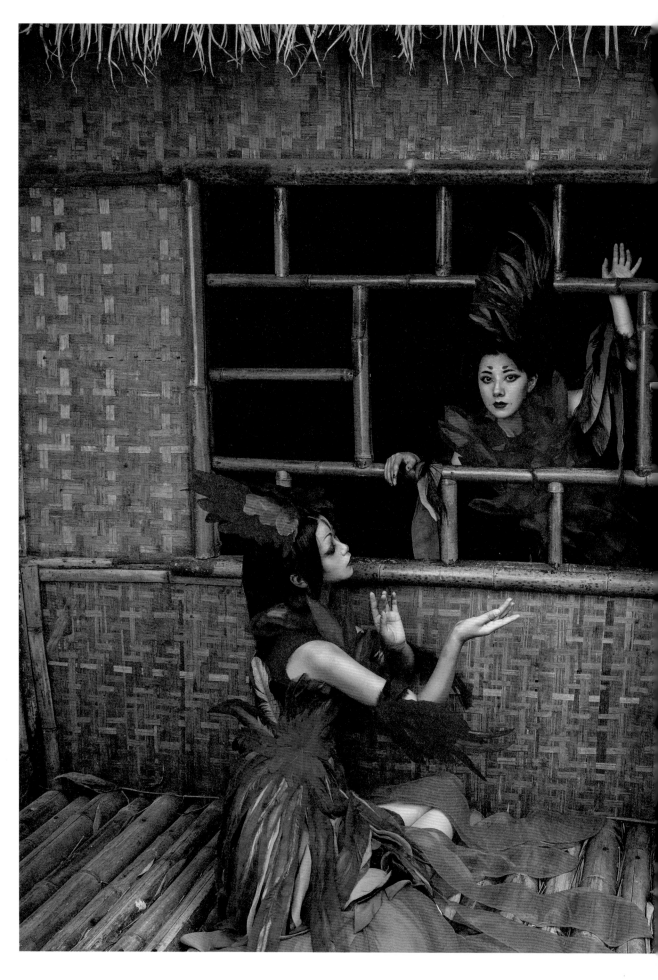

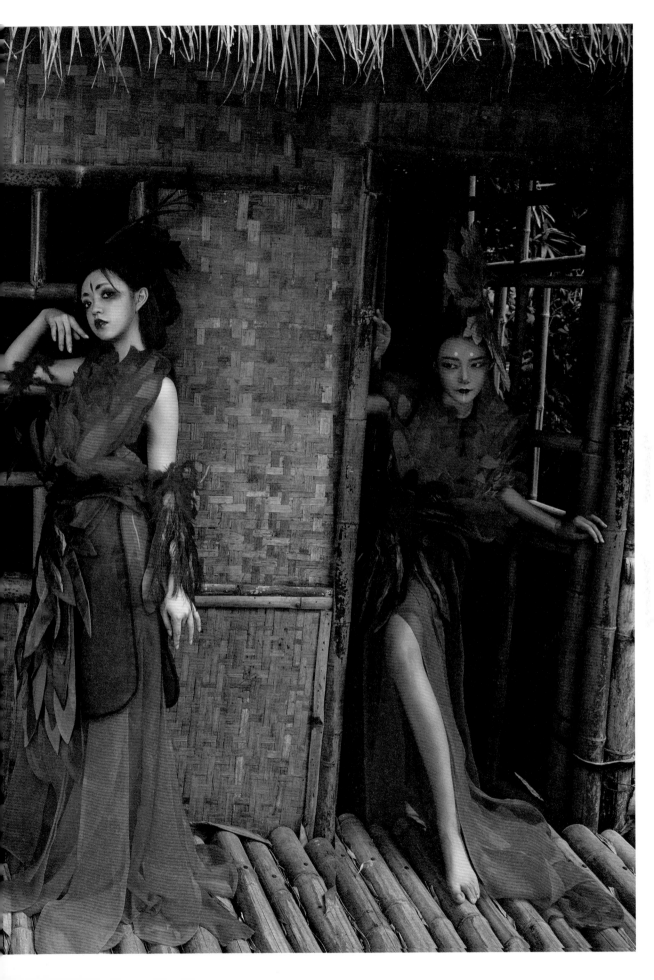

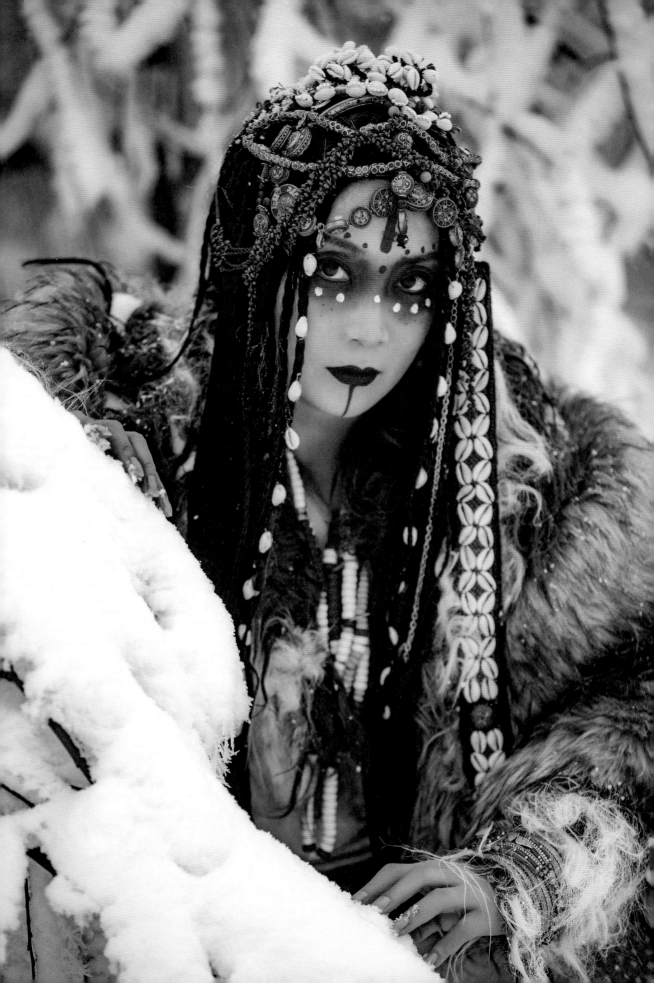

模特 小龙女／向日葵

妆造／服装／拍摄／后期 焕焕

西王母

山海经·大荒西经

xī
wáng
mù

原 文

有人戴胜，虎齿，有豹尾，穴处，名曰西王母。

译 文

有个人头戴饰品，长着像老虎一样的牙齿和像豹子的尾巴，住在洞穴里，名叫西王母。

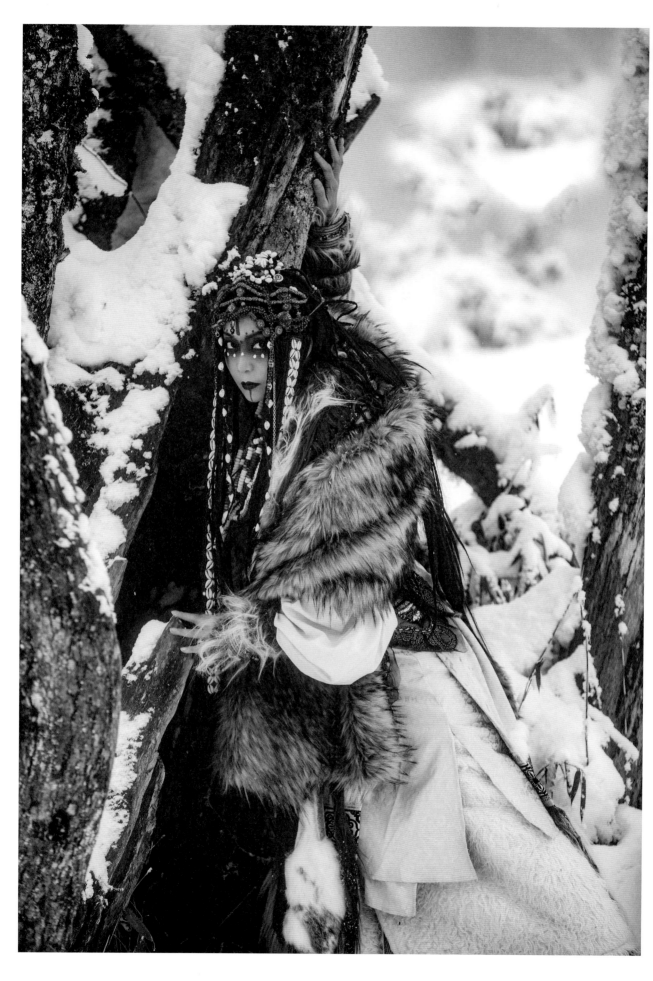

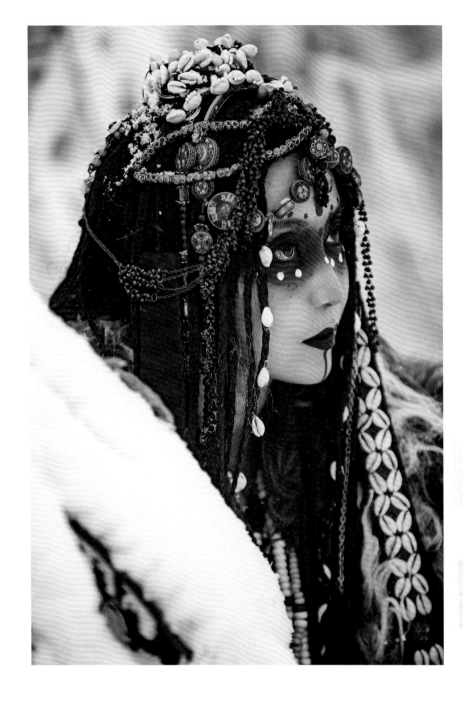

创 作 理 念

❖ 说起西王母，人们可能第一反应就是各大影视剧塑造的形象，玉皇大帝的母亲或者妻子。实际上
最早记载的西王母跟影视剧的形象完全不搭边。从《山海经》的描述来看，西王母居于玉山，模
样大致看起来像人，头发蓬散，带着玉胜头饰，长着豹尾和虎齿，咆哮声可穿云裂石，掌管着灾
害疫病和刑罚残杀。她居住在昆仑山北面的山洞中，山下有弱水汇聚的深渊。还有人认为她可能
是母系氏族时期原始部落的女首领，是部族的最高权威，是天地鬼神的代言人，负责主持祭祀。
所以在服装、妆面上加入了很多民族元素。因她居住在昆仑山，所以拍摄场景也选了有雪的地方。

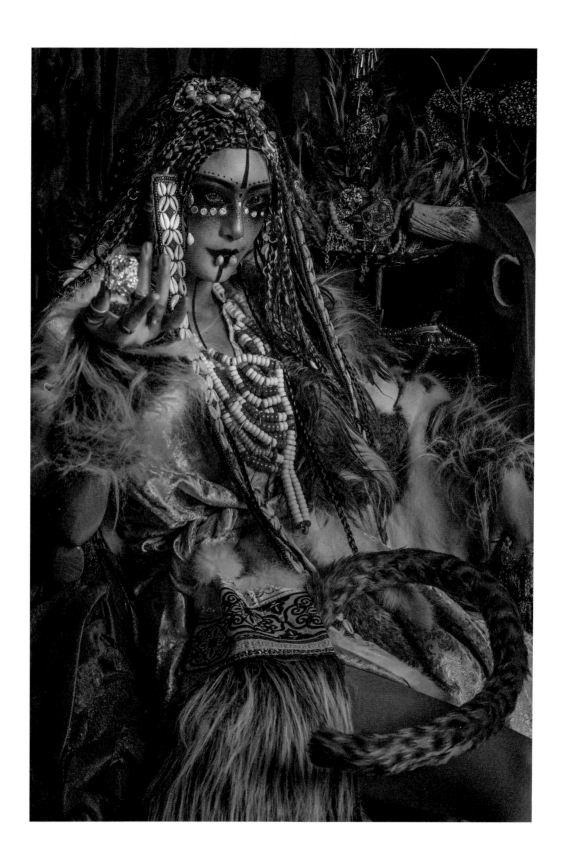

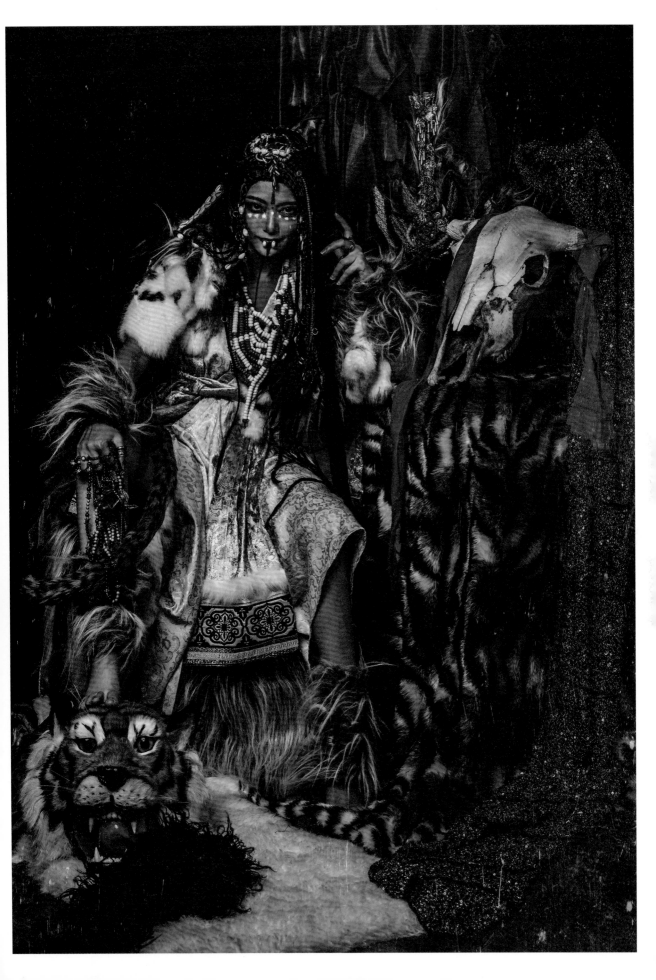

魃

bá

模特／妆造／服装／后期 焕焕

拍摄 林毅飞

原文

有人衣青衣，名曰黄帝女魃。蚩尤作兵伐黄帝，黄帝乃令应龙攻之冀州之野。应龙畜水，蚩尤请风伯雨师，纵大风雨。黄帝乃下天女曰魃，雨止，遂杀蚩尤。魃不得复上，所居不雨。叔均言之帝，后置之赤水之北。叔均乃为田祖。魃时亡之，所欲逐之者，令曰：『神北行！』先除水道，决通沟渎。

译文

有一个穿着青色衣服的人，就是黄帝女魃。蚩尤制造了多种兵器用来攻击黄帝，黄帝便派应龙到冀州的原野去抵御。应龙积蓄了很多水，而蚩尤请来风伯和雨师，掀起了一场大风雨。于是黄帝就降下名叫魃的天女助战，她居住的地方没有一点雨水。叔均将此事禀报给黄帝，后来黄帝就把魃安置在赤水的北面。叔均便做了掌管农田的神。魃常常到处流亡。人们要想驱逐她，就会祷告：『神啊，请向北去吧！』，并事先清理水道、疏通沟渠。

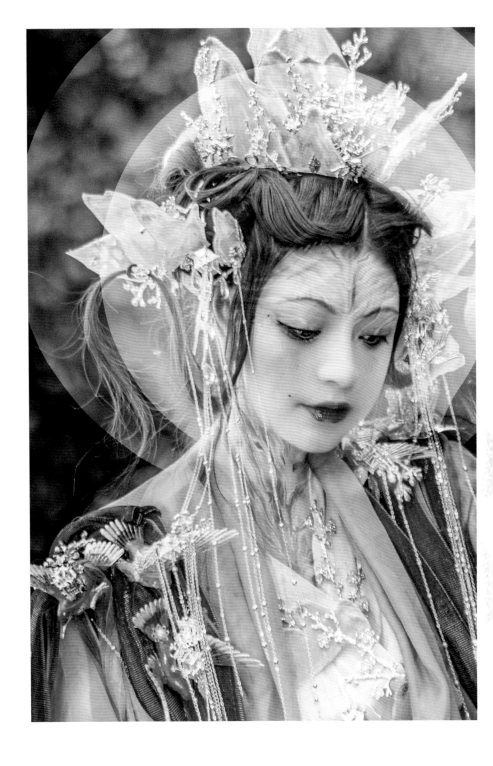

创　作　理　念

● 魃可以说是一个比较悲情的人物，本来是美丽的天女，但因为
帮助黄帝作战法力耗尽不能返回天上，最后落得人人喊打的境
地。这组作品拍摄的是魃还是天女时的形象。根据原文确定服
装颜色。魃心中装有山河，所以才会不遗余力地消耗自己的法
力来帮助黄帝完成大业。由此，饰品方面，我用热缩片模拟出
山河以及飞鸟。

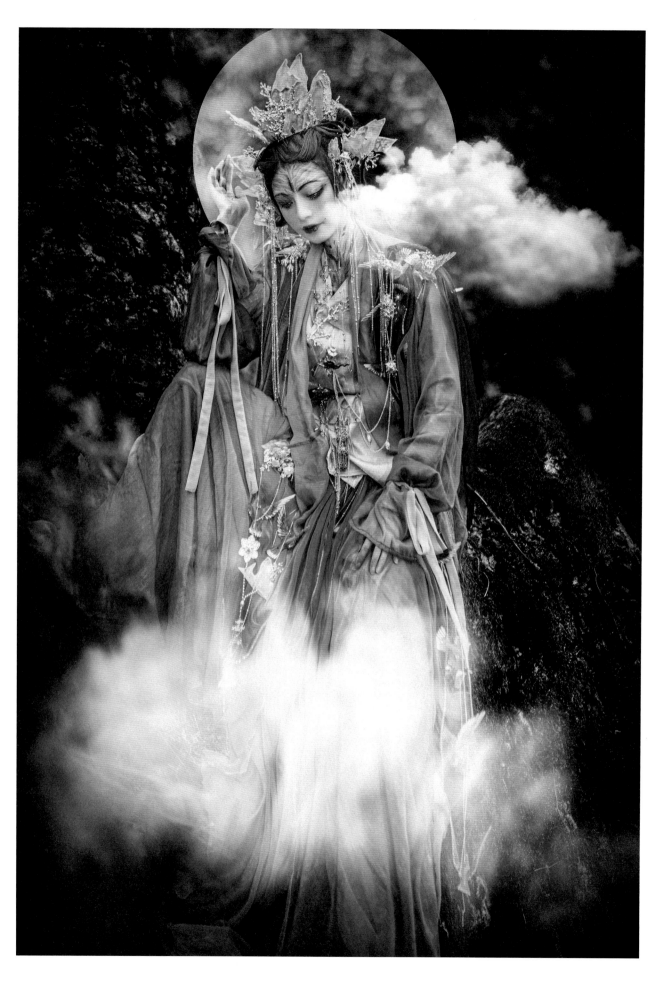

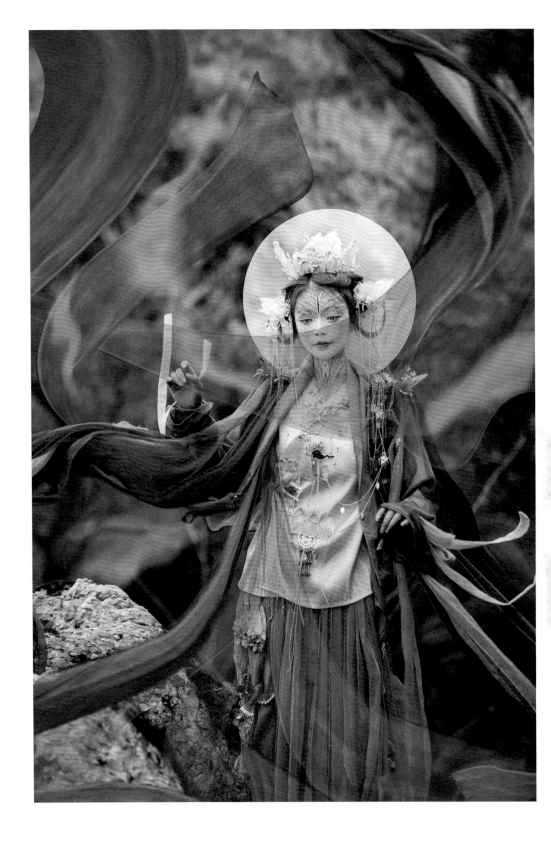

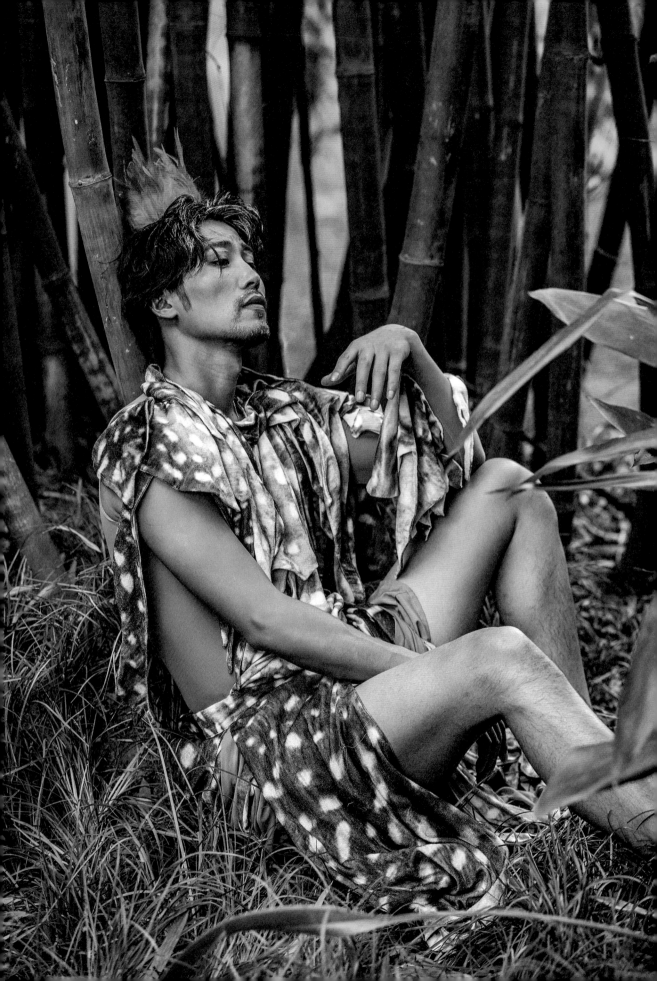

模特　沐北

化妆　DD

服装/拍摄/后期　焕焕

山海经·大荒北经

风伯

fēng
bó

原文

应龙畜水，蚩尤请风伯雨师，纵大风雨。

译文

应龙积蓄了很多水，而蚩尤请来风伯和雨师，掀起了一场大风雨。

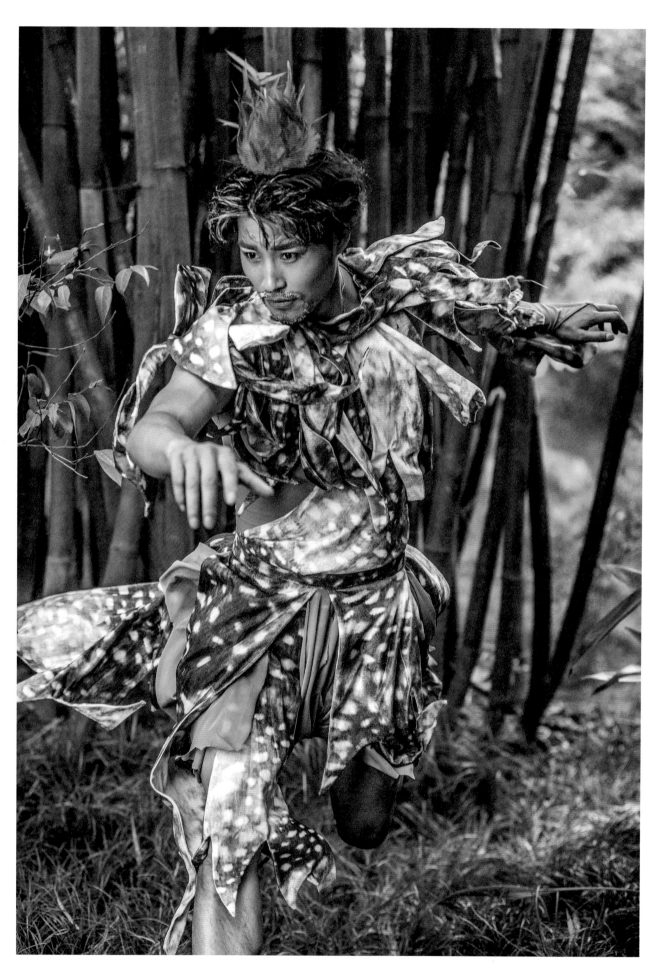

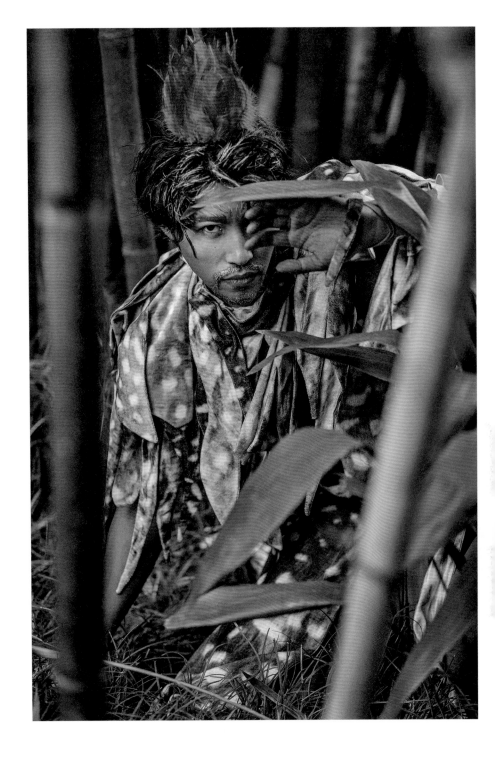

创　作　理　念

● 传说中风伯相貌奇特，长着鹿一样的身体，身上布满了豹子一
　样的花纹。这组作品服装设计中特别定制了花纹，肩上用鹿角
　形态做出流苏感。

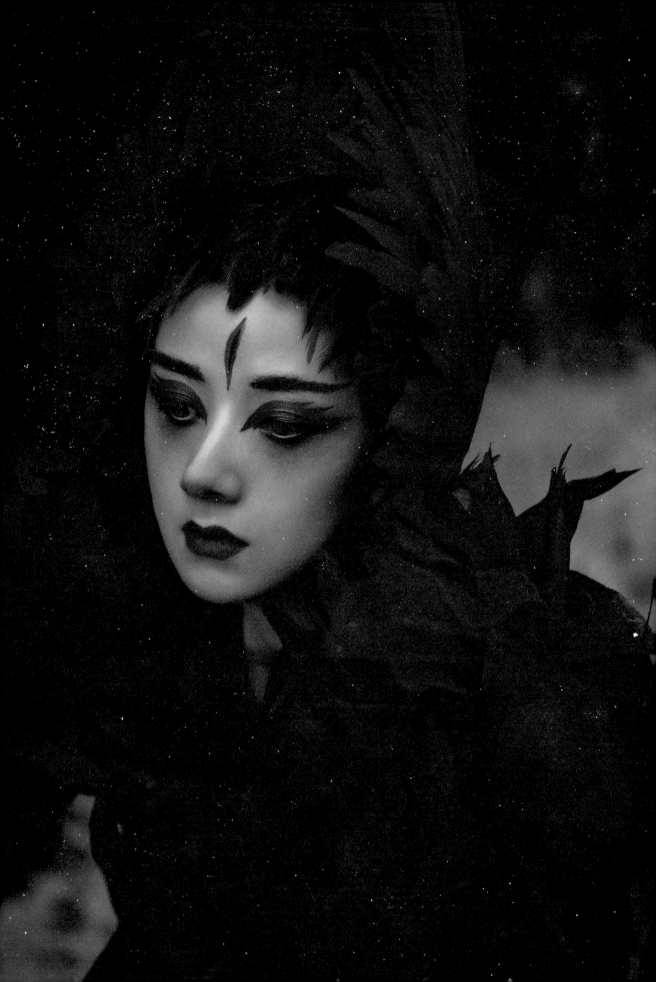

模特 葫鹿

化妆 晓霞/DD

服装/拍摄/后期 焕焕

山海经·大荒北经

雨师

yǔ shī

原文

应龙畜水，蚩尤请风伯雨师，纵大风雨。

译文

应龙积蓄了很多水，而蚩尤请来风伯和雨师，掀起了一场大风雨。

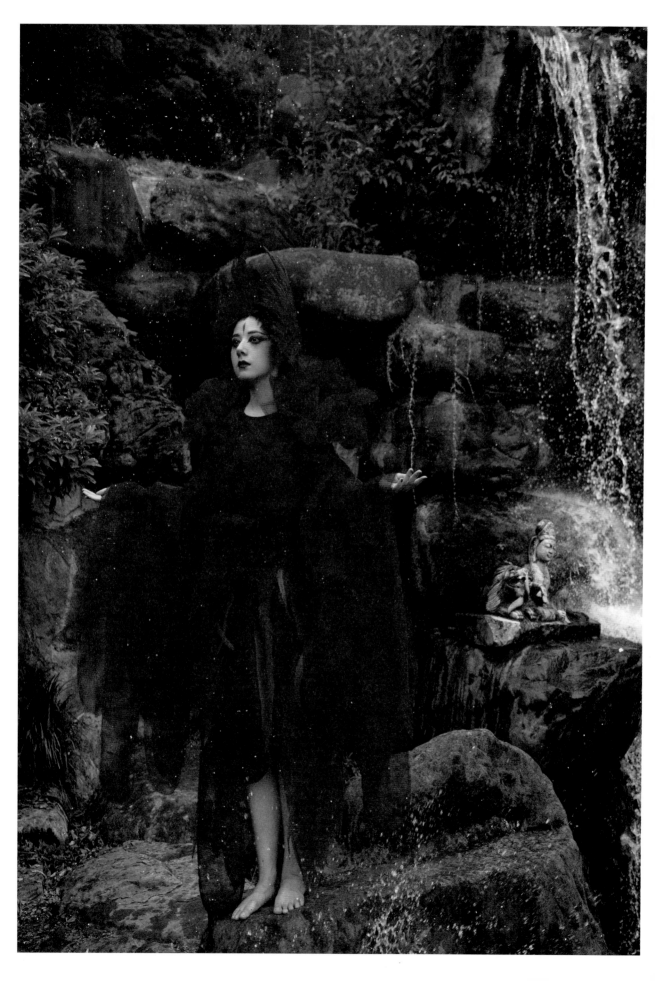